U0154267

蔣勳 著

破解 米開朗基羅

Michelangelo Rediscovered
by Chiang Hsun

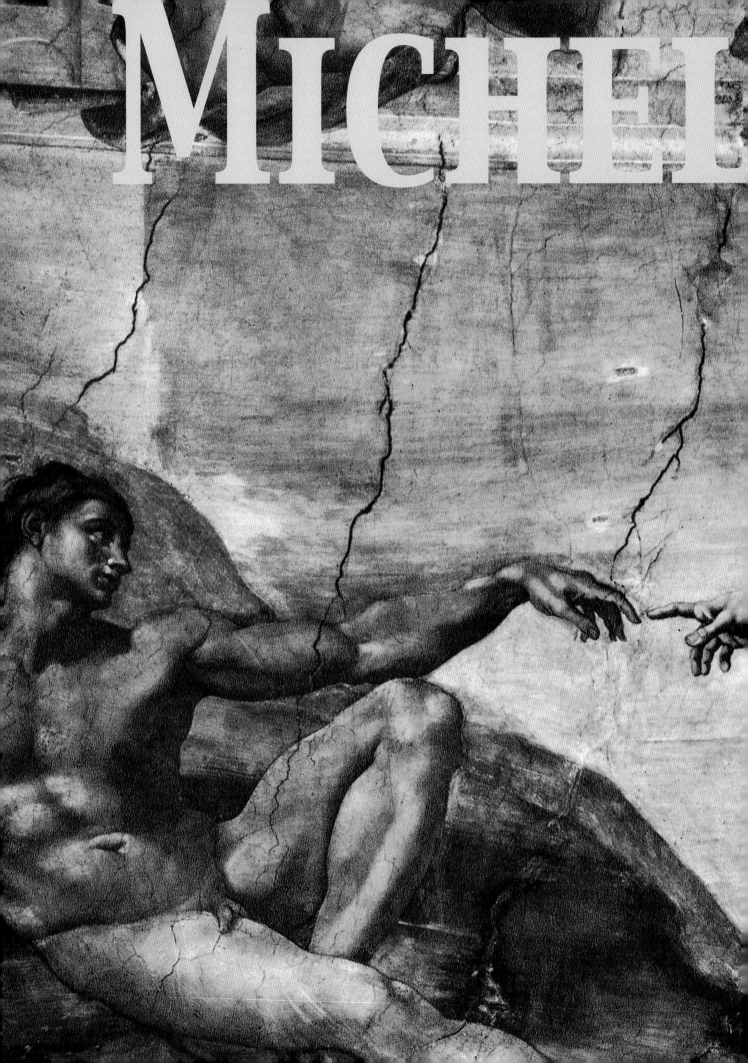

MICHEL

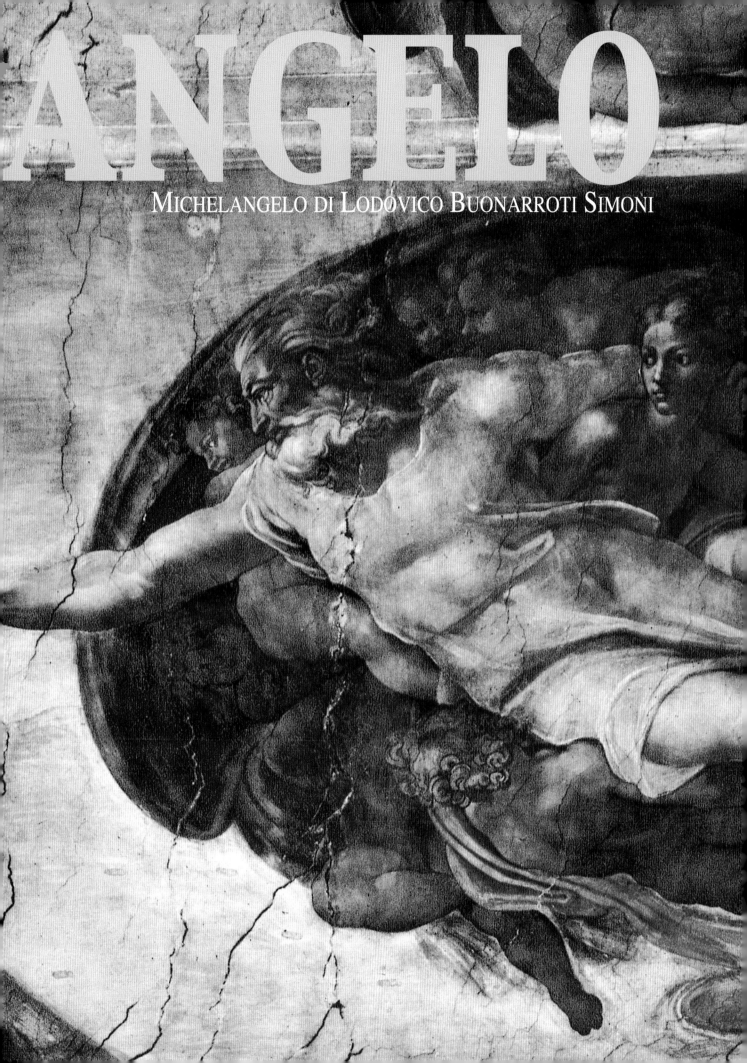

ANGELO

Michelangelo di Lodovico Buonarroti Simoni

井水與汪洋
企業界與文化界的匯流

　　天下文化與趨勢科技原是各擅所長，不同領域的兩個企業體，現在因緣際會，要攜手同心搭建一座文化趨勢的橋梁。

　　我曾在天下雜誌、遠見與天下文化任職三年，先後擔任編輯與高希均教授的特助，雖然為時短暫，其正派經營的企業文化，卻對我影響至深。之後我遠走他鄉，與夫婿張明正共創趨勢科技，走遍天涯海角，在防毒軟體的領域中篳路藍縷，自此投身高科技業，無悔無怨，不曾再為其他企業服務過。

　　張明正是電腦科系的專業出身，在資訊軟體界闖天下理所當然，我從小立志學文，好不容易也從中文系畢業了，卻一頭栽進競爭最激烈的高科技業，其實膽戰心虛，只能依憑學文與當編輯的薄弱基礎以補明正之不足，在國際行銷方面勉力而為。出人意料的是，趨勢科技從二○○三年連續三年被國際知名的行銷研究權威Interbrand公司公開評定為「台灣十大國際品牌」的榜首，二○○五年跨入全球百大品牌的門檻，品牌價值超過十億美元，這是無心插柳柳成蔭了。

　　因為明正全力開拓國際業務，與我們一起創業的妹妹怡樺則在產品研發方面才華橫溢，擔任科技長不亦樂乎，於是創業初期我成了「不管部」部長，凡沒人管的其他事都落在我肩上，人事資源便是其中的一項。我非商管出身，不知究理便管理起涵蓋五湖四海各路英雄的人事來，複雜的國情文化讓我時時說之不成理，唯有動之以真情，逐漸摸索出在這個企業中人心最基本的共同渴求，加上明正，怡樺與我的個人風格形成了「改變、創造、溝通」的獨特企業文化，以此治理如今超過四十多個國籍的員工，多年來竟也能行之無礙。二○○二年，哈佛商學院以趨勢科技為個案研究，對我們超越國界的管理文化充滿研究興趣，同年美國《商業週刊》一篇〈超國界管理〉的專文報導中，也以趨勢科技為主要成功案例來探討超國界企業文化的新趨勢。這倒是有心栽花花亦開了！

　　文化開花，品牌成蔭，這兩者之間必然有某種聯繫存在，然而我卻常在內心質疑，企業文化是否只為企業目的而服務，或者也可算人類文明中的一章，能夠發揮對社會的教化功用？它是企業在自家後院掘的井，只能汲取以求自給自足，還是可能與外面的江湖大海連貫成汪洋浩瀚？

　　因為人在江湖，又是變幻莫測的高科技江湖，我只能奮力向前泅泳，無暇多想心中疑惑。直到今年初，明正正式禪讓，怡樺升任執行長，趨勢科技包含六個國籍的十四人高階管理團隊各就各位，我也接著部署交棒，從人資長的權責中解脫，轉任業界首創的文化長一職。

「行到水窮處，坐看雲起時」，我心中忽有所悟。人類文明從漁獵、畜牧、農業走向工業，如今是經濟掛帥的時代，企業活動當然是整個人類文明中重要的一環，如果企業之中有誠信，有文化，有一股向善的動力，自然牽動社會各個階層，企業文化不應只是自家後院的孤井而已。如果文化界不吝於傾注，而企業界不吝於回饋，則泉井江河共同匯成大海汪洋，豈不能創造文化新趨勢？

　　我不禁笑了，原來過去種種「劫難」都只為成就今日的文化回饋。我因學文而能挹注企業成長，因企業資源而能反哺文化：如果能夠引精英的文化清泉以灌溉企業的創意園地，豈非善善循環而能生生不息嗎？

　　於是，我回到唯一曾經服務過的出版公司，向高希均教授、王力行發行人謀求一個無償的總編輯職位，但願結合兩家企業的經濟文化力量，搭一座堅實的橋梁，懇求兩岸文化大師如白先勇、余秋雨、蔣勳等老師傾囊相授，讓企業人、學生以至天下人都得以汲取他們豐富的文化內涵，灌溉每個人的心田，也把江河大海引入企業文化的泉井之中，讓創意源源不絕，湧流入海，汪洋因此也能澄藍透澈！

　　這便是「文化趨勢」書系的出版緣起，但願企業界與文化界互通有無，共同鼓勵創造型的文化新趨勢。

陳怡蓁

二○○五年十月二十六日，寫於波士頓雨中

為美落淚

大約在一九七三年，為了研究義大利文藝復興的藝術，我第一次去了義大利。

從巴黎出發，一路搭便車，經過阿爾卑斯山，第一站就到了米蘭。

身上只有兩件換洗的 T 恤，一條牛仔褲，投宿在青年民宿，有時候青年民宿也客滿，就睡教堂或火車站。

隨身比較重要的東西是一本筆記。

在巴黎翻了很多書，對義大利文藝復興史料的了解有一個基礎。因此，我刻意不帶書，搭便車，四處為家的流浪，也不適合帶太多書。

我因此有機會完全直接面對一件作品，沒有史料，沒有評論，沒有考證。

作品直接在你面前，「美」這麼具體，這麼真實。

載我到米蘭的義大利人住威尼斯，邀我一同去威尼斯，我堅持要到米蘭。

到米蘭已經是夜裡十點，他把我放在高速公路邊，指著一大片燈火輝煌的城市說：那就是米蘭。

我揹起背包，走下高速公路，一路吹著口哨。

遇到一個南斯拉夫的工人，也在找青年流浪之家，就相約一起找路。他問我：為什麼來米蘭？

我說：看達文西「最後晚餐」！

他看著我，好像我說的是神話。

第二天早晨我就站在「最後晚餐」的壁畫前面。教堂很暗，看不太清楚，又有很多鷹架，有人攀爬在架子上，用一些儀器測試，有時候照明的燈亮起來，一塊牆壁忽然色彩奪目起來，好像五百年前的魂魄忽然復活了。

一個鷹架上的中年女人走下來，坐在鷹架最下一層，倒了咖啡，緩緩品嚐。安靜的教堂裡沒有人，她看到我，我正做筆記，她問：這是中文？我說：「是！」

「很美麗的文字！」她說。

她是挪威人，從大學退休了，受聯合國文教組織聘請，參與「最後晚餐」的修復工作。

「我只負責一小部分，」她指著鷹架上端的一塊牆壁，是剛才照明燈照著，忽然燦爛起來的那一公尺見方的區域。

「真美，不是嗎？」她好像在獨白，回頭看著那籠罩在灰暗中其實看不清楚的一大片牆壁。

我的筆記上寫的常常是這些故事，嚴肅的藝術史家大概不屑一顧的。

米蘭的斯佛沙古堡有米開朗基羅最後一件「聖殤」，他在臨終前幾日還在雕刻的作品。兩個人體緊緊依靠在一起，好像受了很多苦，忽然解脫了，依靠著一起飛去。

古堡裡沒有人，我獨自坐在「聖殤」前，想到米開朗基羅一些美麗的詩句，歌頌死亡，覺得死亡這麼安靜，像遼闊的大海。

我好像聽到聲音，鐵的鑿刀敲打在岩石上的聲音，石片碎裂的聲音，一個男人喘息的聲音……

作品像在呼吸，你不站在它面前，不知道它是會呼吸的。

史料與考證不會告訴我們「美」是一種呼吸。

我一直記得那麼真實的作品呼吸的聲音。

三十年後，那呼吸的聲音還在，更清晰，也更具體。

「美」不是知識，「美」是一種存在的真實。

我到了翡冷翠，在達文西與米開朗基羅每一日擦肩而過的窄小街道，彷彿聽到他們孤獨的腳步漸行漸遠。

我去了美術學院，看到許多遊客擁擠在俊美非凡的「大衛」四周，我想避開人潮，就獨自坐在一角，凝視米開朗基羅中年以後四件命名為「囚」的作品。

那呼吸的聲音又響了起來，粗重的、壓抑的，努力存活在劇痛與狂喜中的呼吸的聲音。

看過多少次圖片都沒有的感覺，剎那之間，那呼吸的聲音使你震動起來。

我流淚了嗎？

一個老年人，忽然遞過手帕，拍拍我的肩膀，微笑著跟我說：我二十五歲的時候，也在這裡哭過！

我的筆記裡也許記了一些無足輕重的事，像一個陌生老人回憶起二十五歲的淚痕。

三十多年後動手寫米開朗基羅，有許多筆記裡的片段浮現出來。我害怕自己衰老了，老到不會為「美」落淚。

一再重複去義大利，覺得好多角落都有自己年輕時遺落在那裡的記憶，特別是關於米開朗基羅的記憶。

只是我沒有想到，三十年後我會把筆記裡的點點滴滴一一書寫下來。

要謝謝怡蓁，不是她的鼓勵，也許這本書不會這麼快出現。

也謝謝大哥蔣震，大姐蔣安，以及我的弟弟、妹妹一家人，他們使我在溫哥華有安靜的環境整理這本書。

蔣勳

二〇〇六年八月二十八日飛台北途中

破解 **米開朗基羅**
Michelangelo Rediscovered
by Chiang Hsun

MICHELANGELO

DI LODOVICO
BUONARROTI SIMONI

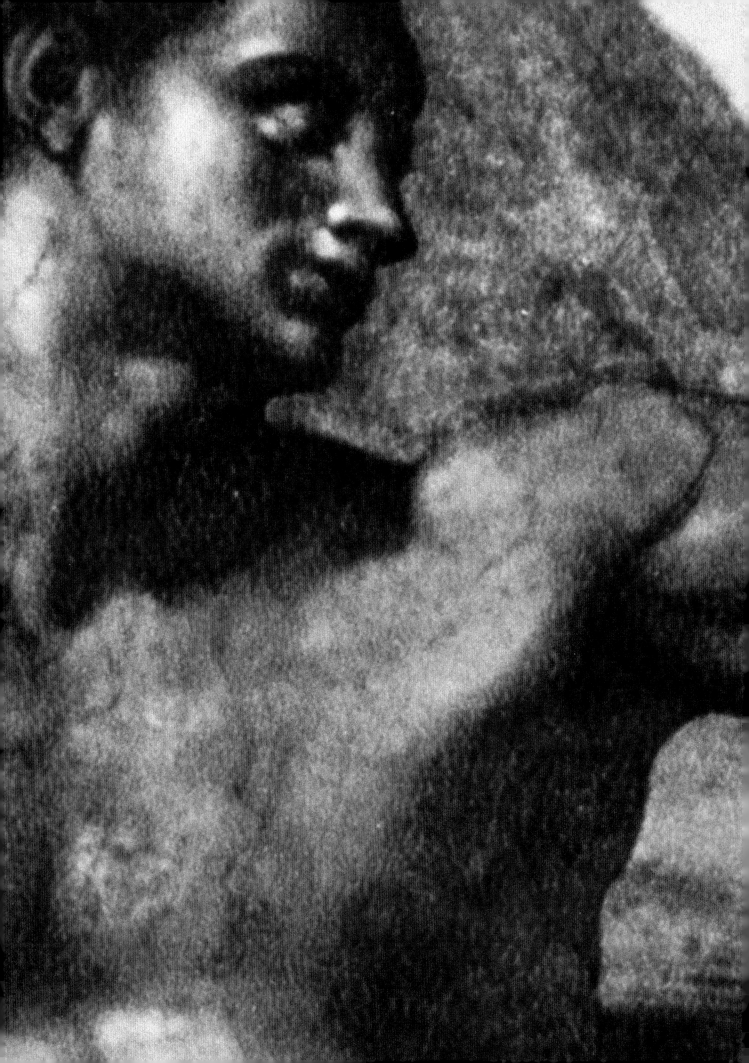

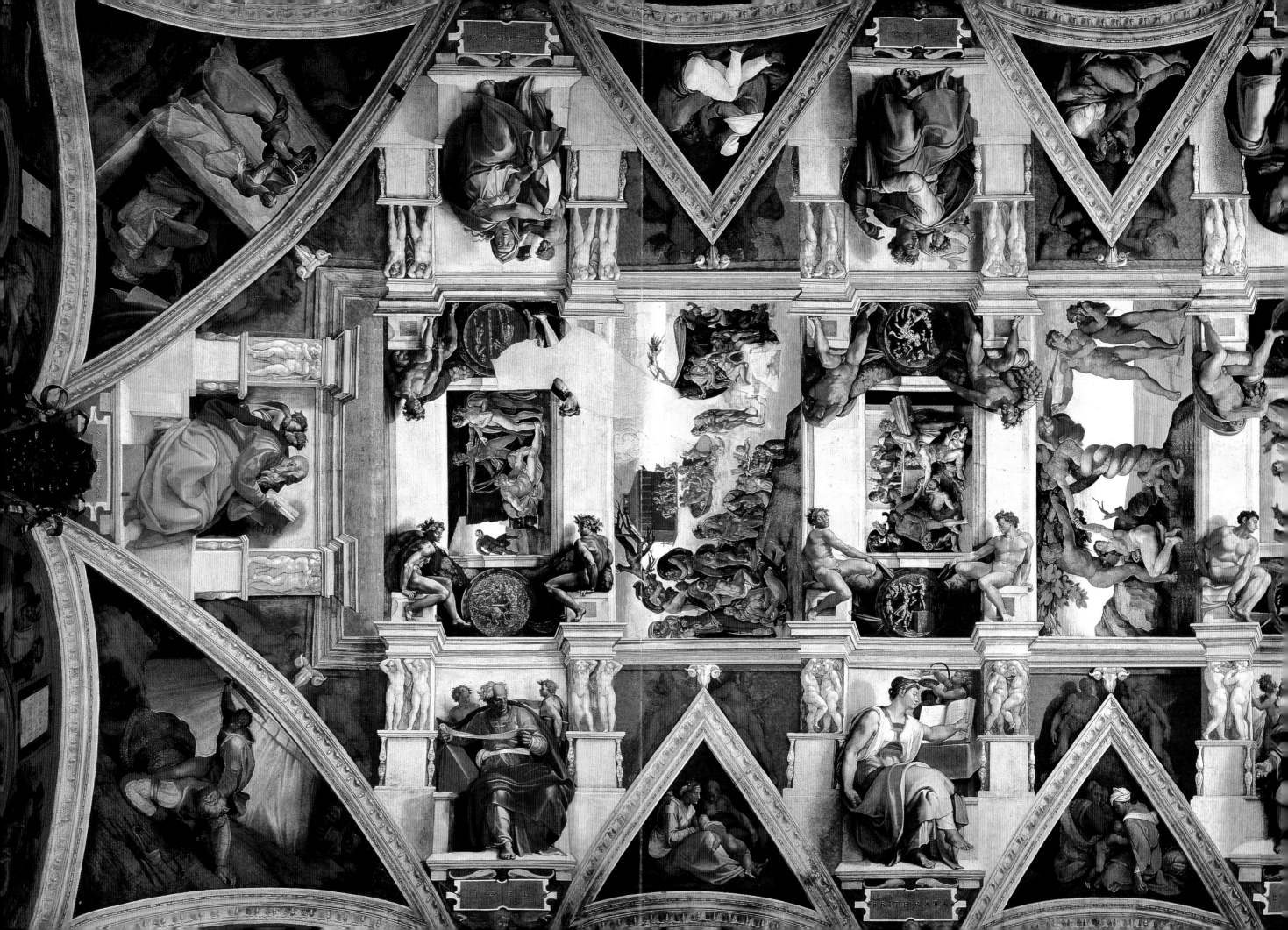

第一部
Michelangelo Rediscovered
by **Chiang Hsun**
米開Puzzles
之謎

1. 創世紀

米開朗基羅在**梵蒂岡西斯汀禮拜堂**的屋頂濕壁畫「創世紀」
你能夠找出下列圖像嗎？

●九幅 創世紀的故事　　●四幅 角落圖　　●四幅 角落圖上端的一對裸像　　●八幅 邊圖

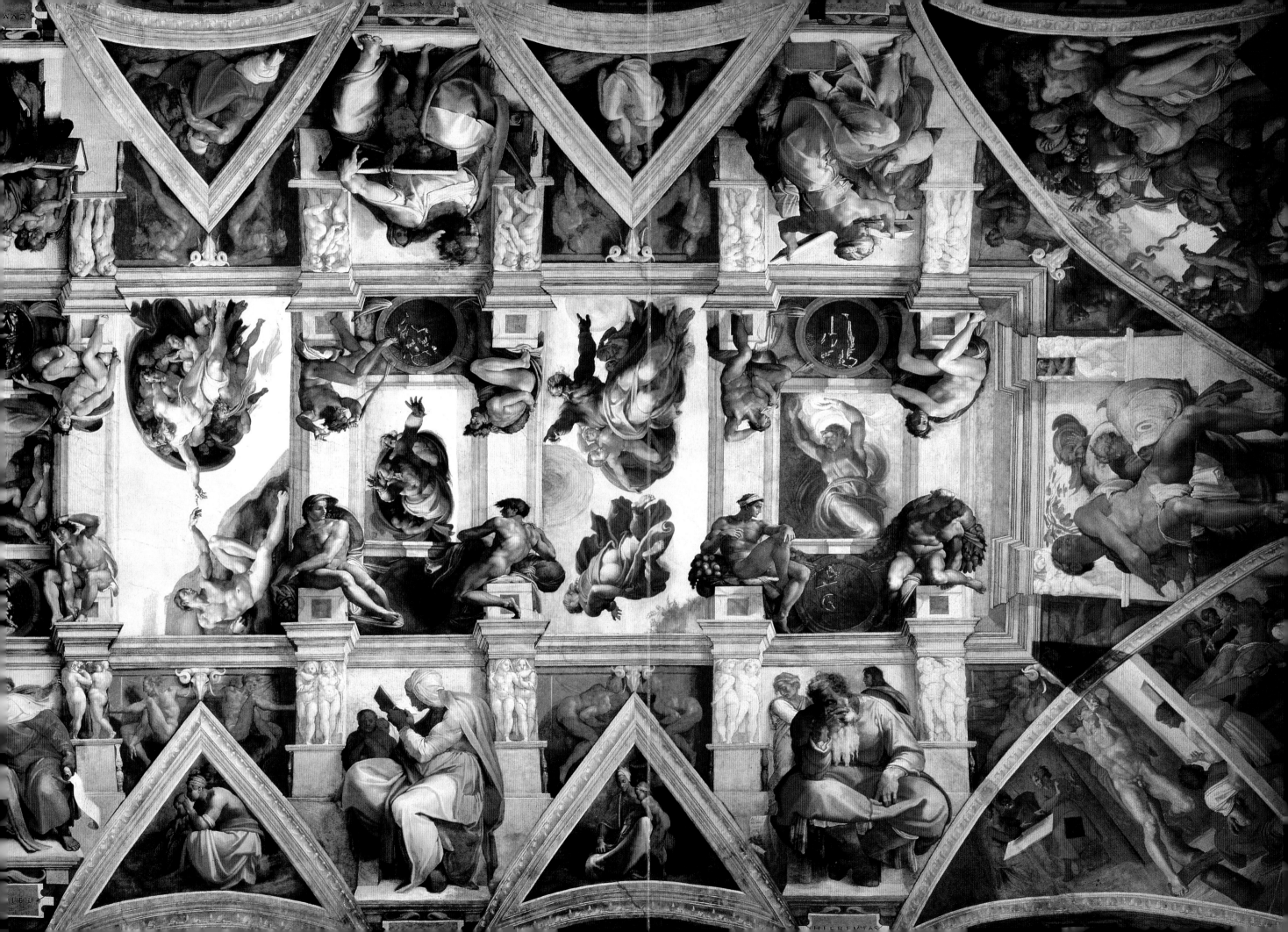

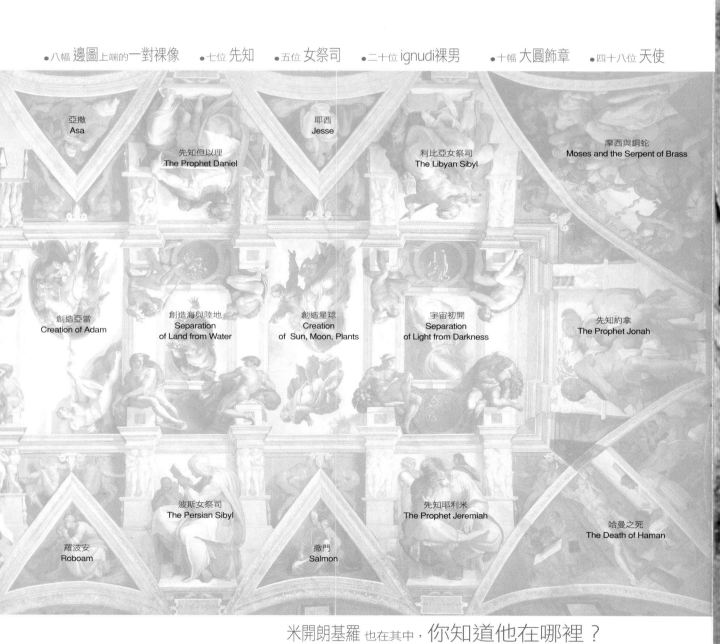

亞撒
Asa

耶西
Jesse

摩西與銅蛇
Moses and the Serpent of Brass

先知但以理
The Prophet Daniel

利比亞女祭司
The Libyan Sibyl

創造亞當
Creation of Adam

創造海與陸地
Separation
of Land from Water

創造星球
Creation
of Sun, Moon, Plants

宇宙初開
Separation
of Light from Darkness

先知約拿
The Prophet Jonah

波斯女祭司
The Persian Sibyl

先知耶利米
The Prophet Jeremiah

哈曼之死
The Death of Haman

羅波安
Roboam

撒門
Salmon

米開朗基羅 也在其中，你知道他在哪裡？
請看第24頁，蔣勳老師為你破解。

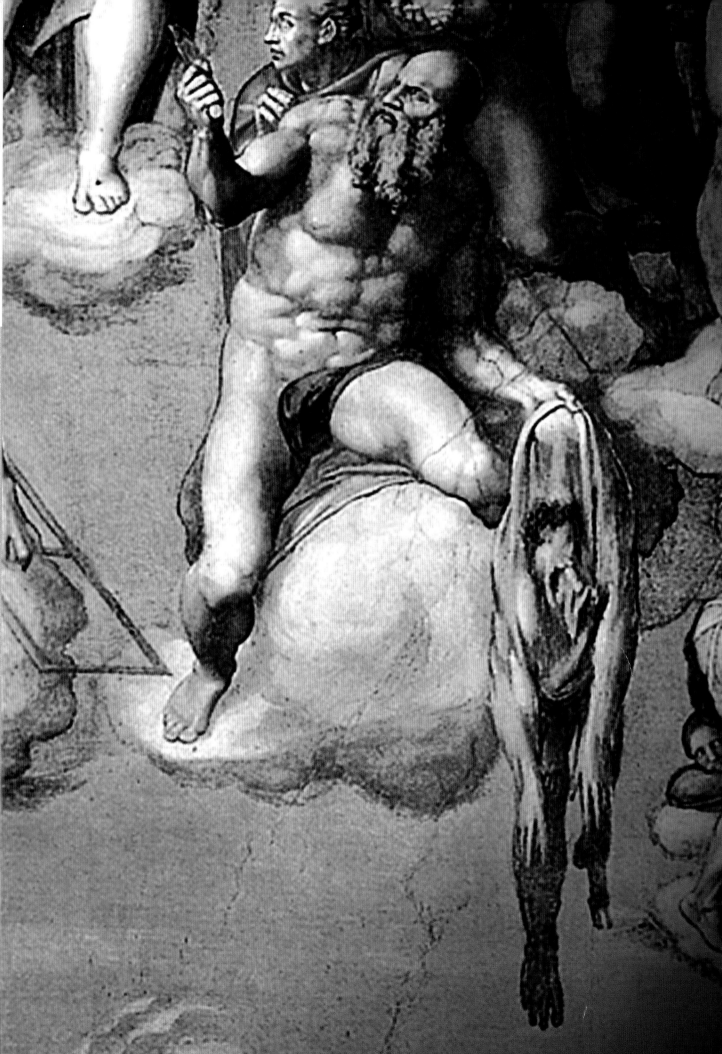

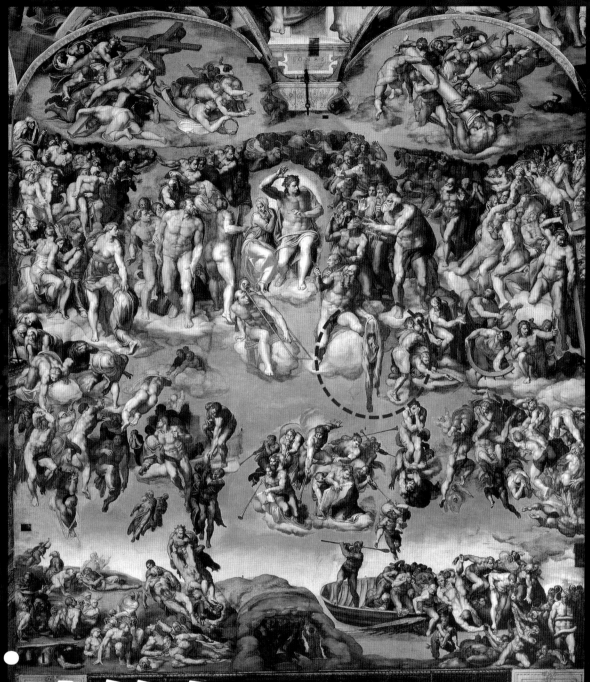

2. 人皮簽名

「最後的審判」，米開朗基羅把自己畫成一張剝成**空蕩蕩的皮**，

懸在荒涼的**天界與地獄之間**。這是歷史上創作者最奇特、最偉大的簽名方式，

你能找得到嗎？

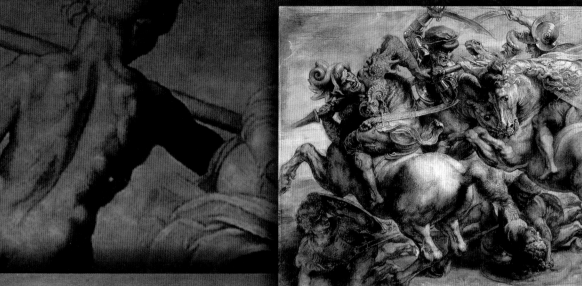

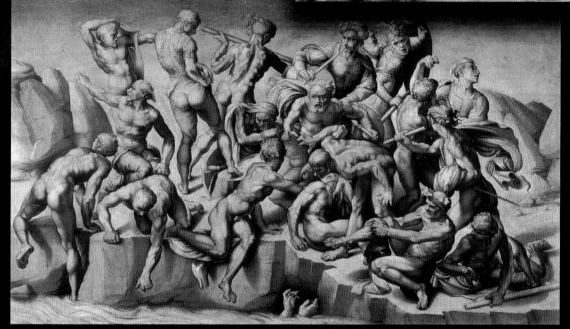

3. 競圖

相差了二十三歲的**達文西**與**米開朗基羅**，

他們都知道對手是歷史上唯一的勁敵。

那年，他們被共同委託創作翡冷翠市政議事大廳的**巨幅戰役圖**。

兩人的草圖都展出了，

許多人認為年輕的米開朗基羅，在這一次競爭中**贏過了達文西**。

這兩幅競圖，暫不署名，請你來評分。

你能猜出**哪一幅**是達文西、哪一幅是米開朗基羅的嗎？

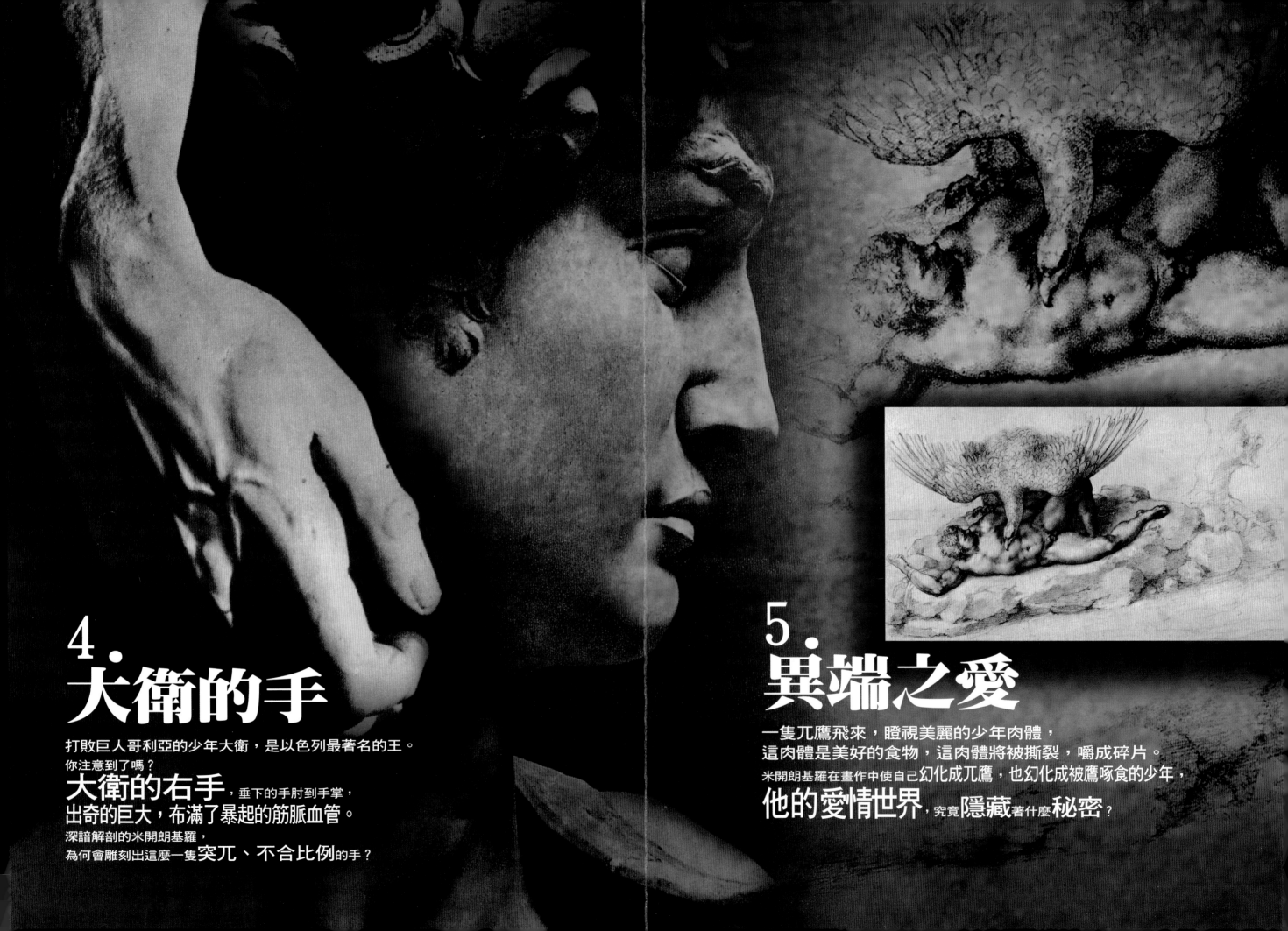

4.
大衛的手

打敗巨人哥利亞的少年大衛，是以色列最著名的王。
你注意到了嗎？
大衛的右手，垂下的手肘到手掌，
出奇的巨大，布滿了暴起的筋脈血管。
深諳解剖的米開朗基羅，
為何會雕刻出這麼一隻**突兀、不合比例**的手？

5.
異端之愛

一隻兀鷹飛來，瞪視美麗的少年肉體，
這肉體是美好的食物，這肉體將被撕裂，嚼成碎片。
米開朗基羅在畫作中使自己幻化成兀鷹，也幻化成被鷹啄食的少年，
他的愛情世界，究竟**隱藏**著什麼**秘密**？

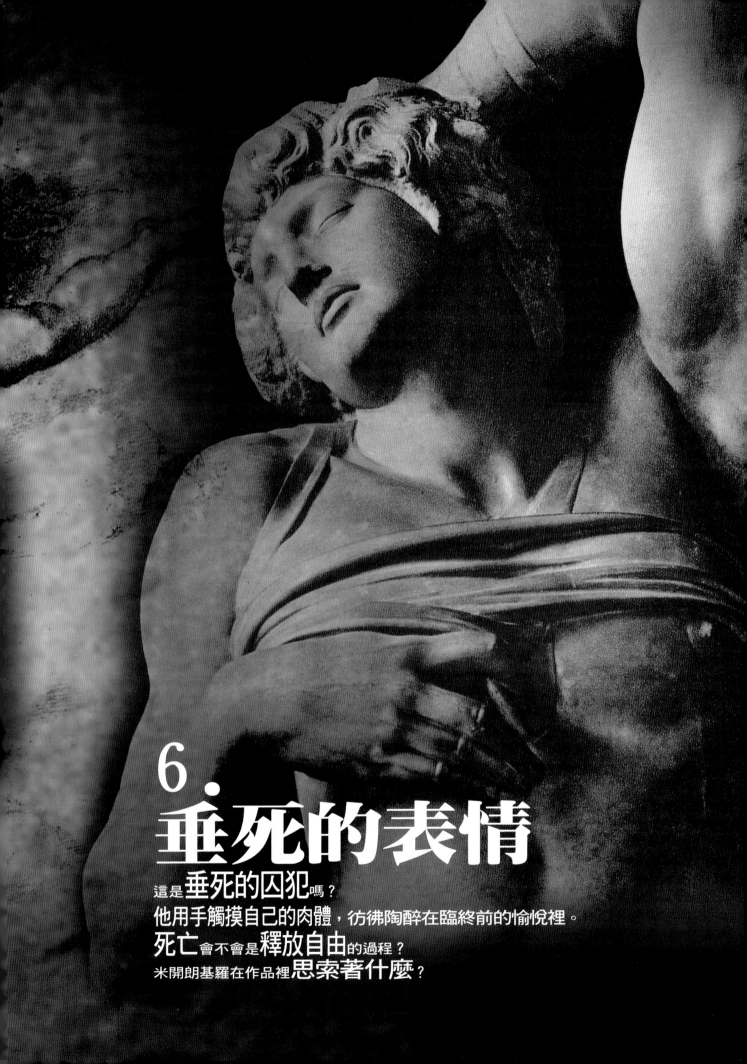

6.
垂死的表情

這是**垂死的囚犯**嗎？
他用手觸摸自己的肉體，彷彿陶醉在臨終前的愉悅裡。
死亡會不會是**釋放自由**的過程？
米開朗基羅在作品裡**思索著什麼**？

破解「創世紀」壁畫

● 中央九段壁畫

∙∙

　　西斯汀禮拜堂天篷壁畫的九個段落，交錯以「小」「大」的長方形出現。一共是四個「大」畫面，五個「小」畫面。

　　四個大畫面分別是：「創造星球」、「創造亞當」、「伊甸園人類原罪」與「大洪水神的懲罰」。

　　五個小畫面則分別是：「宇宙初開」、「創造海與陸地」、「創造夏娃」、「諾亞獻祭」與「諾亞醉酒」。

　　在五個小畫面的四角，米開朗基羅分別安排四個巨大裸男身體，呈現出二十個，一共五組姿態各異的赤裸男性肉體，在巨大的天篷上似乎比原有的宗教主題更震撼人的視覺。

　　這些不具備主題意義的赤裸男體，彷彿還原到生命的原始本質，他們脫離了宗教，脫離了故事，脫離了一切外在的形式聯想，他們才是米開朗基羅試圖歌頌與表現赤裸裸的「人」的存在。

　　以「創造海與陸地」這一壁畫四角的人體來看，呈現了四種極端不同的情緒，一手拉著徽章飾帶的人體，手舞足蹈，似乎要從座位上騰躍而起，充滿了動力，充滿了生命的歡悅。與他相對的另一個男體則似乎背負著重大的壓力，手臂伸向後背，彷彿馱負著我們看不見的負擔，眼睛憂慮地看著我們。

　　角落的另一端，一個人體雙腳併攏，看似寧靜地坐著，卻在他臉上流露出些許不安。

　　與他對面的人體肌肉虬結，整個上身向後傾斜，背部繃起緊張的一塊塊肌肉，他面孔是側面的，眼睛的瞳孔卻似乎窺看著我們，生命的焦慮與驚慌在這個赤裸的人體身上達到極度高亢的情緒。

　　九段天篷壁畫闡述著宇宙的初始，闡述著人的創造，生命的沉淪與災難，交錯在不同型態的裸體人像之間，米開朗基羅訴說的不再是基督教聖經的故事，而是還原到了最本質的「人」的故事。

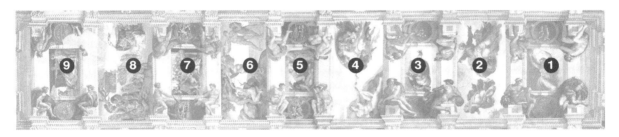

1. 宇宙初開
Separation of Light from Darkness
神說：要有光！就有了光。
神看光是好的，就把光暗分開了。
神稱光為「晝」，稱暗為「夜」。
有早晨，有晚上，這是頭一日。
（舊約〈創世紀〉第一章）

2. 創造星球
Creation of Sun, Moon, Plants
神說：天上要有光體，可以分晝夜，作記號，定節令，日子、年歲。並要發光在空中，普照在地上。
於是，神造了兩個大光，大的管晝，小的管夜，又造眾星，就把這些光擺列在天空，普照在地上。
（舊約〈創世紀〉第一章）

3. 創造海與陸地
Separation of Land from Waters
神說：天下的水要聚在一處，使旱地露出。
神稱旱地為地，稱水的聚處為海。
神造出空氣，將空氣以上的水、空氣以下的水分開，神稱空氣為天。
（舊約〈創世紀〉第一章）

4. 創造亞當
Creation of Adam
神用地上的塵土造人，將生氣吹在他鼻孔裡，他就成了有靈的活人，名叫亞當。
（舊約〈創世紀〉第二章）

5. 創造夏娃
Creation of Eve

神使亞當沉睡,取下他一條肋骨,用肋骨造成一個女人。

(舊約〈創世紀〉第二章)

6. 伊甸園人類原罪
Temptation and Expulsion

女人對蛇説:伊甸園中樹上的果子我們可以吃,唯有園子當中那棵樹上的果子,神曾説:你們不可吃,也不可摸。

(舊約〈創世紀〉第三章)

7. 諾亞獻祭
Sacrifice of Noah

諾亞是個義人,在當時的世代是個完全人,諾亞與神同行。

(舊約〈創世紀〉第六章)

8. 大洪水
The Deluge

神觀看世界,見是敗壞了。
神就對諾亞説:我要把他們一併毀滅。
你要用木造一隻方舟。
我要使洪水汜濫在地上,毀滅天下。
凡有血肉的活物,每樣兩個,一公一母,你要帶進方舟,好在那裡保全生命。

(舊約〈創世紀〉第六章)

9. 諾亞醉酒
Drunkenness of Noah

諾亞作起農夫來,栽了一個葡萄園。
他喝了園中的酒,便醉了。在帳篷裡赤裸著身子。

(舊約〈創世紀〉第九章)

• 七位先知和五位女祭司

···

西斯汀禮拜堂天篷壁畫,多採取舊約的主題。

西方基督教信仰,以耶穌傳道為主題的新約,傾向人性化的愛。相反的,古老西伯來民族的舊約更多宇宙創世之初的神話。

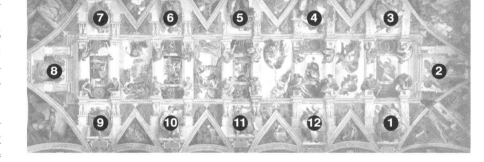

舊約像是混沌世界最早的故事,充滿非理性的巨大力量,好像在茫昧不清的時間與空間裡,宇宙開始有了光,有了生命,有了最初的騷動。

米開朗基羅對舊約的神秘充滿了興趣,他感覺到那個傳布信仰的歲月,那些念著咒語的祭司與先知,他們是「巫」,説著人類似懂非懂的話語。

他們是「神」與「人」之間的溝通者,他們翻閱著巨大的秘密的時間之書,偶然透露給人間一點訊號。

先知似乎是要預告未來,然而先知的言語又往往被誤解。

米開朗基羅把自己畫成了第一位先知「耶利米」。

1. 先知耶利米
The Prophet Jeremiah
舊約裡留下了許多先知耶利米的預言，也留下了「耶利米哀歌」。
耶利米一手支撐著下巴，好像憂慮發愁，俯看著人世間的芸芸眾生。
耶利米看到「黃金失去了光亮，聖殿的石柱倒塌」，祂是先知，祂看到的是無法挽回的毀滅與虛空。
米開朗基羅是耶利米，他看著生命被創造，也看到毀壞無常。
（舊約〈耶利米書〉）

2. 先知約拿
The Prophet Jonah
做為先知，約拿常常想逃避先知的角色，他來船逃避神的指令，遇到狂風暴雨，被丟進海中，被大魚吞到腹中，三日三夜，然而他一抬頭，聽到了神的召喚。
（舊約〈約拿書〉）

3. 利比亞女祭司
The Libyan Sibyl
雙手捧著巨大的時間之書，好像要從神的手上承接命運的預告，極其優雅美麗的轉身動作，米開朗基羅以精細的素描練習女祭司背部與雙手的肌肉細節。

4. 先知但以理
The Prophet Daniel
先知但以理曾經閱讀神的書，知道耶路撒冷將要荒蕪七十年。
穿著藍衣的但以理，好像剛閱讀完神的預告，無限憂愁，也無限悲憫地從書中文句的沉重轉開眼神。

5. 古梅恩女祭司
The Cumaean Sibyl
身軀巨大壯碩的女祭司憂慮地閱讀著神的告示，她手臂的粗壯誇張的力量，超越了人的理性，米開朗基羅正是以超現實的方法帶領人進入舊約的神秘與懼怖領域。

6. 先知以賽亞
The Prophet Isaiah
舊約裡記錄先知以賽亞預告的語句多達六十六章。
以賽亞穿著紅袍，綠色披風。祂合起書卷，抬頭遠看，祂看到的似乎都是神的懲罰，祂看到的都是生命陷於災難，「像一陣冰雹，像毀滅的暴風，像漲溢的大水，神必用手將冠冕擇落地上」…。
（舊約〈以賽亞書〉）

7. 岱爾菲女祭司
The Delphic Sibyl
岱爾菲是希臘古代祀奉太陽神的聖殿所在之處，米開朗基羅大膽地以異教的祭司混入基督信仰之中，女祭司手持長卷，轉頭凝視，她看見了未來一切，然而人類是看不見的。

8. 先知撒迦利亞
The Prophet Zechariah
撒迦利亞黃衣綠裙，白色濃密的長鬍鬚。祂正專心看著神的預言。〈撒迦利亞書〉中說：「我看見一飛行的書卷，長二十肘，寬十肘，神說：這是發出行在遍地上的咒詛…」
（舊約〈撒迦利亞書〉）

9. 先知約珥
The Prophet Joel
約珥紫色長袍、紅色披風，祂雙手拉開書卷，正仔細閱讀。約珥書中記錄祂看到的神的預言：田荒涼！地悲哀！因為五穀毀壞，新酒乾竭，油也缺乏。
你們要哀號，大麥與小麥，與田間的莊稼，盡都消滅。
（舊約〈約珥書〉）

10. 艾瑞斯瑞女祭司
The Erythrea Sibyl
有點像優雅有教養的少年，側身而坐，左手翻閱書卷，一旁有小童為他點燃照明的燈。

11. 先知以西結
The Prophet Ezekiel
以西結戴白帽，滿腮白鬍鬚，藍色圍巾，紅色長袍。祂好像驚慌地看到了什麼，〈以西結書〉中預告神的話：你們吃飯必膽戰心驚，喝水必惶惶憂慮。
（舊約〈以西結書〉）

12. 波斯女祭司
The Persian Sibyl
包裹著頭巾，側面，雙手捧著書，正在全神貫注，彷彿要努力參透神告知的命運。

● 四幅角落圖的故事

1. 哈曼之死
The Death of Haman

舊約裡〈以斯帖記〉有哈曼的故事，他想陷害王后以斯帖的族人，釘了五丈高的木製刑架，卻被王后先發制人，報告國王，哈曼因此被釘死在自製的刑架上。

米開朗基羅在這件作品中表現了對人體極度大膽的扭曲，哈曼在酷刑死亡之中，卻又像是狂喜中的舞蹈。

（舊約〈以斯帖記〉）

2. 摩西與銅蛇
Moses and the Serpent of Brass

舊約〈民數記〉闡述有火蛇使萬民陷入災難，摩西在手杖上製銅蛇，平撫了萬民之苦。

米開朗基羅以古希臘「勞孔」風格的人體扭曲表現人在驚恐痛苦中的肉體表情。

（舊約〈民數記〉）

3. 朱蒂絲殺霍洛豐
Judith and Holofernes

古西伯來民族傳說霍洛豐殘暴凶猛，無人可以制服，最後由美女朱蒂絲以美色誘惑，在歡愛之後，趁霍洛豐熟睡，斬殺了他，並砍下他的頭，用盤子盛裝帶走，床上躺著霍洛豐無頭的肉體。

4. 大衛與哥利亞
David and Goliath

舊約〈撒母耳記〉中一再闡述古代以色列少年之王大衛「面色光紅，雙目清秀，容貌俊美」，他以少年的英勇，打敗了巨人哥利亞，把哥利亞按在地上，正在舉刀要斬下他的頭。

（舊約〈撒母耳記〉）

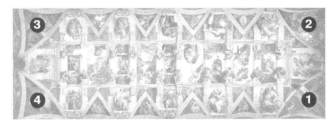

● 赤裸男體

米開朗基羅在西斯汀禮拜堂的天篷壁畫中最動人的作品可能不是「創世紀」本身的九段故事，也可能不是與舊約有直接關係的先知或以色列祖先的列王像。

米開朗基羅在「創世紀」壁畫中切入了五組共二十個巨大的男體裸像，從高度十九公尺的下方抬頭仰望，這二十個完全赤裸的男體以各種不同的姿態表情構成米開朗基羅繪畫「宇宙」野心的真正主題。

有學者稱讚這二十件赤裸男性肉體是這一組壁畫中的「希臘悲劇歌詠隊的合唱」。

我們在現場，抬頭仰望，一具一具頑強的肉體，以各自不同的方式，對抗時間，對抗空間，對抗命運中的懲罰與災難。他們歡欣或憂傷，寧靜或驚慌，聖潔或沉淪，共同組織成米開朗基羅的生命美學。也與米開朗基羅的雕刻中的「囚」有了一致的風格呼應。

這些肉體有些歡欣踴躍，在狂喜的顛峰；這些肉體有些承擔不可知的沉重命運的壓力，沮喪卻又頑強；這些肉體有時彷彿看到未知的毀滅，眼瞳中透露出怖懼與驚慌，這些肉體，書寫了生命最本質的狀態，構成天篷上人類命運的交響詩！

第二部
Michelangelo Rediscovered
by Chiang Hsun
米開 Michelangelo
朗基羅

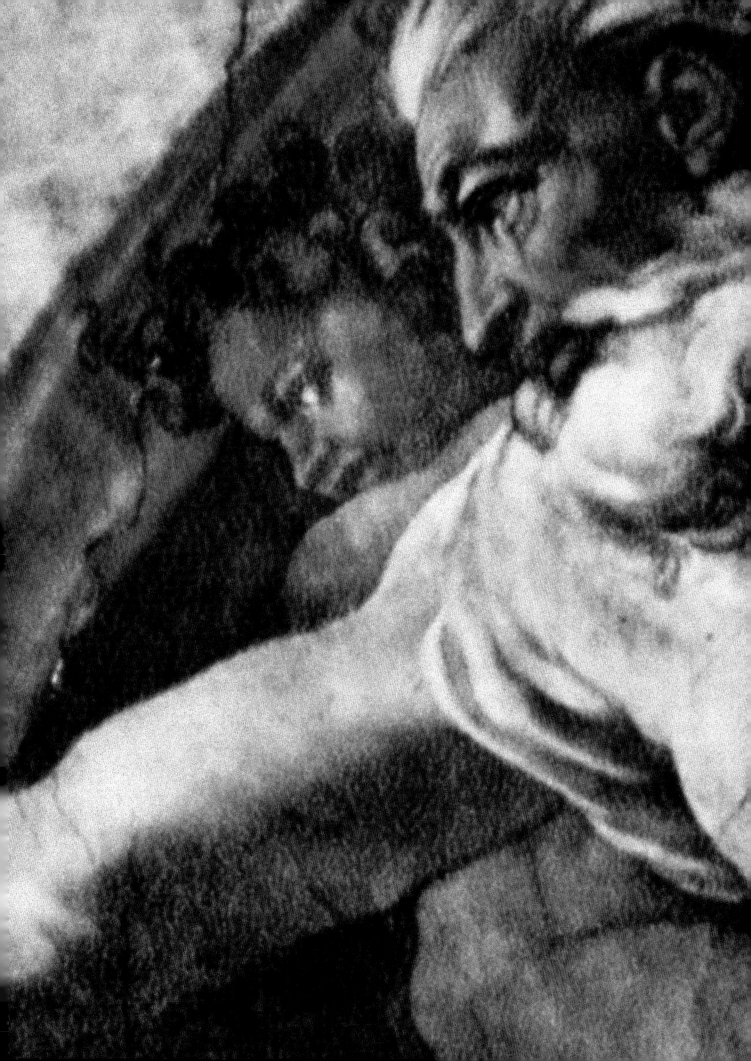

Michel, Angelo，米開，天使

　　米開朗基羅的全名很長，用西方文字書寫是：Michelangelo di Lodovico Buonarroti Simoni。

　　Lodovico老多維克，是米開朗基羅父親的名字。Buonarroti，比奧納羅帝，是家族的姓氏，據說源自於貴族血源。米開朗基羅也常以這個姓氏為榮。但在他誕生時，家族的境況已經十分沒落。父親老多維克只是阿雷索（Arezzo）地區一名生意冷淡的代書，負責替人書寫文件或做契約的公證人。

　　米開朗基羅誕生於一四七五年三月六日。誕生在阿雷索附近一個叫卡普雷斯（Caprese）的小村莊。

　　小嬰兒接受了洗禮，取名米開朗基羅。這是義大利男性常見的名字，傳說基督教中的大天使名字就叫「米開」（Michel），因此父母為孩子取名「大天使米開」，便是祝福新生的嬰兒有天使的智慧與慈悲吧！

　　小嬰兒誕生一個月後，全家就搬遷到翡冷翠，住在著名的「聖克羅齊」（Santa Croce）教堂附近。教堂牆壁上有喬托（Giotto）以聖芳濟一生為故事主題的壁畫。童年的小米開朗基羅就浸染在壁畫美麗的圖象世界。看到聖芳濟謙卑的面容，向草地上的鳥雀說話，向荒野中的百合花說話。聖芳濟相信基督的信仰存在於最單純的事物中。

　　聖芳濟相信基督的精神是簡單的「愛」與「和平」。

　　他相信清貧的生活使人更靠近自己的心靈。他居住在山中隱修，帶領信徒去看春天解凍的山泉，水汩汩從岩石間流出，樹梢上萌發了新綠的嫩芽。聖芳濟說：「看啊，那就是『神』的奇蹟！」

　　喬托以平實樸素的畫法描繪這一位隱修聖徒的一生。

　　喬托似乎相信：真正的偉大只是回來做平凡安分的人。

　　喬托畫裡的聖芳濟是謙遜安靜的人，渴望心靈的富足，渴望接近自然，接近生命無所不在的美，渴望把生活的美與他人分享。

　　童年的米開朗基羅在這教堂中祈禱，看到壁畫裡臨終的聖芳濟躺在床上，床邊圍繞著眾多信徒，他們悲哀，慟哭，捨不得聖徒的離去。

　　小米開凝視著壁畫中節制而內斂的情感，凝視著在他誕生之前義大利偉大人文先驅留下的美的信仰，他也將繼續在這信仰中成長。

奶媽是石匠的妻子

　　米開朗基羅與母親的緣分很淺，他出生時，因為有一名比他只大十六個月的哥哥，也在襁褓中，需要哺乳，母親只好把小米開交給奶媽撫養。

奶媽住在距離翡冷翠不遠的小村莊塞提納諾（Settignano），丈夫是一名石匠，整天敲打石頭，叮叮咚咚，小米開最早的生活記憶就是奶媽家石頭敲打的聲音。他長大以後，終日與石頭為伍，成為偉大的雕刻家，他常自豪地說：我是吃石匠家的奶長大的。

　　小米開的母親無法撫養他，之後卻又陸續生了三個孩子，一直到一四八一年，小米開六歲的時候，母親才過世。

　　近代的精神分析學常以達文西和米開朗基羅童年時母親的缺席來解釋他們藝術創作領域對女性的態度，或潛意識裡性傾向的特徵。

　　近代精神分析學是否準確解讀創作者的內心世界，或許還有爭議。

　　達文西與米開朗基羅在性傾向上都是同性戀者。

　　達文西一生有許多年輕男子的交往，也實際有性行為的接觸。

　　米開朗基羅卻似乎一直使自己對男子的愛保持在熱烈的激情中，他為這些俊美而有人文教養的男性如：德卡瓦里耶（Tomaso de Cavolieri）塑像、寫詩，留下一封一封美麗動人的書信，但似乎從未有過真正的性的接觸，彷彿他寧願陶醉在自己激烈的愛的狂濤中，而不願意在現實中接觸到現實中愛的幻滅，他的戀愛是典型的「柏拉圖式」的愛情。

　　但無可否認，無論達文西或米開朗基羅，一種希臘異教式不分性別的愛，的確成為他們重要的創作動機。

　　依據近代精神分析學的說法，達文西因為母親缺席，不斷在繪畫裡尋找完美的女性，相對而言，現實中的女性也就對他失去了「完美性」。

　　然而，在米開朗基羅的雕刻中，幾乎完全無視於女性美的存在，他在作品中極少數處理女性的肉體，例如「黎明」或「夜」，仔細檢視，這些「女體」事實上都是以男性粗壯雄強的肉體為基礎的轉化。

　　精神分析介入創作領域的解讀是近代的事，或許還有許多爭議之處。

　　米開朗基羅寄養在奶媽家，與親生母親疏遠的關係，是否深刻影響他一生的性向與創作，也許還有待更多的證據資料來釐清與理解。

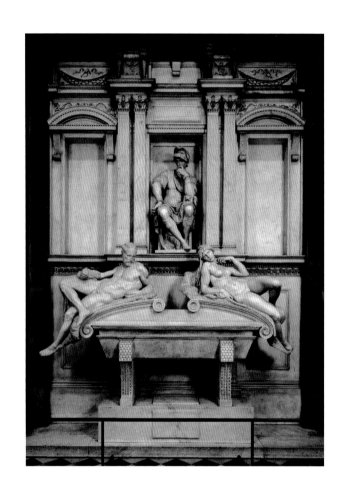

勞倫佐之墓 1519－34
米開朗基羅作品中的「女性」常以男性的身體為模特兒，展現出雄強的力量。

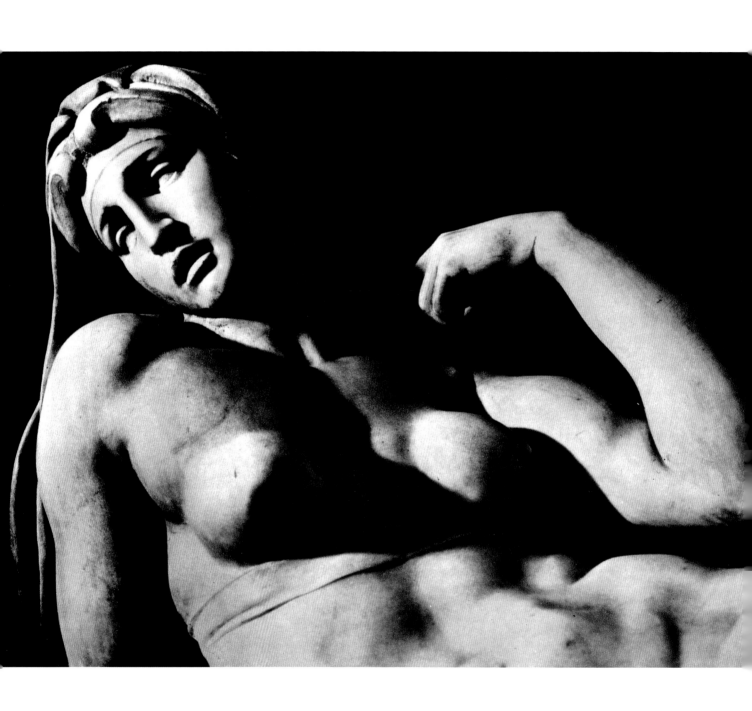

勞倫佐之墓——黎明
「黎明」彷彿剛剛從睡夢中甦醒，手臂與肩膀的肌肉都非常「男性」。

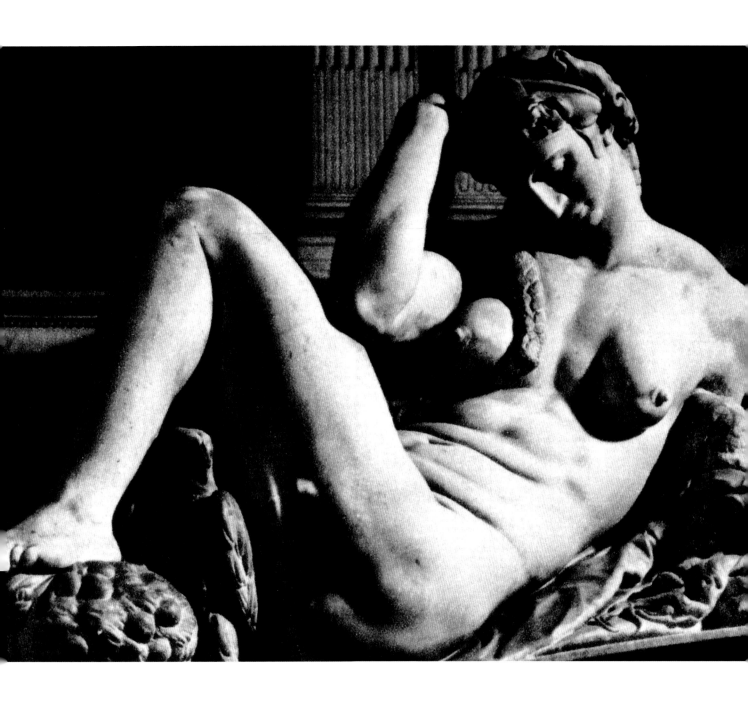

朱利安諾之墓──夜
「夜」是沉湎在睡夢中的女性，然而「她」
的肢體骨骼都強大雄壯，仍然是以「男性」
為模特兒雕塑的人體。

最早的學習與吉朗達歐

文藝復興一位重要的藝術史家瓦沙利（Giorgio Vasari）著作過當時重要藝術家的傳記生平。這本書在西元一五五〇年出版，當時米開朗基羅七十五歲。到了一五六八年，瓦沙利再度增補，米開朗基羅已經逝世四年。因此，瓦沙利的著作有最可靠的米氏生平資料，也是所有介紹米開朗基羅生平的共同依據。

米開朗基羅大概十歲時被送到學校學習文法修辭，顯然他的父親希望把他訓練成一位學者。也有資料顯示在他七歲時即送入小學讀書。但是，他與父親對他的期望不一樣，似乎他更篤定要做一名藝術家，他也必須從繪畫、敲打石頭……這些手工的技藝開始。

在當時，傳承著中古世紀學徒制的手工作坊傳統，一個學手藝的學徒，必須拜師學藝，做三年左右的學徒，取得工會認可，才能出師自謀營生。

達文西就是維洛其奧工作坊的學徒。

米開朗基羅在一四八八年四月一日，他十三歲的時候，正式登記成為畫家吉朗達歐（Domenico Ghirlandaio 1449－94）工作坊的學徒。

十三歲的米開朗基羅進入吉朗達歐工作坊，學習了兩年，當時吉朗達歐正接了一件案子，在翡冷翠新瑪利亞聖堂處理祭壇壁畫，米開朗基羅做助手，學習到了最實際的處理濕壁畫（Fresco）的技法。

吉朗達歐是畫家，也是雕刻家，他在繪畫的素描作品中強調用光影處理人體，明暗對比以交叉的線條來構成，使人體的立體感更強，看起來像雕塑一樣。

這種交叉線條的加強陰影畫法（Cross-hatching）在米開朗基羅十四歲左右的素描裡還有實物保存。一條一條有秩序的細線，不斷交疊、交叉，構成明暗光影，使人體衣紋像雕刻一樣立體，這種技法也構成米氏美學最重要的基礎來源，強調量體的渾厚深沉的力量

馬沙奇歐的影響

米開朗基羅最早的素描，人物衣紋的交疊細線光影處理法，來自吉朗達歐。但是這件素描卻來自比米氏早半世紀一位大師馬沙奇歐（Masaccio）的著名壁畫。

馬沙奇歐年輕時在翡冷翠南邊一所布蘭卡奇（Brancaci）禮拜堂畫壁畫。壁畫的主題是耶穌的大弟子彼得。彼得原來是一名漁夫，遇到了耶穌傳道，耶穌召喚彼得說：「跟從我，我讓你得人如得魚。」彼得因此成為耶穌最重要的門徒。

素描 —— 臨摹馬沙奇歐的壁畫
1489-90
米開朗基羅少年學徒時的素描，以交叉線條處理光影。

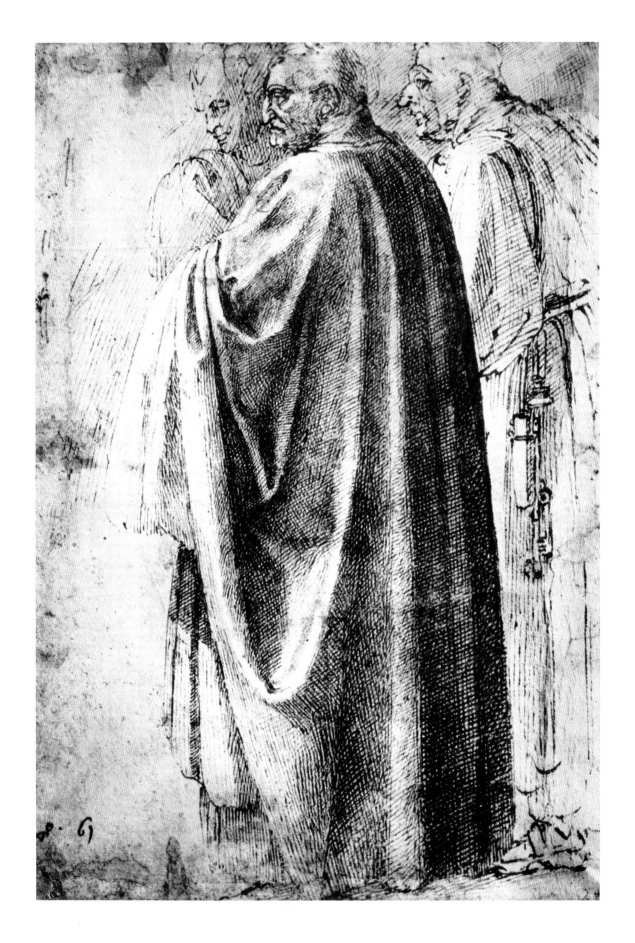

馬沙奇歐在一四二七年處理濕壁畫「彼得的一生」，他沒有依照傳統把彼得處理成完美高貴的聖人，相反的，彼得平凡樸實，他走在街頭的窮人之間，他走在行乞的卑微乞丐之中，馬沙奇歐使原來神聖的宗教回到真實人間。

很顯然米開朗基羅青少年時主要的偶像就是馬沙奇歐。

他常常到布蘭卡奇禮拜堂，仰望壁畫裡真實的人性，看到伊甸園裡的亞當、夏娃，並沒有遵守上帝的禁令，他們偷吃了禁果，被逐出伊甸園，亞當蒙面羞慚，夏娃仰頭嚎咷大哭。

馬沙奇歐使人類的始祖背叛上帝，生命的存活意義，並不是如寵物一樣被豢養，而是出走成為獨立自主的個體；生命的意義也並不在神聖性的完美，而是不斷對抗、糾纏在墮落、恥辱與懲罰之中。

馬沙奇歐不到三十歲就逝世了，但是他創造的人性價值與美學精神卻深深影響到晚他半世紀以上的米開朗基羅的藝術。

米開朗基羅是驕傲自負的，但他從不諱言對馬沙奇歐這一位前輩的敬仰與學習。在他創作偉大壁畫「創世紀」時，也大膽衍用馬沙奇歐的亞當、夏娃原型，他顯然覺得在這一主題的創作上，沒有人比得上馬沙奇歐了。

米開朗基羅的素描中，一個側面站立的人體，身上裹著沉重寬大的外袍，衣紋一褶一褶垂下，傳達出織料的質感。畫面的男子伸出右手，彷彿正要接受他人奉獻的東西。

這件作品正是馬沙奇歐壁畫裡的圖像，有光環的彼得正在接受信徒奉獻金錢。

文藝復興前期，有不同美學的流派，馬沙奇歐開創的粗獷渾厚人體正是米開朗基羅美學的前身，了解米開朗基羅的藝術本質，也必須追溯到馬沙奇歐原型。

偉大的勞倫佐

翡冷翠像義大利托斯堪（Tuscane）省的其他城邦一樣，從十四世紀以來，逐漸形成了社會的商人階級。

商人靠經商致富，靠產業致富，卻並不只是對財富貪婪。許多中產階級的商人家族，到了第二代、第三代，開始接受人文主義的教養，閱讀古希臘哲學、文學經典，收集古希臘羅馬的雕刻、古代藝術品、文物，成立專門研究古代文化的學院，集中優秀的精英知識分子，在基督教帝國的禁令下，敢於突破思想禁忌，出版柏拉圖文集，探討異教的人體美學。

米開朗基羅成長的年代，正是翡冷翠的商人階級全力推展文化創造力的時代。

以著名的梅迪奇（Medici）家族而言，從第一代科西摩（Cosimo）創業，建立了歐洲最大的紡織業，跨足金融銀行業，逐步參與政治，推動開明改革，協助學者、藝術家不必顧忌政治禁令，可以全心創作。

科西摩的孫子，梅迪奇家族的第三代勞倫佐（Lorenzo di Magnificent）被冠上了「偉大的」稱號，他是政治家、軍事領袖，但同時也是詩人、思想家，更重要的是在他的主導下，聚集了一個時代最優秀的人文學者藝術家，創造出歐洲歷史上最足以自豪的、影響深遠的文化花季。

米開朗基羅正是偉大的勞倫佐一手栽培出來的主要典範。

一四八九年，米開朗基羅十四歲，研究古希臘羅馬的古典作品已蔚為風氣，但是一般人並沒有太多機會接觸到古典作品，尤其是梵蒂岡教會代表的保守勢力還視古典作品為「異端」，禁令沒有解除，藝術家們也只有憑空想像古希臘羅馬雕像的精彩。

勞倫佐當時推動開明政治，把家族的古典收藏集中在翡冷翠聖馬可（St. Marco）教堂附近的一個花園中，類似古代的「學院」。在特別的准許下，一批當代精英，在這個「學院」翻譯古希臘哲學，朗讀古神話、悲劇、史詩，研究古典建築與雕刻的元素。

勞倫佐被稱為「偉大的」，不只是他的政治權力與經濟上的財富，其實更重要的是他以政治和經濟實力保護了古典文化，對抗封閉保守的基督教帝國，促成五百年來歐洲人文思想的萌芽與覺醒。

沒有人性的覺醒，權力與財富只使人更粗鄙墮落。

米開朗基羅是偉大的勞倫佐特選准許進入這個古典學院做研究的青年，他，只有十四歲，在這個人文薈萃的學院，與當代一流的學者接觸，廣泛閱讀古代經典，認識古典藝術中不朽的人文品質，了解所有雕刻作品中的美學精神，米開朗基羅在這個「勞倫佐學院」打下了他厚實的人文與美學基礎。

鼻子被打碎

勞倫佐精英學園中聚集了一個時代最優秀的學者、畫家、雕刻家，把思想、性靈的追求與手藝工匠的技術結合。

當時學院的負責人是多納太羅（Donatello）的徒弟貝托多（Bertoldo di Giovanni）；多納太羅已是當時翡冷翠最著名的雕刻家，他以樸實平凡的方式解釋傳襲已久、形象已經概念化的聖經人物，他在一名老妓女瑪德蓮身上看到肉體的難堪、邋遢、卑微，但同時又看到在沉淪的身體裡信仰的聖潔。

多納太羅使僵化空洞的基督教重新回到現實生活，他拒絕概念化沒有生命的神話聖經人物，他拒絕迂腐保守的教會禁忌，他在街頭上看到為生命而努力

的大眾的莊嚴與神聖。

　　比米開朗基羅年長一代，繪畫上的馬沙奇歐與雕刻上的多納太羅都為文藝復興開啓了新的視野，不只是藝術視野，其實更重要的是開啓了生命視野。

　　生命視野不打開，是沒有藝術可言的。

　　這是為什麼梅迪奇家族全力支持古希臘羅馬人文精神的研究。

　　人文精神，當然是回到以「人」為本體的思潮。

　　這個精英學院的成員，人數不多，大多是十五歲上下的青年手藝人，他們已經有良好的技藝訓練，但是需要人文的厚度，可以在自己的身體與性靈都在成長的同時，有機會與一代最優秀的同伴切磋。

　　米開朗基羅顯然在這一群同年齡的少年中也突顯了卓越傑出的才能。

　　卓越傑出，也一定容易桀傲不馴，一段小小的故事顯示了米開朗基羅少年的狂傲。

　　學院中有一名學生托里吉亞諾（Torrigiano），跟米開朗基羅是好朋友，常常在一起工作，一起臨摹馬沙奇歐的作品。

　　米開朗基羅在技巧上已經駕輕就熟，遠遠超過學院的同學。對他而言，臨摹前輩大師作品輕而易舉，但是，其他學生則還需要全力以赴。小米開臨摹完之後，東看看西看看，覺得同學們都畫的不好，就口出惡言，嘲笑譏諷同伴，這個舉動當然惹惱了同年齡血氣方剛的朋友，托里吉亞諾在盛怒之下，一拳重擊在小米開的鼻梁上，打斷了鼻梁，使米開朗基羅一生帶著塌陷的鼻梁，成為他永遠修正不了的五官。

　　這個故事記錄在不同版本的書裡，以後米開朗基羅成為著名藝術家，托里吉亞諾有點以此自豪，他覺得米開朗基羅的塌鼻子是他的作品，他說：他走到哪裡，身上都帶著我的「簽名」。

　　米開朗基羅在創作的世界是沒有太多對手的，他總是贏，甚至在以後的一次競圖裡，他也贏了達文西。

　　現世裡沒有對手，也許注定要走向巨大的孤獨。

　　米開朗基羅少年時的狂傲自負，像他鼻子上的一道彌補不了的傷疤，他愈走向創作的顛峰，也愈感覺到歷史顛峰處的徹底寒冷與孤獨吧！

最早的作品

　　米開朗基羅最早的作品可以追溯到他十四歲的一些臨摹作品，包括臨摹馬沙奇歐的素描，也包括一件已經佚失的仿古典的「牧神」石雕。

　　牧神（Faun）是古希臘神話中主司性與肉體的歡愉的神。祂的長相很特別，有人的五官軀幹，但是頭上有山羊角，頷下有山羊鬍，下半身更是標準的

羊的後腿，臀部還有一條羊尾巴。

牧神長相半人半獸，常常有勃起的陽具，追求美女或俊男求歡。

希臘人以牧神象徵人類未曾消褪的動物性，也歌頌肆無忌憚的狂野的性慾與生殖的能力。

在基督教統治時期，牧神當然成為最大的禁忌，在嚴厲的宗教禁令下，古代牧神雕像多被打碎，埋在地下，或丟進海中。

梅迪奇家族的開明改革，重新解放了古希臘諸神，在勞倫佐的精英學院，米開朗基羅就仿製了一尊牧神頭像。

文獻記錄上描述米開朗基羅完成了牧神像的複製，這是一尊老年的牧神，羊角，羊鬍鬚，露齒而笑。

這件老牧神像被勞倫佐看到了，他看了一會兒，和米開朗基羅討論起來。他說：你不覺得牧神看起來不夠老嗎？老年人通常應該缺幾顆牙齒。

米開朗基羅接受了勞倫佐的建議，動手修改作品，敲掉了上牙床的幾顆牙，使老牧神的笑容中有一種蒼涼。

這件作品早已佚失了，看不到原作，但這個故事廣泛被流傳，可以使人了解當時勞倫佐的精英學院如何教育青年，做為一個城邦的領袖，勞倫佐如何和一名十五歲不到的年輕學徒討論作品的含義。

精英學院是使人在自由的、無禁忌的開放空間充分互動與激盪出創作的品質。

少年的米開朗基羅與一代精英一起成長，其中包括了梅迪奇家族下一代的政治領袖，像喬凡尼（Giovanni），以後是梵蒂岡的教皇李歐十世（Leo X），比米開朗基羅小一歲。像吉利奧（Giulio），以後的教皇克里蒙七世（Clement VII），他們是城邦統治階級的精英，家族刻意培養的接班人，與米開朗基羅一同在精英學院受教育，以後掌握權力，能夠開創文化的格局，為五百年來的歐洲文明走向現代化打下了不朽的基礎。

牧神的複製作品雖然遺失了，但是少年米開朗基羅浸染在古希臘文明中的精神卻貫穿他的一生。

希臘神話中充滿了豐富的人性張力，和基督教「善」「惡」二分法不同；希臘神話常常在人性裡同時看到聖潔，也看到沉淪。

我們有神性的向上追求，也有動物性的向下墜落的欲望。

在柏拉圖的哲學中，也試圖在聖潔的神性與沉淪的動物性中找到靈肉和諧的可能。

精英學院的學者費奇諾（Ficino）大量從古希臘文翻譯註釋了柏拉圖哲學著作。

精英學院幾乎以柏拉圖哲學為思想上的主流，產生了新的思潮名稱「新柏拉圖主義」（Neoplatonism）。

文藝復興前期畫家波提切立（Sandro Boticelli）最著名的「維納斯誕生」、「春」，都是受新柏拉圖主義思潮影響產生的繪畫作品，在基督教嚴厲禁忌下，

揭開了肉體渴望解放的序幕。

　　米開朗基羅傳世的最早作品更明顯表現了希臘神話對人體美的謳歌。

　　一四九一年，米開朗基羅十六歲，開始創作浮雕作品「戰鬥」。

「戰鬥」與新柏拉圖哲學

　　「人馬獸」（centaur）是古希臘藝術常見的一種圖像。上半身是粗壯的男子，下半身是馬，凶猛暴烈，經常衝入城邦，掠奪民間女子，與諸神戰鬥。

　　古希臘神話中的「人馬獸」也被認為是當時希臘北方一種騎馬的遊牧民族。

　　古希臘雕刻喜歡以「人馬獸」為主題，描寫人體與馬匹虬結的肌肉，展現野性的陽剛之美。

　　一四九一年，米開朗基羅十六歲，製作了一件浮雕作品，被命名為「戰鬥」，在一塊接近方形的石板上，雕出人體與人體的虬結，有人認為這是從古希臘「人馬獸」的故事轉化而來的創作。

　　十六歲的米開朗基羅，經過梅迪奇家族學院的訓練培養，熟悉了古希臘羅馬的哲學經典，特別是柏拉圖哲學中對肉體與性靈之愛的細緻描述，強烈影響到他最初的這件作品。

　　這件浮雕，底部以斧鑿斑剝痕跡為背景，留下粗獷的質感。

　　人體的部分，並沒有遵循前期文藝復興古典的均衡和諧規則，米開朗基羅似乎更著重於男性肉體的強烈力度。身體與身體一個糾纏著一個，好像許多解不開的肉體的結，突顯出肉體各式各樣肌肉的變化。

　　拉扯的手臂，扭曲的腰，匍倒的背，轉動的胸脯。身體一個牽連著另一個，彷彿透過這些肉身，米開朗基羅使我們看到了生的歡欣，死亡的沮喪，愛的熱烈，恨的沉痛，他使肉體轉化成生死愛恨的力量，也正是新柏拉圖哲學當時試圖闡釋的美學主題。

　　浮雕裡的肉體，像人性的波濤，一層一層洶湧而來，令人震悚，令人窒息，彷彿我們也經歷了自己的生死愛恨。

　　很難相信這是米開朗基羅十六歲至十七歲的作品，這浮雕中呈現的並不只是成熟的技巧，而是一個偉大藝術家非凡的人性厚度。

　　米開朗基羅一生的作品持續思考著人性的意義。人，為什麼而活？存在的意義是什麼？欲望使肉體沉淪嗎？熱烈的愛為什麼像火焰般燃燒，使肉體炙痛？

　　米開朗基羅用極深的刀法刻出人體，突顯肌肉的凹凸，受光部分的明亮與背光凹處的暗黑，形成強烈對比。

聖潔與沉淪，愛與恨，對比成他生命美學裡相互激盪永不止息的兩種動力。

「戰鬥」，或許不是與他人的「戰鬥」，而是永遠不會停止的與自己的戰鬥。

一四九二年四月八日，梅迪奇家族的偉大的勞倫佐去世，文獻上記錄，就在勞倫佐離開人間不久之前，少年米開朗基羅完成了他最初的傑作「戰鬥」。

勞倫佐在歷史上是不朽的政治領袖，因為他的名字永遠和達文西、米開朗基羅、波提切立連結在一起。

米開朗基羅彷彿以「戰鬥」做為影響他一生的勞倫佐的獻禮。

生命是不斷與自己「戰鬥」的過程，勞倫佐的精英學院傳述了新柏拉圖哲學的這一人性觀點，米開朗基羅使它具體成為可見的人體價值。

米開朗基羅之前，文藝復興的雕塑家多半以鑄銅為主，以泥土塑模，翻鑄成青銅。米開朗基羅一生以石雕為主，他更渴望直接在堅硬的石頭上留下斧鑿的痕跡。石頭上的斧鑿，就像人體身上的傷疤，是跌倒受傷後痊癒的記錄，米開朗基羅並不歌頌平順光滑的身體，對他而言，傷痕瘢疤或許更代表肉體對抗災難的力量見證。

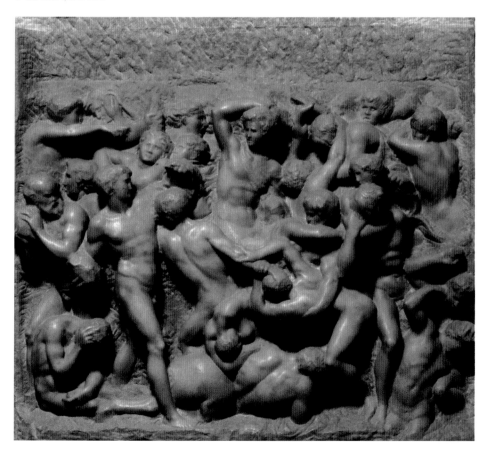

戰鬥 1491-92

米開朗基羅十六歲的作品「戰鬥」已經表現出他獨特的人體風格。

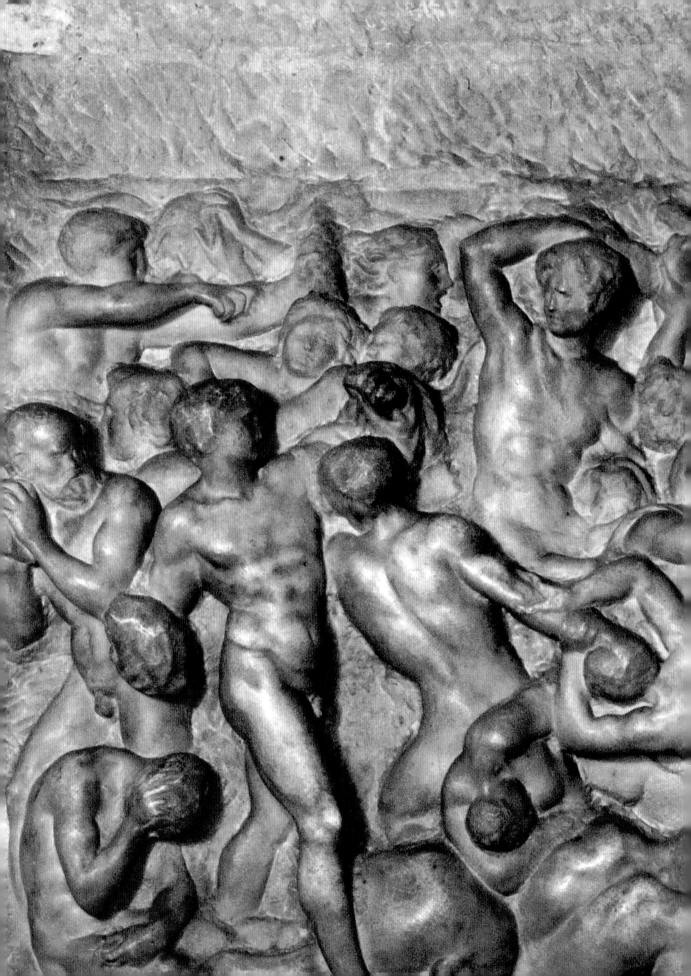

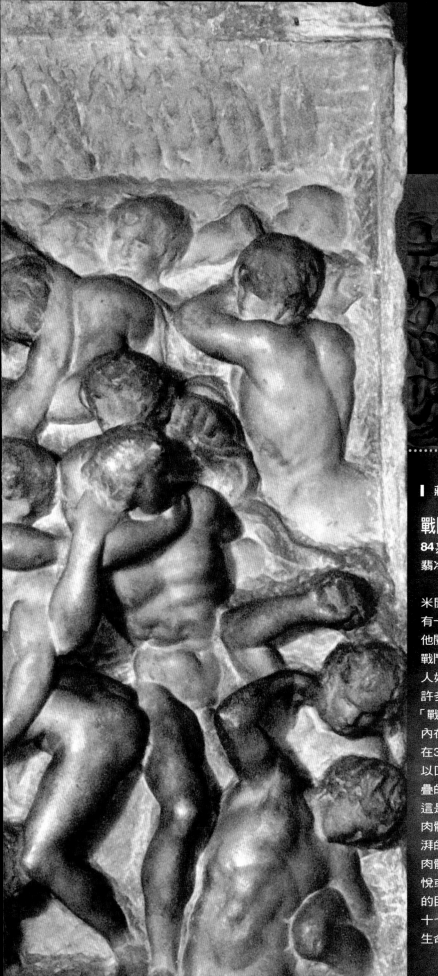

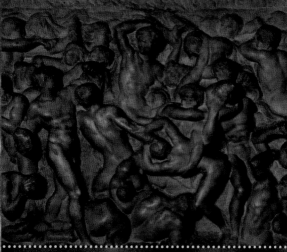

戰鬥

84½×90 cm　　1491-92
翡冷翠米開朗基羅之家

米開朗基羅一四九二年完成的作品，當時他只有十七歲。

他閱讀了希臘神話，讀到一種半人半馬的野獸的戰鬥，他冥想著神話世界裡人類最初的生存。

人好像剛剛脫離獸的階段，人，好像還糾纏著許多動物的本質。

「戰鬥」因此不只是向外的對抗，而是人與自己內在掙扎拉扯的力量。

在35公分左右接近正方的石板上，米開朗基羅以凹凸起伏變化很大的深雕方式表現出人體堆疊的力量。

這是米開朗基羅獨特美學的第一次展現。

肉體與肉體重疊牽連，波濤起伏，好像洶湧澎湃的大海，好像驚濤駭浪。

肉體在掙扎，對抗，肉體奮起或匍倒，肉體歡悅或沮喪，重重疊疊，構成氣勢磅礴的交響詩的巨大結構。

十七歲，米開朗基羅已經決定用人的肉體闡述生命存在的一切意義。

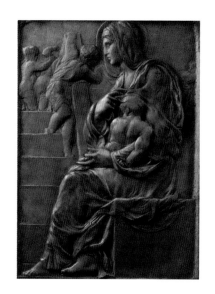

梯階聖母 1491

十六歲的「梯階聖母」衣紋如水，是米開朗基羅古典風格的作品。

「梯階聖母」與基督信仰

義大利文藝復興時期的藝術家常常被強調他們歌頌希臘，反抗基督教的一面，達文西如此，米開朗基羅也如此。

但是，藝術家們反抗的，只是梵蒂岡教會代表的專制保守，特別是思想上的禁忌與限制，而並不是基督教本身的信仰。

米開朗基羅一生，有許多作品表現出希臘的精神，如同他十六、七歲即以古希臘神話「人馬獸」的故事創作出「戰鬥」這一件浮雕。

但是米開朗基羅和同一時代的人文主義者一樣，都同時深受基督信仰的影響。

他們在古希臘文化裡得到對人性真實的理解，解放了被禁錮的肉體欲望，同時，他們還是渴望在基督信仰裡找到一步一步提昇自己心靈的可能。

甚至，當時流行的「新柏拉圖主義」思潮，正是試圖把古希臘柏拉圖的唯心哲學理念，與基督教的性靈哲學相結合，使肉體的愛可以一步一步，像經由梯階，攀爬到純粹心靈的高度。

十六歲米開朗基羅創作的「梯階聖母」正是他深受基督信仰影響的一件作品。

「梯階聖母」以淺浮雕刻成，聖母懷抱聖嬰，側坐在梯階旁邊。聖嬰背對畫面，好像有點害怕羞怯，頭部躲在母親的衣袍下。

梯階上方有人拿著十字架，似乎預告著嬰兒耶穌未來最終的結局。

聖母的表情莊嚴肅穆，她凝視遠方，彷彿也在凝視著自己懷中的嬰兒未來將要面臨的悲劇。

米開朗基羅從人性的親子之愛去表現神聖的宗教情操，與羅馬梵蒂岡教會的專制保守有了區隔，也與一般盲目迷信的死忠信徒的愚昧有了區隔，賦予基督信仰另一種提昇人性心靈的可能，即使是聖嬰，也彷彿要經由「梯階」一步一步走到自己宿命的終點，這正是新柏拉圖主義闡釋的人性價值，也是同一代藝術家共同遵循的美學理念。

這件作品與「戰鬥」相比較，呈現了兩極的精神內涵，「戰鬥」浮雕以強烈的凹凸，以高浮雕技法，強調明暗對比，突顯人體誇張的肌肉與動作，是典型希臘美學的影響。

「梯階聖母」則以淺浮雕細膩的質感傳達出宗教信仰的端莊聖潔，尤其是聖母衣紋的處理，宛轉柔軟如水流動，淺淺的線條，透露著幽微的光的流動，米開朗基羅在信仰裡得到的寧靜祥和之美，轉化成了他刀斧下最柔細的筆觸。

米開朗基羅一生在希臘與基督信仰兩種截然不同的美學中衝突。他肉體上追求最大的欲望解放，心靈上又企求聖潔與平和；他不斷渴慕現世肉體之愛，又潛進聖堂向神懺悔罪孽，米開朗基羅的矛盾成為他創作上最大的動力。他往往一面創作著基督教主題的作品，又同時創作著希臘主題的作品。

一四九四年，他北上波隆納（Bologna），一直到威尼斯，當時日耳曼地區的

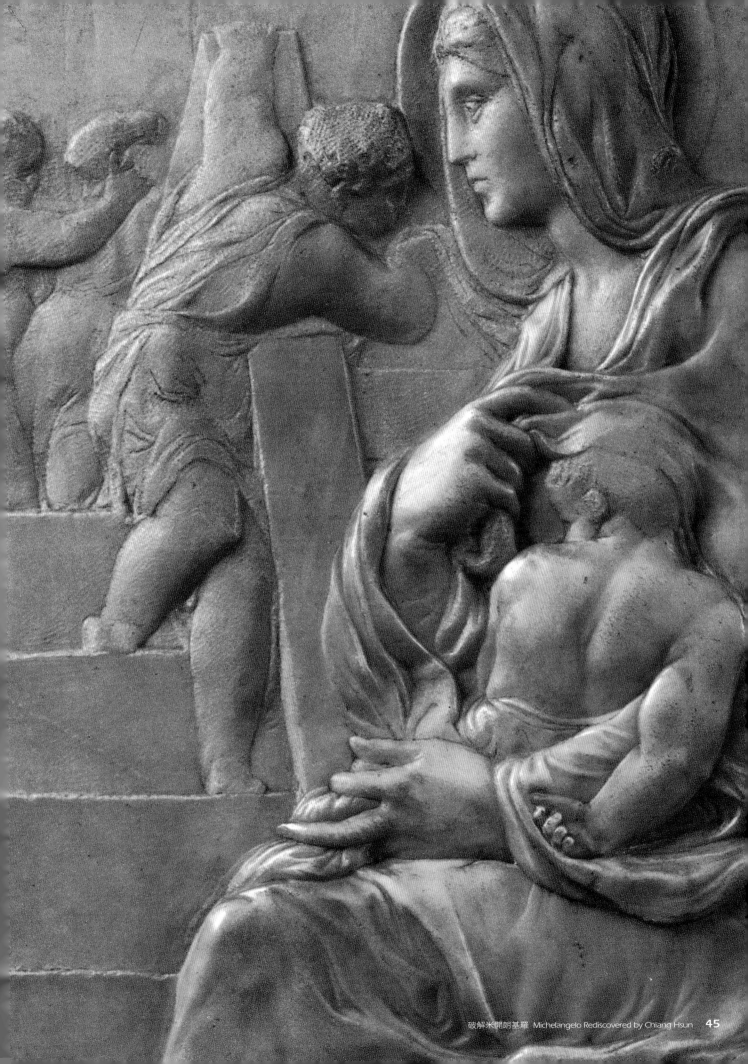

北方畫派大師杜勒（A. Dürer, 1471－1528）也在義大利北方，他們是否相遇，沒有直接證明。但他在波隆納時期，住在大學者亞多凡弟（Aldrovandi）家一年之久，他們一起閱讀大文豪但丁（Dante）和佩脫拉克（Petrarch）的作品，整晚整晚的朗誦討論，使米開朗基羅浸染在深厚的文學氣蘊中，他在人文背景上的厚度已遠遠超過一般只有技巧的雕刻工匠，他也從雕刻的領域廣泛涉獵到文學、哲學的範疇，也創作了極傑出的詩作。

衝突在米開朗基羅身體內的兩種力量，希臘的肉體解放，與基督教的心靈昇華，促使他在思想的層次有更深刻的追求。

激盪在他胸口的兩種劇烈的波濤，也迴旋在整個義大利的文藝復興運動中。

梅迪奇家族代表的開放自由，鼓勵學者、藝術家大量吸收古希臘文化精髓，而這種開放自由卻被另一股勢力批評為對上帝的背叛，最主要的批評聲音來自當時聖馬克（St. Marco）修道院的領袖沙弗納羅拉（Fra Girolamo Savonarola, 1452－1498）這個以苦修聖徒自居的修道僧，對青年的米開朗基羅影響至深。

關於沙弗納羅拉

沙弗納羅拉是翡冷翠最重要的聖馬克修道院的院士，他生在一四五二年，與達文西同歲，長米開朗基羅二十三歲。

一四五四年，義大利各城邦簽訂了羅諦和平協定（Peace of Lodi），翡冷翠因此有長達四十年的和平，可以發展經濟，也有餘閒可以發展文化與藝術的創作。

這四十年是翡冷翠的黃金時代，波提切立、達文西都在這一段時間創作了他們的作品。米開朗基羅在這種開明、美麗、優雅的氣氛中成長，一直到一四九四年，他十九歲，才有了重大改變。

在這四十年間，基本上是由代表開明力量的梅迪奇家族執政，他們鼓勵及支持學者研究古希臘哲學經典，出版當時教會視為禁書的重要文學與哲學書籍，鼓勵及贊助藝術家從事希臘繪畫及雕刻的研究。

波提切立的「維納斯誕生」正是這一開明風氣下最好的作品。

但是，時代的發展絕不是單向的，有開明進步的力量，同時也一定有保守力量的反撲。

沙弗納羅拉集結了所有隱藏的保守力量，他們以基督信仰的立場，認為梅迪奇家族的開明是一種欲望的放縱，他們認為研究希臘哲學是背離了基督的訓示，他們認為，藝術家們繪畫及雕刻歌頌肉體的作品是犯了神的禁令，他們宣告這種肉體的放縱是有罪的，他們宣告：神將對翡冷翠的罪降下懲罰與天譴。

在開明和平經濟繁榮的時代，一個面貌嚴峻、表情冷酷的苦修教士，站在街頭，用尖銳苛刻的聲音向眾人宣告：「你們有罪，快低頭懺悔！」這樣的聲音，或許不會發生任何力量，連開明統治的梅迪奇家族也不在意這樣的聲音，或許認為經過啟蒙的大眾，只會嘲笑這種膚淺的「罪與罰」的觀念。

但是，在不同的背景下，這種聲音卻可能是最強烈煽動群眾起來攻擊對手的力量。

當時的開明中產階級和人文學者太小看這種來自苦修士的聲音了。

一四九四年，法蘭西國王查理八世（Charles VIII）發動對義大利的戰爭。翡冷翠的統治者是梅迪奇家族的彼埃洛（Piero de Medici），他向那不勒斯和圭斯兩個城邦求援，擋不住強大的法蘭西攻勢，查理八世一路勢如破竹，打到熱內亞（Genoa），翡冷翠危在旦夕。

這時候，站在街頭的苦修士的聲音被聽到了。

沙弗納羅拉冷峻的聲音中不斷宣告著城邦的放縱之罪，不斷強調神的懲罰已然降臨。

在戰爭與毀滅的恐懼中，成千上萬群眾聚集在大教堂，聽到苦修士堅定無情的宣告，紛紛跪下來，求神饒恕，免除災難。

沙弗納羅拉獲得了群眾支持，他代表著神，他扮演了先知的角色，他是懲罰者，也是赦免者。

十九歲的米開朗基羅擠在恐懼顫慄的群眾中，他也全身發抖，彷彿從肉體內在升起一種寒冷，覺得自己犯了不可饒恕的罪孽。

一直到米開朗基羅七十八歲的老年，回憶六十年前的往事，他還向朋友說：他記得沙弗納羅拉的聲音，他記得那聲音中宣告的罪與罰的話語。

藝術的創作者彷彿帶罪修行，「罪」與「罰」的概念一生糾纏著米開朗基羅。

街頭上的群眾聚集不散，彼埃洛沒有能力處理安撫驚慌的市民情緒，大難臨頭的恐懼使群眾苦泣，誦念經文，彷彿經歷一場惡魘，沙弗納羅拉成為新的統治者，以神權治國，宣告新的上帝邦國的來臨。

一四九四年十月，米開朗基羅離開了陷入集體瘋狂中的翡冷翠，他獨自去了波隆納，去了威尼斯，在人文學者的家中閱讀文學哲學經典。他使自己遠離熱烈躁動的故鄉，沉潛在深沉的思維與信仰裡。

一四九六年，沙弗納羅拉神權統治的翡冷翠果真遭遇巨大災難，豪雨、河水氾濫成災，饑荒，一連串像是「天譴」的災難，使沙弗納羅拉可以繼續他代言神的旨意，宣告人類之罪，宣告懲罰的意義。

米開朗基羅靜靜思考著，他關心的已不只是雕刻，不只是藝術，不只是美，而是潛藏在人性深處複雜的多元矛盾，信仰與理性，人性價值與神權，苦修與欲樂，肉體與心靈，罪與罰，他以後偉大作品的基調已在醞釀，等待成形。

在故鄉過度喧囂陷於激情時，他選擇了離開。

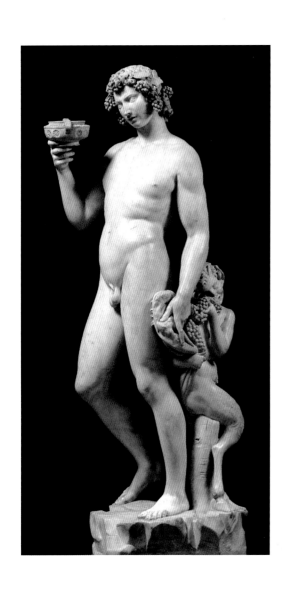

酒神 1496－97
米開朗基羅想借用古希臘酒神的酩酊，解放基督教會對人性的壓抑。

一四九六年六月，米開朗基羅啓程去羅馬梵蒂岡，資料顯示他在六月廿五日抵達羅馬。不多久，翡冷翠發生了大瘟疫的流行，黑死病變成沙弗納羅拉宣告的最重大的懲罰悲劇。

米開朗基羅離開翡冷翠五年之久，一直到一五〇一年五月才重回故鄉，在羅馬期間他創作了「希臘酒神」以及以聖母懷抱耶穌屍體的「聖殤」（Pietà），成為舉世聞名的雕刻創作者。

沙弗納羅拉，統治了翡冷翠四年，在一切災難中，這個城邦度過了最黑暗恐怖的歲月，人民度過了激情年代，重新醒悟了，背叛了他們原來視為先知的苦修士，逮捕了他，在一四九八年五月二十三日，把沙弗納羅拉帶到城市市政廳領主廣場，搭了絞刑架，下面架起柴火，把苦修士在群眾的叫囂聲中絞死燒成焦屍。

現在翡冷翠的聖馬克修道院還保存著沙弗納羅拉的念珠和僧袍，做了一名虔誠的苦修信徒，他似乎走完了他宿命的「殉道」。

他的名字留在翡冷翠的歷史中，成為不可遺漏的一頁。

他的呼叫的聲音一直迴旋在米開朗基羅的腦中。

酒神

耽於享樂與放縱的肉體欲望是一種罪嗎？是不可饒恕的罪嗎？

剛剛過了二十歲的青年米開朗基羅，遠離了陷在罪的恐懼中的故鄉，到了羅馬。

羅馬的古希臘羅馬收藏使他大開眼界。他看到一尊一尊從地下挖掘出來的古代雕刻，阿波羅、維納斯、酒神戴奧尼索斯，如此完美的赤裸的肉身，使他悸動著。

這些肉身都有不可饒恕的罪嗎？

他在一四九六年六月抵達羅馬後，不斷寫信給朋友，表示他心中的震動，他看到古代希臘雕刻中肉體與心靈同樣的美與崇高，他覺得自己距離這樣的美還很遠，他要極力追上古典精神含蓄內斂的力量。

收藏古希臘作品的是一些天主教中開明的主教，他們有許多來自人文背景修養深厚的中產階級家庭，沒有因為教會的身分職位影響他們對古希臘作品的愛好。

其中有兩位主教的收藏對米開朗基羅幫助最大，一位是瑞里歐主教（Raffaelo Riario），另一位是他的堂兄弟羅維里主教（Giuliano della Rovese），後者也就是以後繼任教皇的朱利斯二世（Julius II），

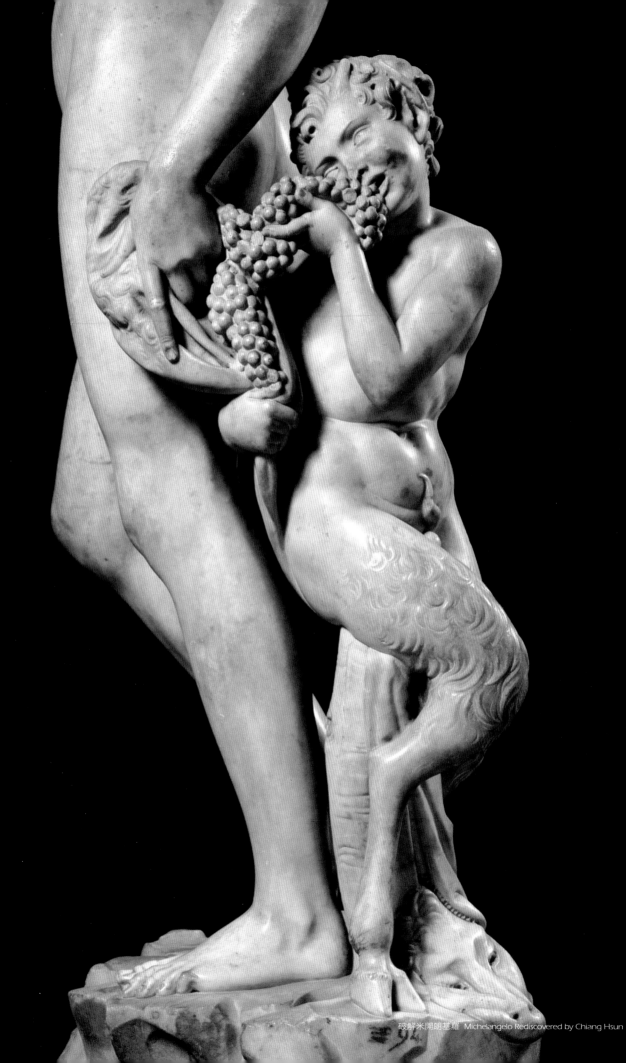

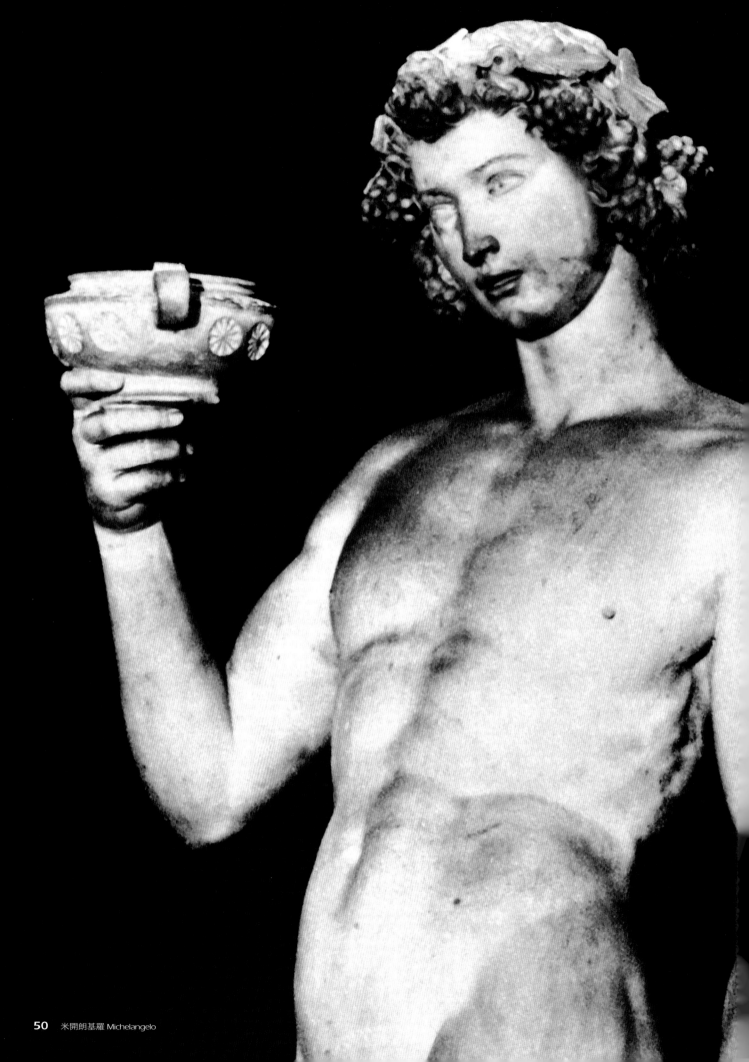

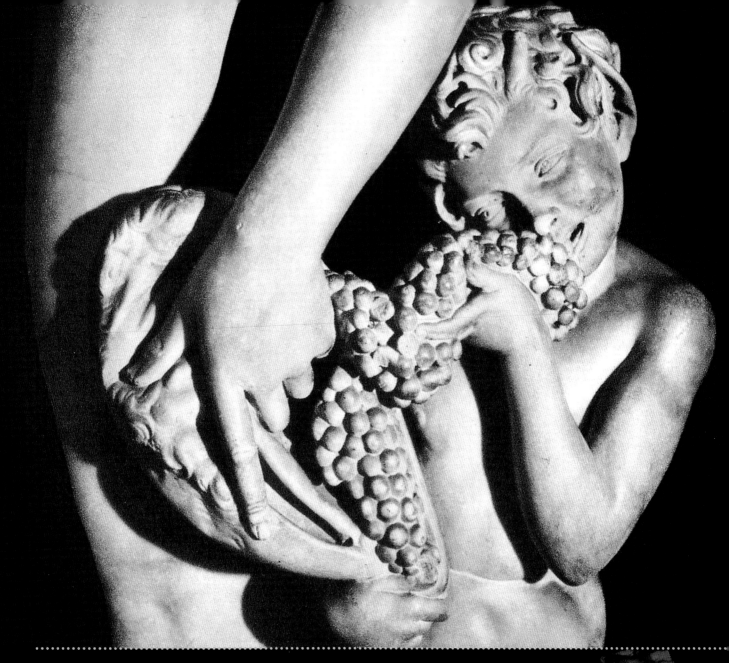

酒神

高202 cm　1496－97　翡冷翠Bargello美術館

在基督教的主流傳統中，希臘酒神是縱欲狂歡之神，祂總是喝得醺醺然，醉意酩酊，
頭額上掛滿一串串釀酒的葡萄，手裡擎著酒杯，步履蹣跚，好像醉得連步伐都踩不穩。
酒神旁邊也常陪伴著半羊半人的森林精靈，偷食著葡萄，露出動物性的貪婪表情。
德國哲學家尼采認為希臘神話中的酒神代表一種非理性的力量。
「非理性」往往比「理性」更強，更具備直接的感官創造，許多文明的創造需要「非理
性」來突破僵化的局限。
基督教信仰用理性束縛壓抑了人的感官本能，米開朗基羅剛過二十歲，他體會到一種
從身體本能要爆發開來的一種狂熱的創造力，這種狂熱，不是來自思維，而是來自生
命底層感官的悸動。
他不顧教會禁忌，創造了「酒神」，創造了歌頌青春、肉體、叛逆、欲望的年輕神祇的
典範。
在一個感官與愛欲備受壓抑的時代，他的酒神大膽宣告一種肉身的背叛。

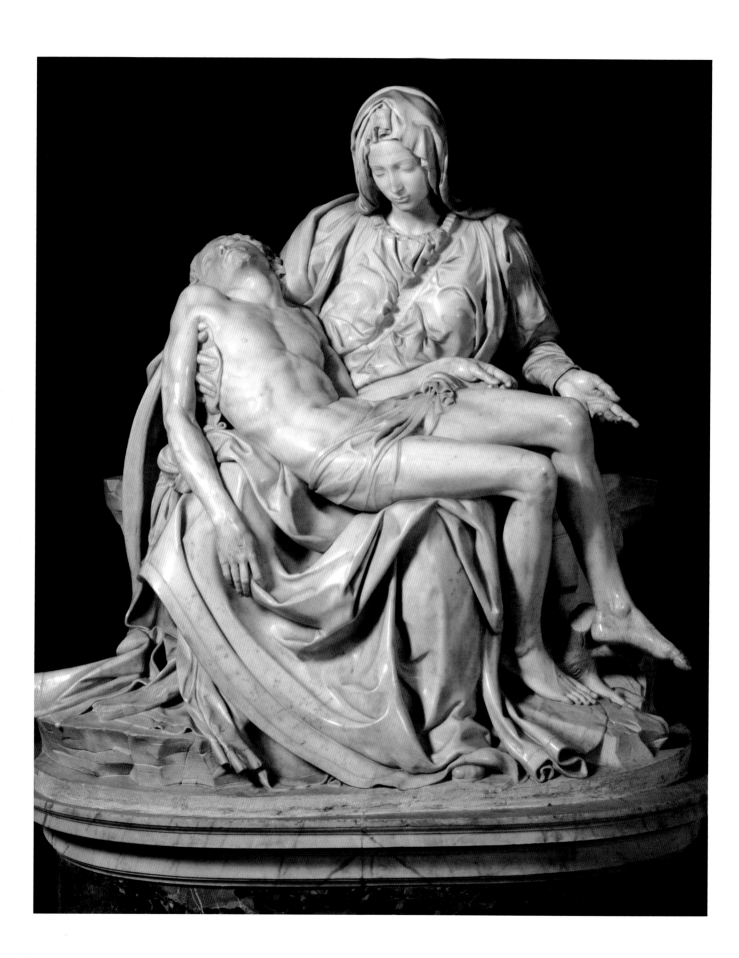

也就是任命米開朗基羅創作西斯汀禮拜堂「創世紀」大壁畫的教皇，成為米氏一生最重要的激發創作的動力。

　　他在這些主教的收藏中受到的古希臘作品的影響，使他創作了一件重要的作品「酒神」。

　　酒神希臘原名戴奧尼索斯（Diongsos），拉丁文的名字改為巴考斯（Bacchus）。

　　希臘神話傳說，天神宙斯愛戀人間美女，懷下了身孕，卻遭宙斯之妻希拉的嫉恨，設下詭計，要宙斯顯現「真身」。宙斯「真身」是雷火霹靂，一聲炸裂，懷有身孕的女子即刻斃命。宙斯將女子腹中早產兒救出，縫在自己大腿肌肉中撫養，再送至森林水仙處長大成人。

　　因此，酒神是在「火」中誕生，「水」中長大，也象徵了「酒」是「水中之火」。

　　酒神是希臘的狂歡之神，祂頭上綴著一串一串的葡萄，右手舉著酒杯，透露出酩酊狀態陶醉的表情，微微突出的小腹，有一種耽於逸樂的慵懶之感。

　　酒神全身赤裸，坦然於祂肉體的放縱，祂的左腳下還依靠著半人半羊的牧神之童（Ratyr），扭轉著軀體，貪食著酒神左手垂下的一串葡萄。

　　這是大膽宣示希臘美學的作品，酒神與牧神是神話中最放縱感官享樂的神祇，也是基督教文化視為最淫慾的異端，米開朗基羅以這樣的作品標誌了他的追求。

　　「酒神」雕像是當時一位頗受人文思潮影響的銀行家葛立（Messer Jaccopo Galli）訂購的。

　　這些開明的中產階級商人，特別沒有教會禁令的限制，鼓勵藝術家大膽創作，在財力物力以及精神觀念上都是「新藝術」最重要的推動者。

　　許多人談到米開朗基羅的「酒神」，認為這件他二十一歲的作品標誌了新藝術風格的誕生，特別是牧神的部分，軀體上半身和下半身做近於一百八十度的反方向旋轉，表現出前期文藝復興雕刻中少見的律動之感，已經開啟了米氏之後「矯飾主義」（Mannerism）的先例，直接影響到十六世紀以後的巴洛克運動。

偉大傑作──聖殤

　　完成了「酒神」雕刻之後，一四九七年，米開朗基羅受法國主教德拉侯拉斯（Jean Bilhères de Lagraulas）的委託，進行一件巨大作品「聖殤」（Pietà）的雕刻。

　　他又回到了基督教信仰美學來了。

　　「聖殤」，在西方文字中大寫的Pietà，是基督教符號學（ICON）裡最主要的

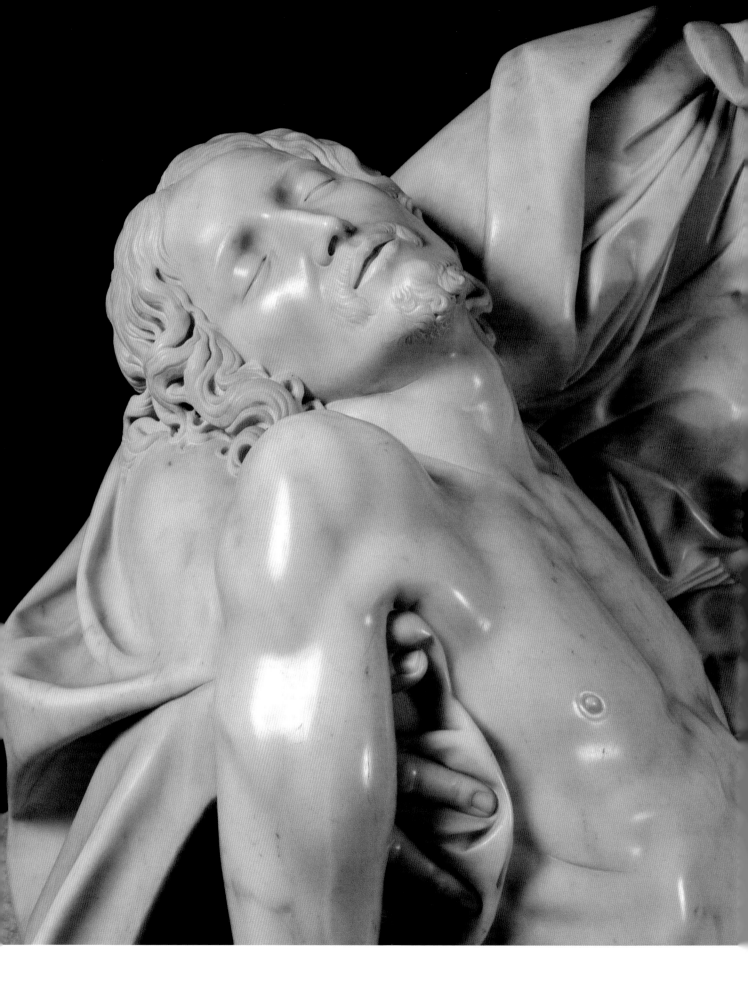

專有名詞之一。

「聖殤」，專指耶穌被釘十字架死後，聖母俯看從刑具上卸下的屍體，悲從中來，大聲號哭的表情。

因爲是基督教最重要的符號學，許多畫家、雕刻家都處理過這一主題，也擴大成爲母親悲悼亡兒的親子之痛的象徵，近代畢卡索的「格爾尼卡」（Guernica）畫中，和美國舞蹈家瑪莎‧葛蘭姆都處理過現代版的「聖殤」。

比米開朗基羅早一代的畫家，像米蘭的曼帖納（Mantegna）畫的「聖殤」，強調聖母哭泣的蒼老痛苦的臉，也強調耶穌屍體的受苦形象。

米開朗基羅一四九七年八月二十七日簽了約，領到預付的一百五十金幣（Ducat），開始面對著卡拉拉山（Carsara）探切下來的純白大理石，他思考著：如何表達一種新的「聖殤」？

他要從舊的窠臼裡脫胎而出，他要重新詮釋新世代的「聖殤」。

一五〇〇年，「聖殤」完成了，成爲獻給新世紀最好的禮物，置放在羅馬梵蒂岡的聖彼得教堂，成爲五百年來世人最讚賞的少數藝術品之一。

如何凝視米開朗基羅的「聖殤」？

有比母親哀悼夭折的孩子更大的悲痛嗎？

有比母親凝視俯看孩子的屍體更沉重的悲苦與愛嗎？

「聖殤」裡聖母的臉孔卻平靜到令人驚訝。

平靜，平靜到似乎看不出悲哀。

平靜，像一種令人不敢呼吸的窒息的苦悶。

藝術家使最大的悲痛凝鍊成無聲的沉默。

兩個沒有聲音的身體，依靠著，聖母右手托在耶穌背後，左手微微張開，好像在說：你們看啊！這樣的死亡，這樣的聲音。

聖母令人不敢呼吸的五官，不是因爲悲痛，而是極至的安靜，好像告訴我們，悲痛到了極至的安靜，才是崇高的莊嚴。米開朗基羅宣告了新的「聖殤」，他使一切哭叫發洩情緒的表情變得低俗膚淺。

他要宣告新的崇高的生命價值。

許多人站在這件作品前，瀏覽著聖母如水轉折的衣袍的紋路，那些轉折，那些起伏，那些交錯與重疊的線條，好像不再是衣紋，全部轉化成心事的委曲婉轉。

米開朗基羅使衣紋變成可以閱讀的心事。

耶穌橫躺在聖母像中，一具完全成熟的男體，但是卻像初睡的嬰孩。

耶穌不像是死亡，也不像是受苦，米開朗基羅只在祂的右肋處暗示了一點的切痕，手腳上的釘孔也隱微不顯。

米開朗基羅拒絕誇張痛苦、災難，拒絕廉價販售悲哀。這是「聖殤」，是生命最崇高的時刻，他要人們忍住眼淚，凝視一種崇高之美，像我們應該凝視自己的死亡那樣莊嚴。

耶穌的右手無力地垂下，但是，聖母的右手撐扶在祂腋下，好像要祂起

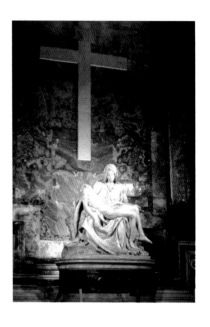

（左頁）

梵蒂岡「聖殤」 （局部）

躺臥在母親懷中的耶穌，彷彿使死亡重回嬰兒的純淨安寧。

梵蒂岡「聖殤」
高68½cm　寬76¾cm　厚27⅛cm　1498-1500

米開朗基羅二十三歲的作品。純淨的大理石，金字塔形穩定古典的造型結構。

如果「聖殤」是崇高的死亡，米開朗基羅剔除了世俗表現死亡……的強烈情緒。

他使死亡變得崇高而聖潔。

兩個依靠在一起的身體，應該是母親懷抱著兒子的屍體。可是，「母親」這麼年輕，優雅，美麗；青春的眉宇之間隱約一點點淡淡的憂愁。她俯看著一個赤裸的身體，好像在說：你們看啊！這麼美麗的生命……美麗的生命是什麼？是為信仰活著的生命，是為信仰死亡的生命。

男子的身體如此年輕，好像離死亡還很遙遠。他只是在沉睡，安詳寧靜地沉睡在自己的信仰之中，沒有疑慮，也沒有痛苦。

在基督教的典故裡，「聖殤」是母親對兒子殉道受苦的悲痛，但是，米開朗基羅二十三歲，他太年輕了，他迷戀青春的美，他迷戀一種介於肉體與精神之間的愛。

這兩個身體依靠著，像一對最親密的戀人，米開朗基羅用刀、斧、鑿去撫摸一塊岩石，這麼輕柔纖細的愛撫，使整個岩石顫動了起來，岩石有了心跳，有了呼吸。

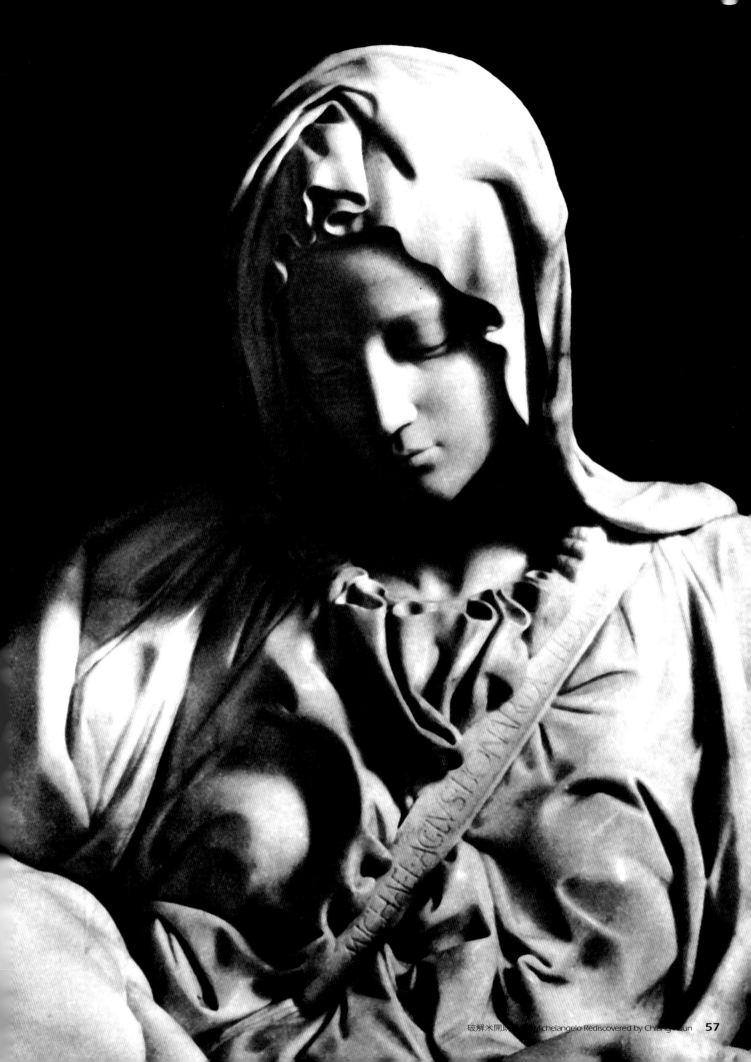

破解米開 Michelangelo Rediscovered by Chiang Hsun

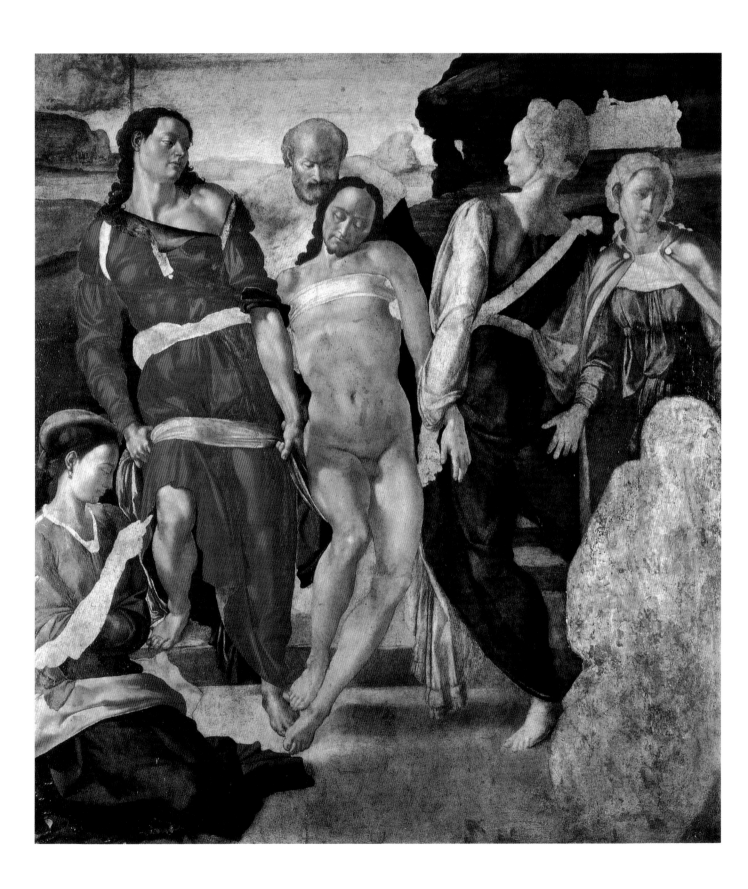

來，好像是母親最深沉的愛在呼吸：孩子，站起來！

　　然而耶穌沉睡著，祂祥和寧靜的臉上沒有一點點痛苦的痕跡，祂只是沉睡著，沉睡在母親的懷中，回到了嬰兒的最初。

　　「聖殤」像母與子的對話，「聖殤」又像一對青春男女陶醉在彼此的愛戀中。

　　人們被作品的美震懾住了。

　　但是，還是有人懷疑，耶穌釘十字架而死，聖母已是五十歲上下的中年婦人，為什麼在這件作品裡卻如此年輕美麗。

　　米開朗基羅顯然不在意「史實」。

　　他在意「美」，而不在意「邏輯」。

　　太邏輯的頭腦通常是最看不到「美」的。

　　有人問他：為什麼聖母那麼年輕？

　　他說：聖母不是聖處女嗎？沒有經過「性」而受孕的處女，她永遠不會老，像沒有受孕的花，永不凋零。

　　米開朗基羅的回答很像詩句，也不邏輯，只有邏輯思維的頭腦也是聽不懂詩句的。

　　「聖殤」是詩句，不是思維。

　　「聖殤」在基督信仰的心靈聖潔裡置放了希臘俗世的肉身的愛，兩種極端的美被融合在一起，有人看到了基督，有人看到了希臘，有人看到了兩者不可分割的美，當然，也有人兩者都一無所見。

　　「聖殤」使米開朗基羅取得了盛名，然而，他才二十五歲，他還有超過六十年的漫長生命的道路要走，他還有超過六十年的漫長創作的道路要走。

　　他絕不留戀盛名所在的地方。

　　一五○一年春天，米開朗基羅重回翡冷翠，在這之前他接受了聖達果斯提諾兄弟（Sant' Agostino）的委託，繪製了一件「耶穌下葬」圖，畫面以極雕塑性的立體光影表現人物的軀體，耶穌全身赤裸，兩側的人以布帶托起屍體，正準備下葬。

　　文藝復興時代的藝術家，雖然有自己專攻的專業，但是都涉獵其他領域的技藝。米開朗基羅是以石雕為專業，但為雕刻準備的人體素描基礎和繪畫是相通的，米開朗基羅在聖馬克修道院也學習過人體解剖，對人體的骨骼肌肉有深入的科學知識。

　　米開朗基羅，做為雕刻家，對人體的觀察特別著重在二度次元的立體性，與平面繪畫的二度次元觀察不同。因此，在他這件繪畫作品中，人體光影明暗的對比特別明顯，肌肉的立體性也具備雕塑的量體感，成為他對西洋繪畫的重大影響。

　　這件「耶穌下葬」，不知道什麼原因，並沒有完成，只留下了淡彩渲染的底稿，目前保存在倫敦，成為米開朗基羅最早的平面繪畫資料，也預告了他此後為西斯汀禮拜堂創作的「創世紀」偉大壁畫的計畫。

（左頁）
耶穌下葬　1500
「耶穌下葬」是米開朗基羅沒有完成的作品，在平面繪畫裡傳達了雕塑的力量。

大衛——破石而出

一五○一年春天，睽違五年之久，米開朗基羅回到了故鄉翡冷翠。

五年間，翡冷翠經歷了巨大的變化。梅迪奇家族的開明統治受到衝擊，保守的基督教多明尼加教會發動奪權，沙弗納羅拉執政四年，一方面指責中產階級開明統治的放縱欲樂，一方面推動底層民眾的民粹示威，以基督的愛爲號召，形成新的統治。

一四九八年五月廿三日，沙弗納羅拉在「領主廣場」受絞刑燒死。

領主廣場是翡冷翠的市政中心，高聳的市政廳鐘塔是整個城邦的最高象徵。

黑色燒焦的屍體懸掛著，春天的風從亞諾河的方向吹來，春天，卻如此寒涼荒蕪。

翡冷翠等待著另一種醒悟，等待著另一個心靈上的春天。

一五○一年春天，米開朗基羅回來了。

他走過廣場，看到故鄉的亞諾河依然如此流淌，從亞諾河邊轉過一道長廊就是領主廣場。他站在廣場，看著高聳的鐘塔，看著市政廳懸掛著不同家族與工會的標幟。這些標幟的成員是組成城邦統治的骨幹，當城邦發生緊急災難，或是敵人攻擊，或是火災，這些標幟的成員，會聽到塔樓鐘聲響起，他們立刻要在最短時間內聚集在領主廣場，共同商議城邦大事。

經過中產階級開明統治的推動，經過包括沙弗納羅拉在內對底層民眾參政的呼籲，翡冷翠一步一步走向近代民主，由城邦工會和人民團體選舉產生領袖「貢發隆尼」（Gonfaloniere），等於民選的執政官。

一五○二年翡冷翠選出的第一任執政官是索德里尼（Pietro Soderini），他正是米開朗基羅的好友，米開朗基羅的重回故鄉，一般也認爲與他的逐步執政有密切關係。

在劇烈政治黨派鬥爭之後，翡冷翠需要新的鼓舞，需要新的整合的象徵，把內鬥的耗損轉成一致對付外敵的凝結力量。

索德里尼想到了基督教舊約聖經裡的「大衛」（David）。

大衛，一直到今天都是西方男性最普遍的名字。

這個名字卻來源於古老西伯來猶太民族歷史上的一位英雄。

大衛，在舊約聖經中的描述，是一名少年，因爲族人屢受強大巨人哥利亞（Goliath）侵凌，大衛不顧自己力弱，挺身而出，毫無畏懼地站在哥利亞面前，以甩石器（Slingshot）擊中巨人額頭，哥利亞倒下，大衛以利刃切下了他的頭。

這個古老的故事成爲基督教世界不斷重複的符號。大衛是年輕、勇敢、正義的代表。他成爲以色列最著名的先王，耶穌又傳說是他的子嗣血源，使大衛變成西方世界集智慧與勇敢於一身的英雄。

翡冷翠也一直有歌頌大衛，以大衛做爲城邦保護精神的傳統。

一四四○年左右，重要的雕刻家多納太羅創作了全身裸體的大衛，手持利

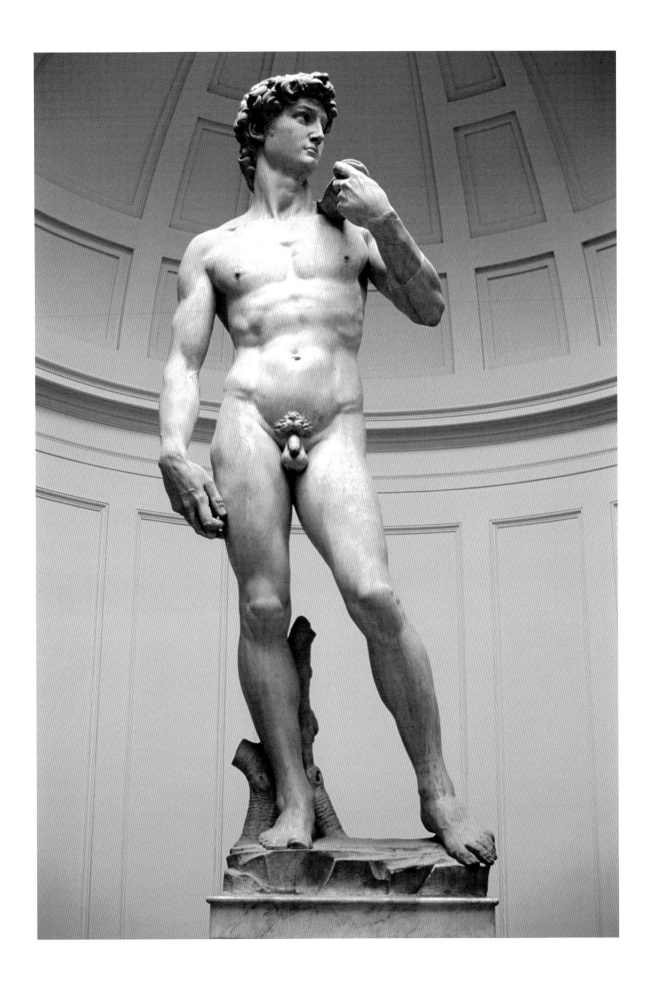

大衛雕像素描稿

劍，腳下踩著哥利亞的頭，一付少年英雄的勝利者的姿態，這是文藝復興結束中世紀基督教禁忌第一件男性裸體，非常少年，非常稚嫩的裸體。

半世紀之後，在飽受政治鬥爭、水災、饑荒、黑死病侵襲蹂躪的翡冷翠，新的執政團隊重新想到了「大衛」，可以重新以「大衛」號召起城邦挑戰一切困難的新的精神象徵嗎？

這個以索德里尼爲中心的執政團隊，最早想到了幾個人選，包括極負盛名的達文西，以及珊索維諾（Andrea Sansovino）。

最後他們決定把雕刻「大衛」的工作交給二十六歲更年輕的米開朗基羅。

米開朗基羅在一五〇一年的八月十六日受到委託，同年九月十三日他開始工作。

米開朗基羅面對著一塊白色的巨石。

這塊石頭高度有十四英呎，一四六四年就從亞平寧山上採切下來，置放在翡冷翠聖母百花大教堂的後院，擱置了四十年。一塊比米開朗基羅年長的大埋石，純白色，如此完整，不含雜質，好像等待著它的知己，等待著神奇的手，把這堅硬的石塊打開，讓大衛破石而出。

據說，米開朗基羅每一天走到大教堂，凝視這塊石頭，撫摩這塊石頭，他二十六歲卻長滿粗繭的大手，好像要感覺石頭從遠古時代傳來的巨大力量。

他做了一些素描，原來大衛是勝利者，腳旁有哥利亞的頭。

「勝利」只是打敗別人嗎？

米開朗基羅思考著。

不，他修改了素描稿，他去掉了哥利亞的頭，他不要大衛擺出膚淺囂張的勝利者的姿態，他要大衛成爲自信而沉穩、永遠的挑戰者。

大衛一轉頭，似乎看到巨大的對手迎面而來，他全身肌肉緊張警戒起來，他準備一次生死搏鬥，在戰鬥之前，一切都還沒有決定，不知道輸贏的刹那，很快要分出輸贏的刹那，生命在那一刹那，卯足全力，在此一擊，米開朗基羅把生命「勝利」的意義置放在「贏」之前，而不是「贏」之後，「贏」之前，才是生命的全部備戰狀態，是自己潛能極限的準備，他不在意結果，結果的「輸」「贏」對他意義不大。

大衛不是一座雕像，大衛改寫了生命的價值觀點。

大衛不再是稚嫩天眞的少年，他長成了足以擔負一切難度的健壯的身體。

他的左手搭在肩上，右手下垂，但垂下的手肘到手掌，布滿了暴起的筋脈血管，米開朗基羅讓大衛在挑戰中血脈賁張，也讓觀看者一起感覺到挑戰生命極限時的震撼力量。

二十三歲完成「聖殤」時的寧靜與淡淡哀愁的美不見了，二十六歲的米開朗基羅在「大衛」裡展現了驚濤駭浪的激動力量。

應該很近去凝視大衛的臉，凝視眉心糾結起伏的情緒變化，凝視雙眼之間透露出的深邃的恐懼。是的，大衛在巨大的災難前看到生命本質的恐怖，衪不是英雄，衪是帶著凡人的恐懼走向挑戰的臨界邊緣。

「輸」與「贏」只是自己挑戰的放棄或堅持。

大衛的軀體，在面對生命災難的現場，洶湧澎湃，激盪起生命的狂濤；又如此安靜，沒有「輸」「贏」，只有一心一意的專注靜定。

一五○四年一月廿五日，米開朗基羅完成了這件舉世讚譽的傑作，他二十九歲，又一次攀登了生命的高峰。

由執政官索德里尼召集了二十九人組成了審查委員會，審查米開朗基羅的新作，決定是否可以置放在領主廣場市政廳大門前，作為城邦最重要的精神標幟。

這二十九人的委員名單，今天列出來仍然使人大吃一驚，幾乎包括了當時義大利最精英的一批人文學者、畫家、金工木雕與石雕大師。

我們隨便舉幾個最知名的例子，這個名單中有米開朗基羅前一輩的大藝術家：利比（Filippino Lippi）、波提切立（Sandro Boticelli），有拉斐爾（Raphael）的老師佩魯奇諾（Pietro Perugino），竟然還有，米開朗基羅一生最大的競爭對手——達文西。

一個傑出的精英團隊評審一件傑出的新時代的藝術作品。

大衛像通過了審查，決定置放在市政廳大門右側。

運送的工作，從百花大教堂到領主廣場，今天走路不到十分鐘的距離，卻花費了超過四十個工人的勞動，從五月十四日開始搬運，作品太大，打破了教堂後院的門，四天之後才運送到達領主廣場。

這個置放工作一直到六月八日才完成，大衛昂立在高高的基座上，傲視世界，等待米開朗基羅做最後的一些修飾。

每天進出市政廳的執政官索德里尼，看著城邦的新精神標幟，有一點得意，米開朗基羅是他的好友，他覺得自己的選擇沒有錯，但是，做為「執政官」，他覺得還是應該有一點批評的意見，表示自己對藝術的見解。

他跟正在工作的米開朗基羅說：好像鼻子大了一點。

米開朗基羅說：是嗎？

他狡猾地抓了一把石灰，爬上工作的高梯，假裝用刀修改了一下鼻子，撒下一點石灰屑，然後向下面的執政官說：「這樣好一點了嗎？」

執政官滿意地點點頭離開了。

米開朗基羅並沒有修改鼻子，他當然對自己的專業充滿自信，不會隨便為一個位高權重卻外行的一兩句話蹧躂自己的作品。

大衛一直挺拔地站立在廣場上，這個思考過民主意義的廣場，這個聚集過激情群眾的廣場，這個燒死過不同意見對手的廣場，這個選舉新執政領袖的廣場，大衛站在這裡，彷彿標舉著新的生命價值與城邦精神。

無論烈日炙曬的夏日，無論百花盛放的春天，無論細雨連綿或大雪紛飛，無論秋風吹起滿城落葉，或鳥鳴啼叫的黎明，這個雕像都安靜站立著，凝視著城邦，成為真正的守護者。

他不是藝術品，他不是收藏在博物館的精緻的珍品，他站立在刮風下雨的

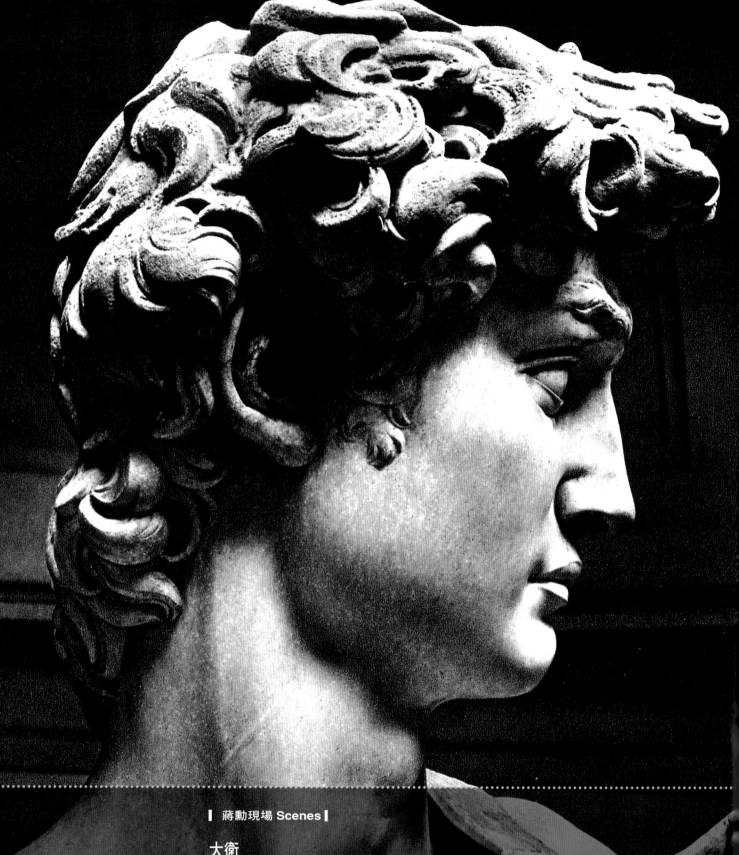

▌蔣勳現場 Scenes ▌

大衛
高409 $\frac{7}{10}$ cm　1501—04　翡冷翠美術學院

一五〇〇年，米開朗基羅剛過二十五歲，他的故鄉翡冷翠要在市政廳廣場置放一件雕像，
這件雕像要代表城市的青春，自由，正義與完美的追求。
米開朗基羅面對著一塊巨大的岩石，純白色，潔淨，沒有瑕疵，如此完美。
他看著石塊，好像要把自己年輕的生命熱情貫注進這塊石頭。
他說：「大衛」已經在裡面了，我把多餘的部分去掉就好了。

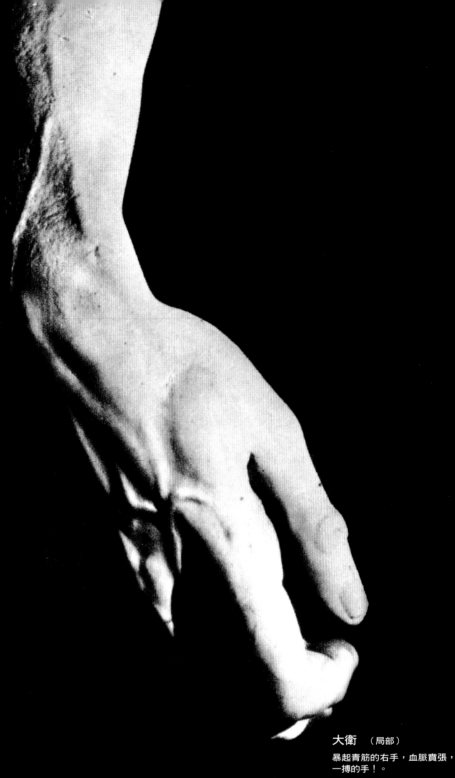

大衛 （局部）
暴起青筋的右手，血脈賁張，是準備生死
一搏的手！。

一五○四年，「大衛」完成了。

一個俊美、勇敢、挑戰邪惡，獨立而且自主的年輕生命。

他凝視著遠方，凝視著重大的災難，他不逃避，他全神貫注，凝視自己生命的對手。

這件作品樹立在城市廣場數百年之久，鼓舞所有年輕的生命要如此面對自我，要如此承擔責
任，要如此挑戰一切的難度。

「大衛」標誌著一個城市偉大的歷史，這個城市，人口不到十萬，但是有達文西，有米開朗基
羅，有許許多多敢於挑戰生命難度的歷史精英。

廣場，為整個城邦日日夜夜守護著生命的價值。

一八七三年，將近三百七十年後，這件雕刻太珍貴了，才從領主廣場移到美術學院收藏，成為博物館的展品。

米開朗基羅的「大衛」原本不是為博物館製作的，他必須挺拔站立在人民來來往往的廣場，才彰顯出真正的作品意義。

對手相遇——達文西與米開朗基羅

一五○○年，達文西四十八歲，完成了米蘭「最後晚餐」鉅作，回到翡冷翠，一年之後，與二十六歲，剛完成「聖殤」的米開朗基羅相遇，歷史上兩位無與倫比的大藝術家相見了，相差二十三歲。達文西在創作的顛峰，青年的米開朗基羅，如初生之犢不畏虎，挑戰著他生命中唯一視為對手的達文西。

達文西創作了優雅嫻靜的聖母聖嬰與聖安妮像，在翡冷翠展出，引起大眾讚歎。

青年的米開朗基羅似乎受到了影響，他也創作了題材類似的聖母聖嬰作品。

在創作「大衛」的同時，米開朗基羅繪畫了幾件聖母聖嬰素描，也創作了蛋彩畫作品「聖家族」圓圖。

現在收藏在翡冷翠烏菲齊美術館的「聖家族」是一件圓形的作品，也是米氏少見的一件蛋彩畫作品。

蛋彩畫是以雞蛋白做調料，調和礦石色粉，畫在木板上或畫布上。這種材料的作品流行於義大利，一直到十六世紀以後，才被法國北方傳入的油畫材質取代。

米開朗基羅在圓形構圖中央畫了個聖母，聖母跪在地上，上半身向後轉，雙手高舉，好像正要承接從後方約瑟手中傳遞來的聖嬰耶穌。

和達文西不同，米開朗基羅的聖母有一種男形的陽剛，手臂的肌肉結實壯碩，米開朗基羅似乎在對抗達文西極陰柔幽美的女性美學，他在同一主題裡賦予了陽剛健朗的男性美學特質。

比達文西年幼二十三歲，米開朗基羅意識到不要活在前輩大師的陰影下，

（左頁）
聖家族 1503
「聖家族」是米開朗基羅少見的一張蛋彩畫。

（右頁）
聖母聖嬰素描

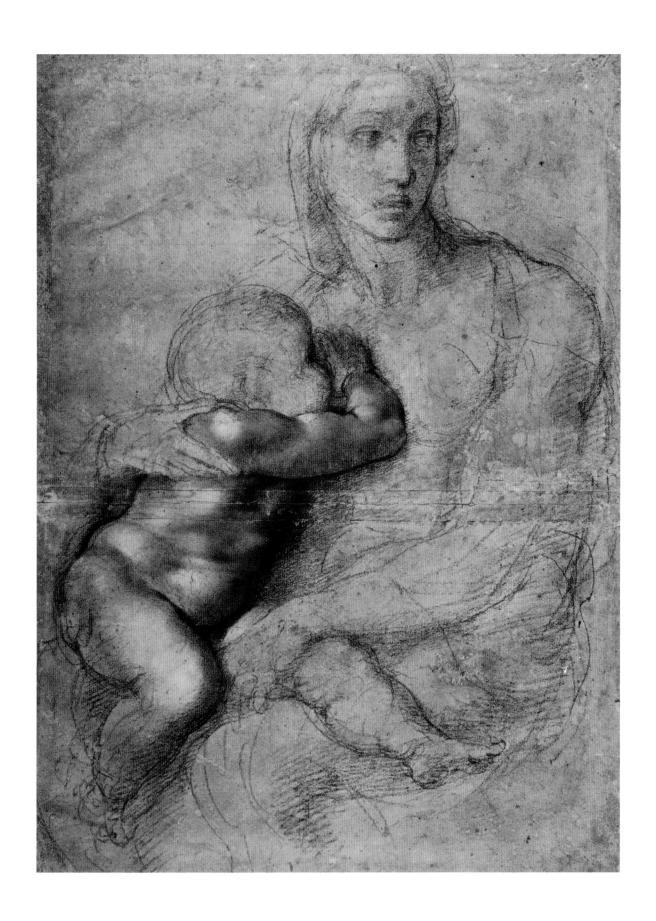

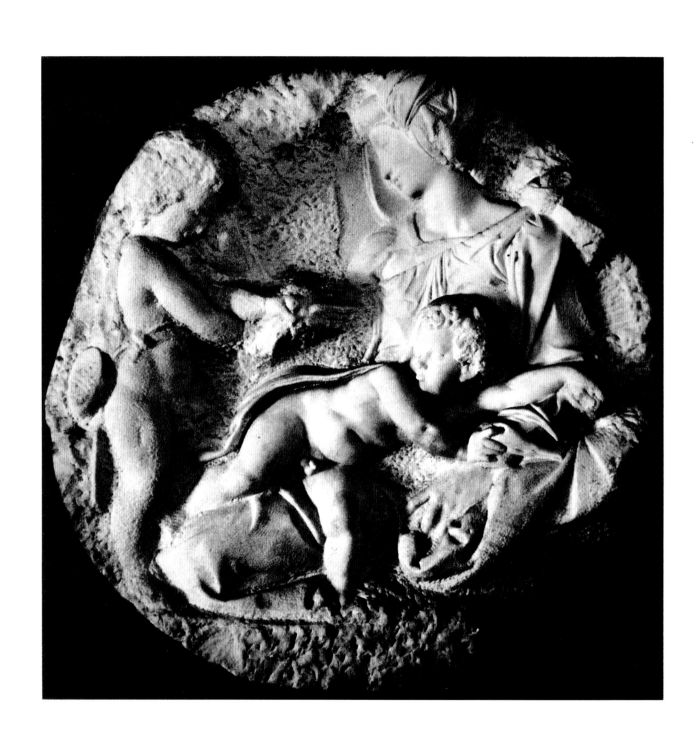

聖母聖嬰浮雕 （左頁）1504 （右頁）1503-05

五十歲時達文西創作了偉大的「聖母聖嬰圖」，二十
七歲的米開朗基羅受到激發，也創作了一系列同樣主
題的圓形浮雕作品。

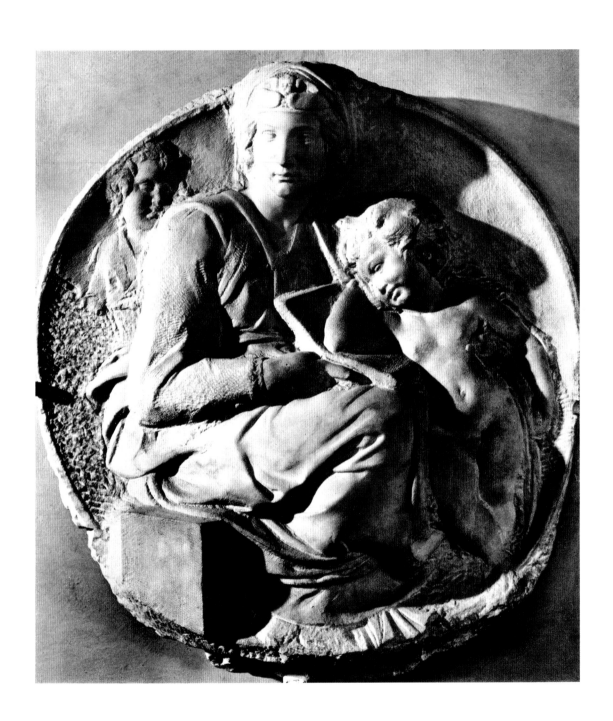

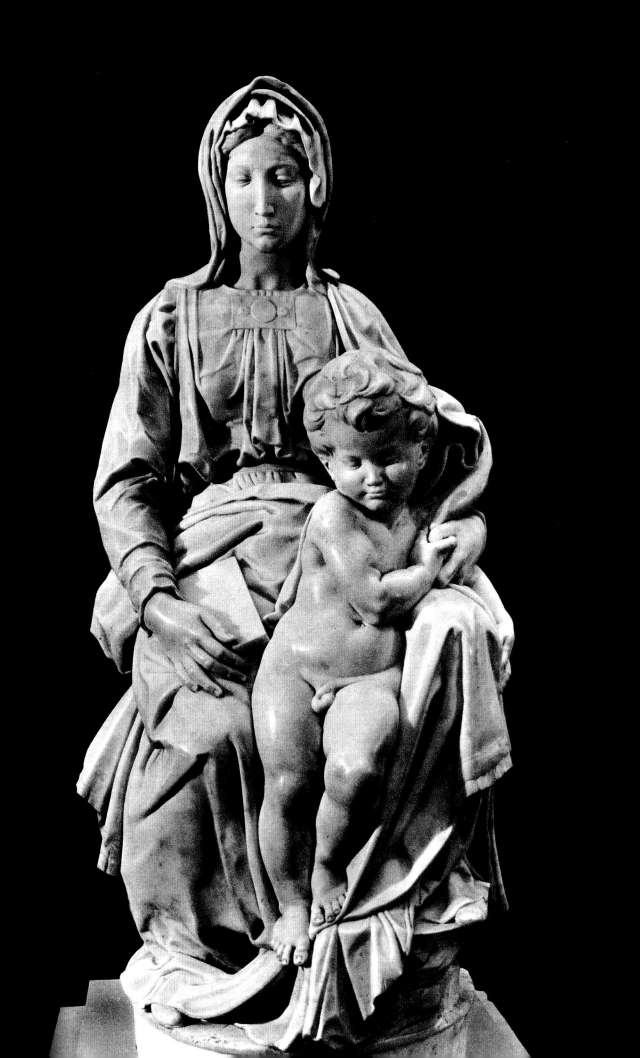

他沒有摹倣達文西，他以達文西做背叛的對象，建立自己獨特的風格。

達文西與米開朗基羅，是對手，也是知己，創作的領域，能夠成為對手，也才可能是知己。

圓形「聖家族」圖的背景，是與主題毫不相干的五名裸體男性，展示著他們自由健康的身體，非常希臘精神的炫耀，卻成為基督教主題繪畫的陪襯。

同一個時間，米開朗基羅也創作了兩件圓形的「聖母聖嬰」浮雕，同樣是非常達文西式的主題，卻仍然表現著米開朗基羅自己的風格。

一五〇三至一五〇五年，他創作了「布魯日聖母」（Bruges Madonna），可能做為他一系列對抗達文西「聖母聖嬰」傑作的回聲。

然而兩位巨匠的真正對手戲卻是被共同委託創作翡冷翠市政議事大廳的巨幅戰役圖。

市政廳入口兩側有兩間議事大廳，後來有五百人的議事在此舉行，因此也被稱為「五百人廳」。

當時的執政團隊都竊竊私語，達文西與米開朗基羅，兩位歷史上的大師，如果在同一個空間留下相互輝映的作品，將是多麼重要的歷史事件。

他們希望兩位歷史巨匠為翡冷翠留下兩件不朽的「戰役圖」。

米開朗基羅負責卡西那（Casina）戰役，達文西負責安佳里（Anghiari）戰役，描述與米蘭的戰爭。

一五〇三年左右，五十一歲的達文西，與二十八歲的米開朗基羅同時開始工作。

他們都知道對手是歷史上唯一的勁敵。

他們各自做了許多素描底稿。

達文西的「安佳里戰役」，畫面上馬匹嘶叫奔騰，在戰役的巔峰，軍士怒吼嚎叫，彷彿天翻地覆。

米開朗基羅思考著他的「卡西那戰役」，他要如何戰勝達文西，這可敬可畏的對手。

卡西那戰役是翡冷翠戰勝比薩（Pisa）的戰爭，戰役的主帥是多納帝（Manno Donati）。

據說，在一場大戰之後，軍士筋疲力竭，卸去了盔甲，裸體在亞諾河中沐浴休息。

忽然間，多納帝發現比薩軍隊發動突襲。

多納帝緊急傳令，號召軍士立刻整軍待戰。

米開朗基羅在這故事裡找到了他一貫的美學堅持，生命總是充滿突發的危機，在危機中瞬間備戰的肉體，正是最具備飽滿生命力的肉體，也是米開朗基羅認為最美，最動人的肉體。

米開朗基羅速寫了裸體軍士的賁張虯結的肌肉，那些在瞬間緊張起來的肌肉，如一條一條頑強有力的蛇的扭動，把戰役緊張的主題推到無與倫比的高潮。

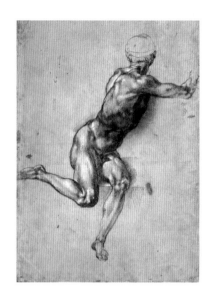

達文西創作的戰役是「高潮」本身，米開朗基羅抓住的是「高潮」來臨前剎那的準備挑戰的激動。

兩人的草圖都展出了，許多人圍觀。

許多人認為年輕的米開朗基羅在這一次競爭中贏過了他的對手。

許多人認為米開朗基羅創造了「戰爭」最震撼人心的片刻。

我們無從比較，因為，事實上，兩件作品都沒有完成，留下空白的牆壁，做為歷史上永恆的紀念與遺憾。

米開朗基羅，在許多資料中記錄，對年長他二十三歲的達文西是十分不敬的。

他總是嘲諷達文西，嘲諷他華麗的衣著，嘲諷他永遠優雅細緻的紳士風度，嘲諷他許多沒有完成的作品。

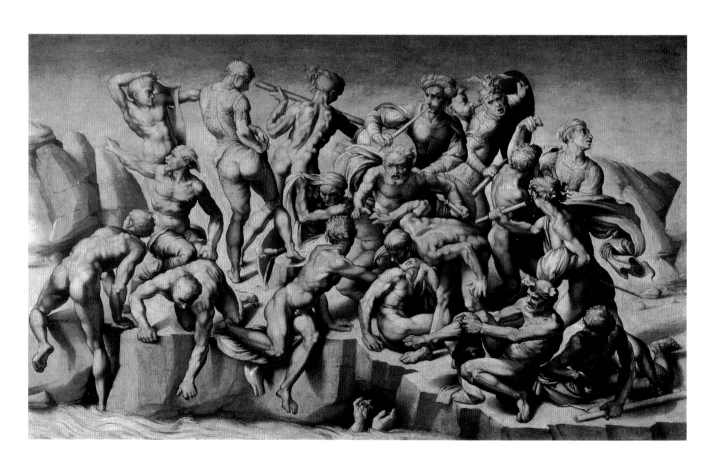

或許，心靈深處，米開朗基羅憎恨自己，面對一個無法超越的對手，一座翻不過的大山，他──自己也是一座大山，有著不可理解的壓抑與鬱怒。

當他當眾羞辱達文西時，達文西默默不語，他仍然優雅地向年輕的米開朗基羅致敬，轉身離開。

達文西似乎知道這是歷史的對手，他似乎知道「後生可畏」，這個看來粗魯無禮的暴怒的米開朗基羅，一定是達文西心中真正想致敬的對象。

懂得向對手與敵人致敬，才是歷史上真正的強者吧！

（左頁上）
「卡西那戰役」素描 1504

（左頁下）
「卡西那戰役」（摹本）
米開朗基羅的「卡西那戰役」原作佚失，從摹本中看出他借裸體士兵的身體，表現戰爭前的緊張焦慮。

（右頁）
安佳里戰役／達文西
達文西的「安佳里戰役」，表現戰爭人仰馬翻的激烈廝殺場面。

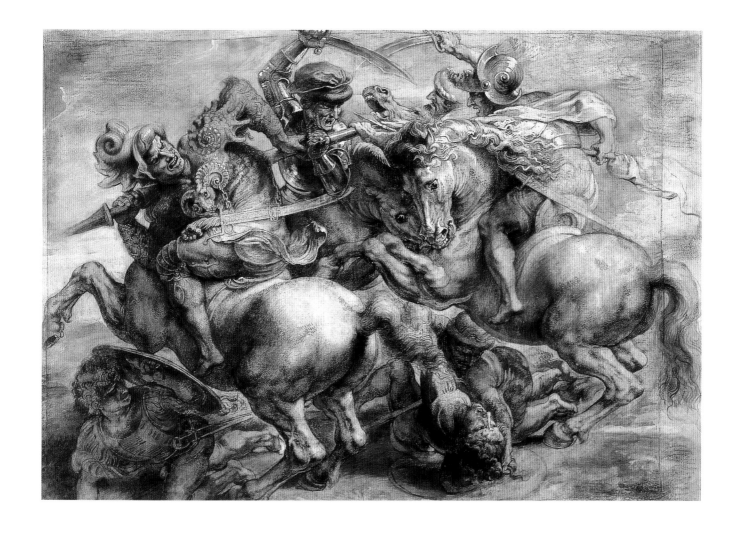

陵墓悲劇

一五○三年，曾經在梵蒂岡接觸過米開朗基羅的羅維里主教被推舉為新任的教皇朱利斯二世。

朱利斯二世是野心勃勃的統治者，他看到基督教帝國在衰頹中，舊的保守信仰不足以應付新的人文思潮。

他來自權貴家庭，自己也深受希臘古典影響，熱中於收藏古希臘羅馬藝術品。

他深深知道：必須以古典精神結合人文思想重整保守落伍的梵蒂岡。

這個野心勃勃的新教皇，懂得玩弄權術，一般當時的人認為，他當選教皇，是因為「許多人恨他，但更多人怕他」。

他從一五○三年執政，到一五一三年逝世，邀請了許多知名藝術家為梵蒂岡工作，包括建築聖彼得教堂的布拉曼帖（Bramante），包括了畫家拉斐爾（Raphael），在西斯汀禮拜堂畫下「雅典學派」這幅傑作，當然，更重要的是他邀請了米開朗基羅到羅馬，為他設計陵墓，也創作了舉世聞名的「創世紀」壁畫。

朱利斯二世的野心勃勃包括了他要預先為自己準備可以傳世不朽的陵墓。

一五○五年三月，教皇任命米開朗基羅進行這個龐大的計畫。四月，米開朗基羅興致勃勃，親自到卡拉拉山挑選最好的石材，同時開始偉大的陵墓構想。

這個龐大的計畫包括四十座巨大石雕，配置在建築的龕拱之間，構成一個寬七公尺，高十公尺，分成三層的四面建築體。

龐大的計畫卻變成米開朗基羅從來未曾遇到的負擔，他的陵墓計畫拖了十幾年，沒有完成，只留下單獨的巨大石雕，摩西像，囚犯像。一些米氏最重要的作品，原來都是這龐大陵墓計畫的一部分。

他為了陵墓計畫耗盡心血，花完了所有的預算，但是野心勃勃的教皇除了藝術，當然還有許多其他的事要做，要打仗，要修建教堂，要購買昂貴古代藝術品文物，都要花錢。

米開朗基羅一次一次要求見教皇，要求申請經費，教皇一次一次拖延，一次一次拒絕，米開朗基羅忍無可忍，在一五○六年四月十七日斷然不告而別，丟下陵墓計畫，在那個觸怒教皇可以被逮捕處死的年代，盛怒的藝術家丟下難堪氣急敗壞的教皇，獨自出走，回到了翡冷翠。

米開朗基羅自己說這是一次「陵墓悲劇」，但是，無可否認，他因此接觸到歷史人格同樣頑強的教皇，兩人的牽扯爭鬥，各自激發出驚人的生命強度。

一五○六年年底，教皇領軍征戰波隆納，勝利之後，氣焰高張，命人通知米開朗基羅前來道歉。

米開朗基羅見了教皇，跪下行禮，卻傲然沒有任何致歉表情。旁邊的侍臣乞求教皇原諒米開朗基羅的「無知之錯」，教皇盛怒，大罵這些侍臣，趕走了他

們，叫囂著說：你們才「無知」！

　　教皇野心勃勃，但是，也雄才大略，他知道誰才是他帝國應該重視與敬重的人，他趕走只會阿諛奉承的無能小人，他不斷激怒米開朗基羅，卻也使這位生命力頑強的藝術家不斷創作出更驚人的不朽傑作。

勞孔與馬太像

　　米開朗基羅所進行的教皇朱利斯二世的計畫斷斷續續，一直到更晚的一五一五年他四十歲前後所創作的摩西像，以及六件一組的「囚犯」鉅作，都仍然是這一巨大陵墓計畫延續下來的一部分。

　　朱利斯二世不只在人格特質上給予米開朗基羅一生強大的影響，同時，他對古代希臘羅馬文物藝術品的收藏與挖掘，也深深影響了米氏此後重大的創作風格。

　　嚴格說起來，米開朗基羅一直到製作「大衛」像，仍然比較謹守文藝復興的工整法則。

　　米開朗基羅有強烈的粗獷陽剛之美的追求特質，但是，他一貫遵守著文藝復興古典美學的細緻、均衡、對稱，「大衛」像比「聖殤」多了一些對規矩的叛逆，但仍然有精緻的工法限制。

　　米開朗基羅在三十歲之後，出現了明顯風格的轉變，一些大刀闊斧劈出來的粗獷人形，扭動在石塊中，略略具備人的夐形，完全不表現細節，卻大氣渾成，有著磅礴的力度，其中最早出現的作品應該是「馬太像」（St. Malthew）。

　　「聖馬太」是耶穌十二門徒之一，留下了影響後世重要的「馬太福音」。

　　這件作品或許與歷史上、或宗教上的「聖馬太」都已無關。

　　聖馬太原來是一名稅吏，終日與金錢為伍，後來追隨耶穌，成為殉道的門徒。

　　當我們面對米開朗基羅的這件作品，其實看不到任何與「聖馬太」有關的故事聯想。

　　米開朗基羅徹底抽離了藝術創作裡的「故事性」。除了左手隱約拿著一本「福音書」，馬太沒有任何特徵。

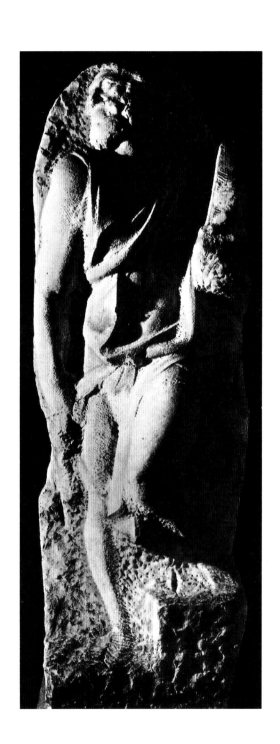

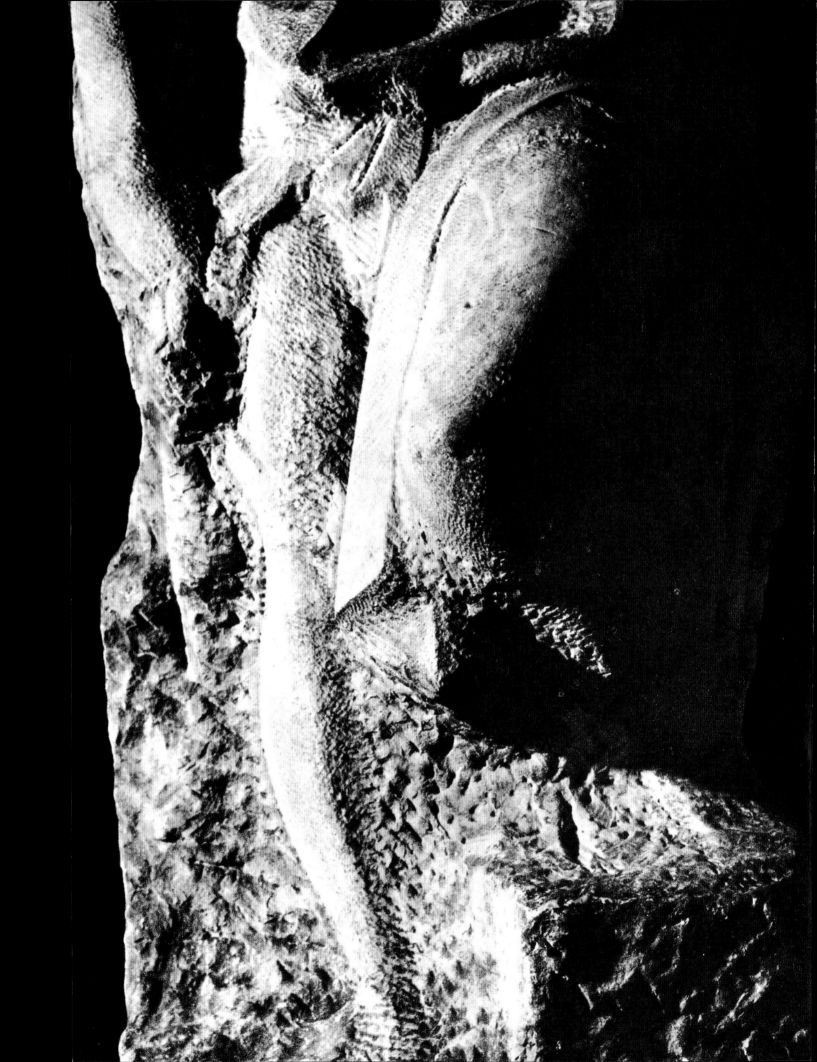

他把「聖馬太」還原爲單純的「人」。

人的軀體在形成、醞釀，人的軀體在石塊中扭動，彷彿與不可見的壓迫對抗，努力要從束縛中解放出來。

米開朗基羅在作品裡賦予雕塑一種全新的革命。這一類的作品置放在博物館，一直到今天都具備大膽的實驗性，也都是足以和當代最前衛藝術相匹敵的一種表現。

米開朗基羅爲什麼要這樣表現？

他在三十歲前後如此巨大的轉變來自於哪裡的影響？

我們很明顯看到他在這一段時間浸染在朱利斯二世的古希臘羅馬收藏作品中，最著名的例子就是一五○六年新發現的「勞孔」（Laocoön）。

「勞孔」至今還是梵蒂岡博物館最重要的收藏，這件古代大希臘化時代傑出的雕刻，表現父子三人被天神懲罰，三具充滿張力的赤裸體，被巨蟒糾纏，人的軀體透露出與命運掙扎的恐懼，頑強的對抗，彷彿是生命臨界時刻最悲痛的呼號。

一五○六年一月十四日，「勞孔」在羅馬一處遺址中挖掘出來，米開朗基羅正在爲教皇朱利斯二世工作，立刻接獲通知前去參觀。

米開朗基羅完全被震懾住了，他看著剛從地下挖掘出來的「勞孔」，看到命運悲劇中人的頑強，看到生命絕望的嚎叫，看到兩千年沉埋在土中的時間的斑剝，看到毀損與殘破，看到在化爲烏有之前存活的堅持。

米開朗基羅彷彿看著宿命中的自己，他或許覺得，這是他兩千年前自己做過的作品，再次相遇，熱淚盈眶。

米開朗基羅的作品風格明顯轉變了，他放棄了許多修飾的細節，他讓石塊本身沉重的力量說話，他讓刀與斧擊打敲鑿的頓挫的痕跡說話，他把雕塑還原爲雕塑，雕塑就是石塊的故事，有人問他：什麼才是好的雕刻？

他回答說：好的雕塑，要從山上滾下，該壞的部分都壞了，才是好的雕刻。

米開朗基羅最眞心的語言，如此難懂，當時的人面對這樣的作品，覺得還沒有做完，數世紀以來，許多博物館仍然標誌著「未完成」三個字。

這些是「未完成」的作品嗎？

還是米開朗基羅選擇了一種大膽的革命，使創作持續在記錄生命的過程，而不是在意形式上的結局。

達文西與米開朗基羅最相似的地方，就在於他們都留下不少「未完成」的作品。「未完成」似乎成爲他們不斷挑戰極限的持續動力。

（左頁）

聖馬太　（局部）

劈在石塊上刀、斧、鑿的斑斑痕跡，成爲米開朗基羅的新雕塑美學。

西斯汀禮拜堂濕壁畫

　　許多記錄上顯示，米開朗基羅與教皇朱利斯二世的衝突關係。米開朗基羅被數次中斷教皇陵墓的計畫，拿不到預算，得不到支持，種種不順遂的過程，都是因為一個人的作梗，那就是聖彼得教堂的建築師布拉曼帖。

　　布拉曼帖在米開朗基羅的親自口述，以及他人著述的米氏傳記裡，都被描述為一個充滿嫉妒心，心胸狹窄，以陰謀陷害他人的角色。

　　藝術家與藝術家之間或許有他人難以了解的複雜個性。米開朗基羅本身也對達文西充滿敵意，他多疑與易怒的性格也使我們謹慎評估他對布拉曼帖的負面看法。

　　布拉曼帖當時是教皇身邊紅人，負責整個大教堂改建工程，也負責許多羅馬城重建的都市計畫公共工程計畫，牽涉到巨大昂貴經費預算，或許與米開朗基羅的陵墓計畫是會有利益上的實際衝突。

　　更值得注意的是教皇身邊的藝術家群，明顯有派系上的鬥爭。米開朗基羅屬於翡冷翠派系，這一派的藝術家長久以來表現傑出，曾經受歷任教皇重視。而布拉曼帖則來自烏爾比諾，在北方米蘭工作過，初到羅馬，起初很受翡冷翠派系藝術家的排擠，但布拉曼帖很懂交際，結交了不少非翡冷翠派系的藝術家，共同對抗勢力龐大的翡冷翠派，贏得了教皇執政團隊的信任，取得了許多重大工程案件，因此當然對翡冷翠派有防範之心。

　　米開朗基羅卻一口咬定布拉曼帖是出於惡意的陰謀，從陵墓計畫的擱置，一直到接手西斯汀禮拜堂天篷壁畫製作，他都認定是布拉曼帖一手製造的陰謀陷害。

　　史家的說法不一，我們看到了同一個時代的精英，在不同創作領域，形成對立，也形成激盪。

　　我們關心的，也許應該是作品本身，無論如何對立衝突，無可否認，布拉曼帖是西方歷史上最偉大的建築師之一，米開朗基羅是最偉大的畫家，他們同時在羅馬工作，留下人類文明史上不朽的傑作，或許是比任何「八卦」更有力的雄辯罷。

　　在一切的是非衝突之上，教皇朱利斯二世更表現出他的精明睿智。

　　他一定聽到各方面的意見，聽到藝術家之間惡意的彼此攻擊，但是，他做了決定，他把教皇私人進行儀式的最重要的禮拜堂的壁畫工作交給了米開朗基羅。

　　西斯汀禮拜堂是一座長方形的建築，夾在梵蒂岡教皇宮殿與聖彼得大教堂中間，是教堂舉行重要彌撒儀式的地方，選舉新任教皇的會議也在這裡舉行，可以說是梵蒂岡所有高階層神職人員的會聚所，教皇也常在這裡接見各國重要國王大臣。

　　這座等同於教皇私人會客室的小禮拜堂在一四七七年修建，修建的決策者是教皇西斯特四世（Sixtus IV），也就是朱利斯二世的伯父，他一手提拔自己的

姪子，培養他掌權，繼任教皇。

這座小禮拜堂形式特別，為了符合傳說裡古代所羅門王的聖殿，長度有三十九公尺，寬十三公尺，高度有十九公尺多。

牆的厚度有三公尺，顯然，不只有禮拜儀式及會客的功能，也同時是維護教皇及重要權貴安全的秘密城堡。

小禮拜堂在一四八○年代建築完成，教皇西斯特四世邀請了一批藝術家在牆壁繪製壁畫，其中包括著名的波提切立，以及米開朗基羅的老師吉蘭達歐。

天篷的部分依據當時的習慣，以寶藍色做背景，彷彿天空，上面綴滿金色的點點星光。

朱利斯二世在一五○三年繼任教皇，這個小禮拜堂因為地基下陷，天篷出現裂痕。

教皇立即派人穩住建築結構，做了很多彌補的工作，但天篷上原來美麗的藍色星空則出現了很難補全的補土痕跡。

朱利斯二世因此想到在天篷壁畫上重新繪製聖經故事，他想到了米開朗基羅。

米開朗基羅在一五○八年春天接下了教皇的委託。他站在小禮拜堂中，仰望十九公尺高的天篷，看到寶藍色的美麗星空，看到星空出現破裂的隙縫，好像宇宙初始。他三十三歲，卻遠比實際年齡看來衰老許多，好像從古老的洪荒活到現代，他思索著星空，思索著「創世紀」的亙古之初，如同舊約聖經中的描述，混沌中有了光，有了日與夜，有了陸地與海洋……他凝視著三十九公尺長，十三公尺寬的巨大空間，這是一張無與倫比的空白，達文西的「最後晚餐」只有十公尺長，五公尺高，米開朗基羅顫慄著，他要在這巨大的空間中如神一般開始創造……

創世紀

基督教聖經分新約與舊約兩部分，傳達的情感與信仰也非常不同。

新約是耶穌宣示的道理，充滿歷史的、人性的愛與溫暖。

舊約則不同，舊約是西伯來民族古老的神話，是洪荒之初的宇宙成形的寓言，充滿了巨大的創世的張力，很難以邏輯理性思考。

舊約像初民凝視著渾沌的宇宙、雷火、閃電、大海嘯與大地震，生命在懼怖中活著，經驗著不可知的神的救贖或懲罰，恩寵或災難都沒有原因……

米開朗基羅是熟知「舊約」的，他年輕時聽過沙弗納羅拉的佈道，他隱約感覺到那嚴厲的罪與罰的宣告中有舊約傳述下來的初民的驚恐。

人類在走向文明嗎？人類在走向理知嗎？

（左頁）

創世紀 1508－12

西斯汀禮拜堂的天篷壁畫是人類歷史上最偉大的藝術創作。

（右頁）

創世紀—宇宙初開

「宇宙初開」，混沌中有了最初的光，米開朗基羅以人體表現出開天闢地的力量。

　　米開朗基羅似乎在西斯汀小禮拜堂重新思考起舊約裡的渾沌、黑暗、鬱怒，宇宙是一片茫昧的生命最初的顫動。

　　宇宙中有了光，有黑暗，有了日與夜的交替，渾沌中分出了最初的秩序，彷彿生與死，彷彿春與秋，彷彿盛放與凋零，彷彿升起與降落，沒有任何原因，只是一種虛惘的輪迴……

　　米開朗基羅的「創世紀」，似乎是在用異教的思維詮釋基督信仰，他重回舊約，重回耶穌還沒有誕生之前遠古的茫昧混沌。

　　一個巨大的人體浮在空中，上方用大筆刷過淺色調，下方刷過暗色調，非常抽象地代表了光明與黑暗，彷彿東方說的「上清為天，下濁為地」，宇宙有了陰陽。

　　天篷被米開朗基羅分為九個長方形空間，一大一小，交錯著，彷彿樂章的節奏，當我們抬頭仰望，我們可以看到九個長方格連成的一條長河，時而寧靜，時而澎湃。

　　九個長方格分成三組，每一組三個空間。

　　第一組順序是 1.宇宙初開，2.創造星球，3.創造海與陸地

　　這一組的三個畫面都是宇宙的創造，是從無到有的最初的創世紀故事。

　　畫面上都只有一個長鬚的中年男子，浮沉在空中。

　　第一個畫面，祂好像長睡初醒，懵懂中翻身，宇宙渾沌中間有了秩序，有了黎明的光，有了黑夜。

　　第二個畫面，祂彷彿遠遠飛馳而來，以極大的權威喝斥星球出現。星球出現了，祂也耗盡了所有氣力，轉身遠遠離去。

　　米開朗基羅在同一個空間裡置放了不同的時間，星球創造之前，星球創造之後，他以極自由的方法表達著創造的大膽與活潑生命力。

　　第三個畫面，又回到較小的空間，神浮在空中，分開了陸地與水，分開了天與地。

　　這三個畫面，兩小一大，構成「宇宙初始」，很像《易經》裡的陰陽乾坤的定位。

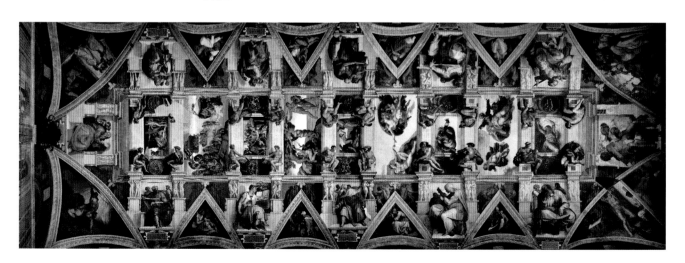

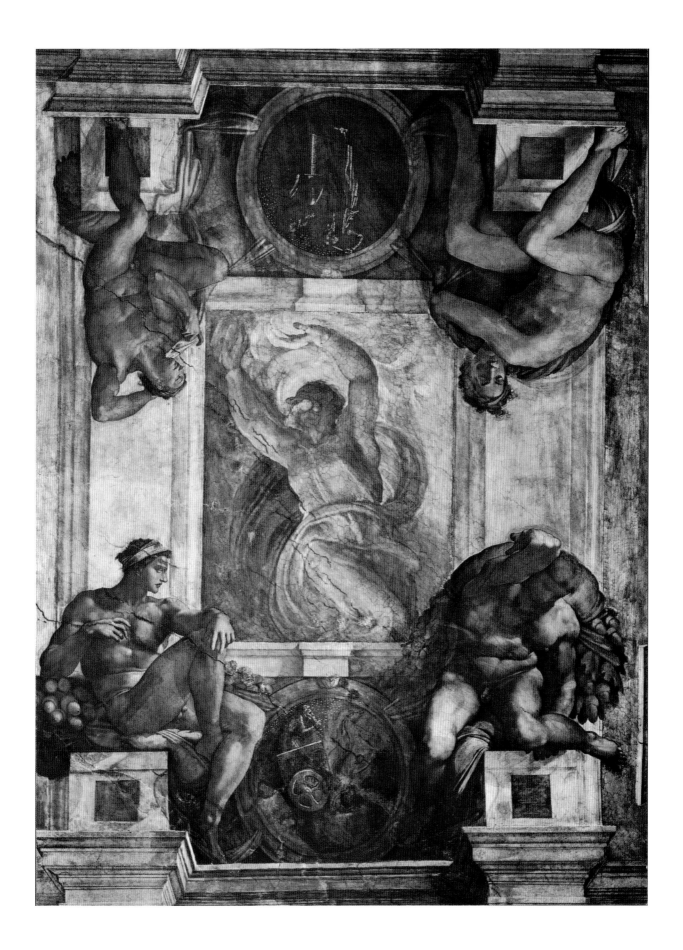

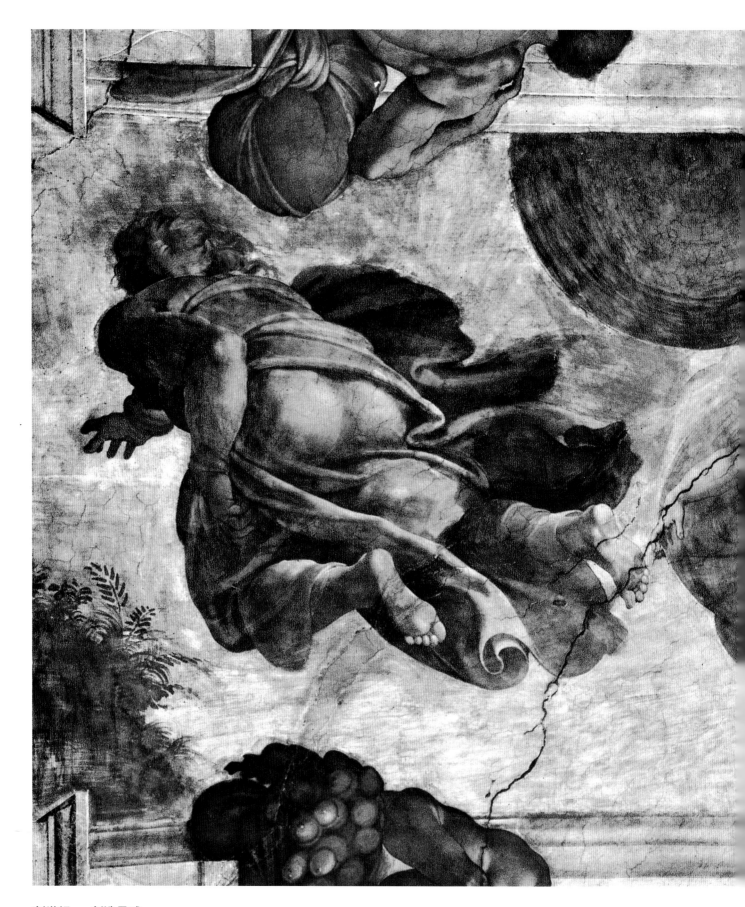

創世紀——創造星球

神在虛空中飛行，伸出右手，命令星球出現，天上有了日月星辰，神完成了宇宙創造，轉身緩緩離去。

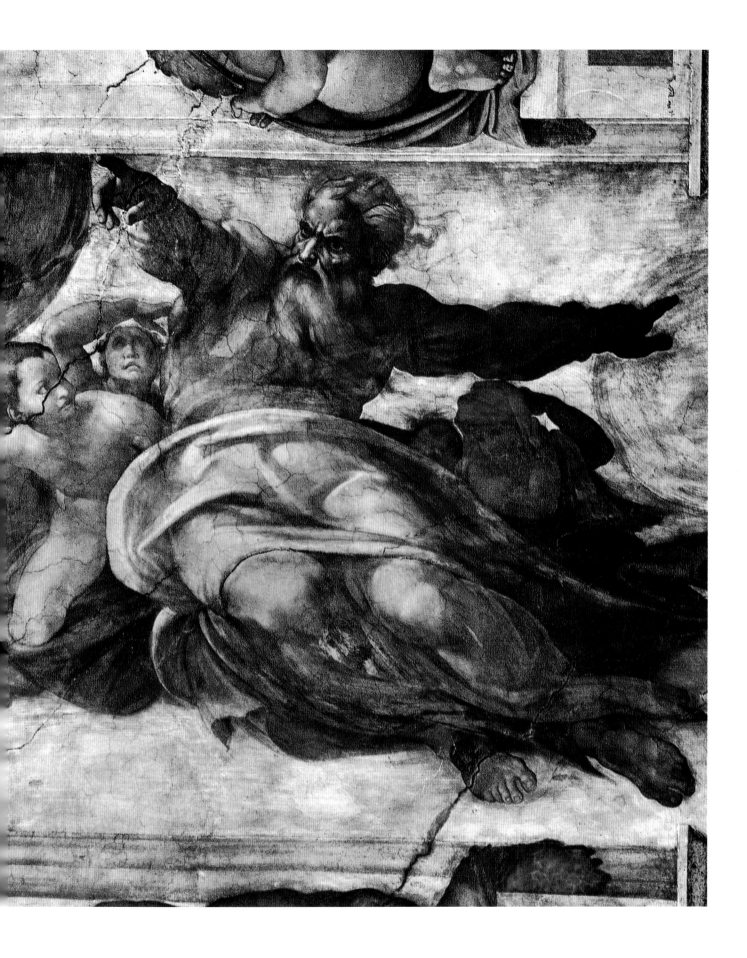

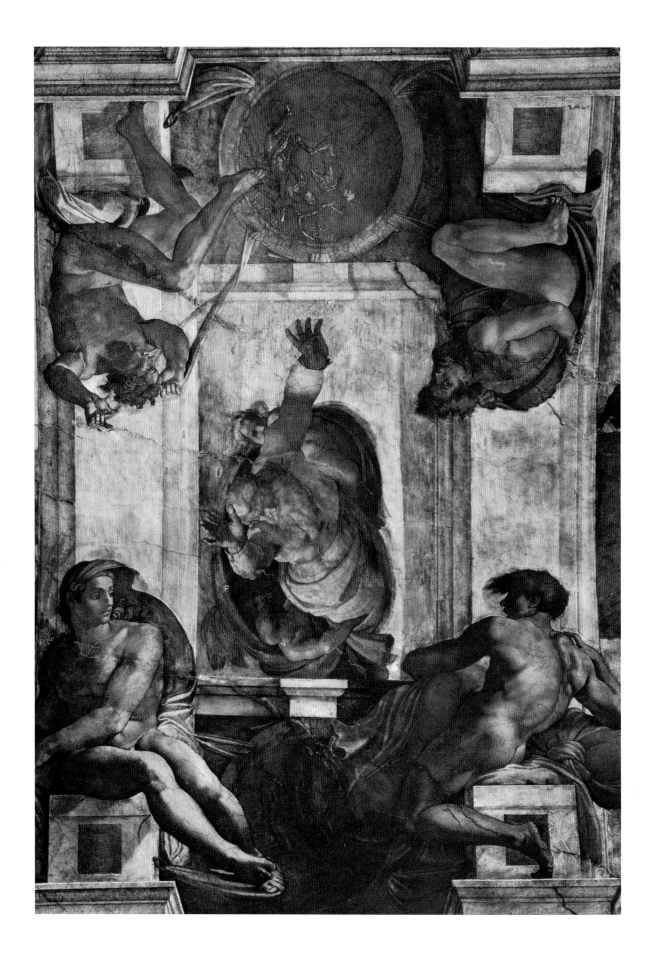

濕壁畫

米開朗基羅在西斯汀禮拜堂的作品，材料上的歸類是「濕壁畫」（Fresco）。

濕壁畫是義大利的繪畫傳統，和歐洲北方的油畫材料不同，是以「水」調和色粉在未乾的壁面上作畫。

作畫的過程，其實非常像工匠。米開朗基羅自己設計了一個大約十八公尺高的鷹架，攀爬在這麼高的鷹架上（差不多是六層樓的高度！），還要駝運大量的灰泥。

米開朗基羅聘請了一批故鄉翡冷翠的壁畫助手，幫助他清理壁面，清除掉舊壁畫的殘跡，塗上大約兩公分厚的灰泥底層，把牆壁處理成平滑的表面。

但是「濕」壁畫，顧名思義，必須在「濕」的壁面上作畫，因此，米開朗基羅先做完了素描草稿，把草稿上圖像的輪廓的線條打上釘孔，用白粉摹印在濕的壁面上，接著，就必須在一天之內，趁壁面沒有乾透，快速用水性顏料作畫，因為壁面是濕的，顏料才會被吸收，滲透固定在灰泥中，只要壁面一乾透，顏料就吃不進壁面，只浮在乾硬的表面，很容易脫落。

濕壁畫的製作過程因此注定存在著許多「工匠」的技術、材料，甚至體力的勞動，與一般繪畫的精緻優雅性質有所不同。

米開朗基羅，放掉了敲打岩石的斧、鑿，拿起調和灰泥的鏝刀，完全像工匠，站在鷹架上，仰著頭，把濕軟的灰泥塗抹在處理好的平滑壁面上。他必須計算一天之內可以畫完的大小面積，一旦灰泥塗抹好，他要抓緊時間，在灰泥未乾之前，快速用顏料完成作品。

這種速度的衝刺，好像給他一種創作的亢奮。站在高高的鷹架上，他完全像一個孤獨的君王，材料的限制，短暫的時間，他不能猶疑，不能修改，像中國水墨畫的筆觸，千錘百鍊，胸有成竹，下筆時才會有大氣渾成的準確。

米開朗基羅的壁畫，也像他的雕刻，大刀闊斧。他不屑於細節斤斤計較的修飾，他使色彩與筆觸如波濤洶湧的海濤，他要使站在禮拜堂下面，距離十九公尺遠的觀看者，可以感受到色彩與筆觸的力量；這麼高的天篷、這麼遠的視覺，細節變得沒有意義，他擺脫了所有瑣碎的細節部分，使圖像成為大塊面的色彩與光影糾纏在一起的強大力量。

那樣的高度，五百年來，使所有在下面的仰望者從心底震顫起來。「創世紀」，宇宙的初始，所有的生命都聆聽著神的呼喚，所有的生命一剎那從沉睡中醒來，天地甦醒，日月甦醒，陸地與海洋甦醒，然後，在最巨大的呼喚中，人要甦醒了……

米開朗基羅創造了第一個人類──亞當，亞當甦醒了，從懵懂中醒來，一個健康壯碩的男體，如此壯碩，卻純真一如嬰孩，在天地的子宮中孕育，如同舊約聖經中說的：原來是一堆泥土，神賦予他生命，神以自己的形貌創造了人。

米開朗基羅以大筆觸勾畫出人類的初始，他如同神一般有力量的手，賦予了濕壁畫的泥土永恆不朽的生命。

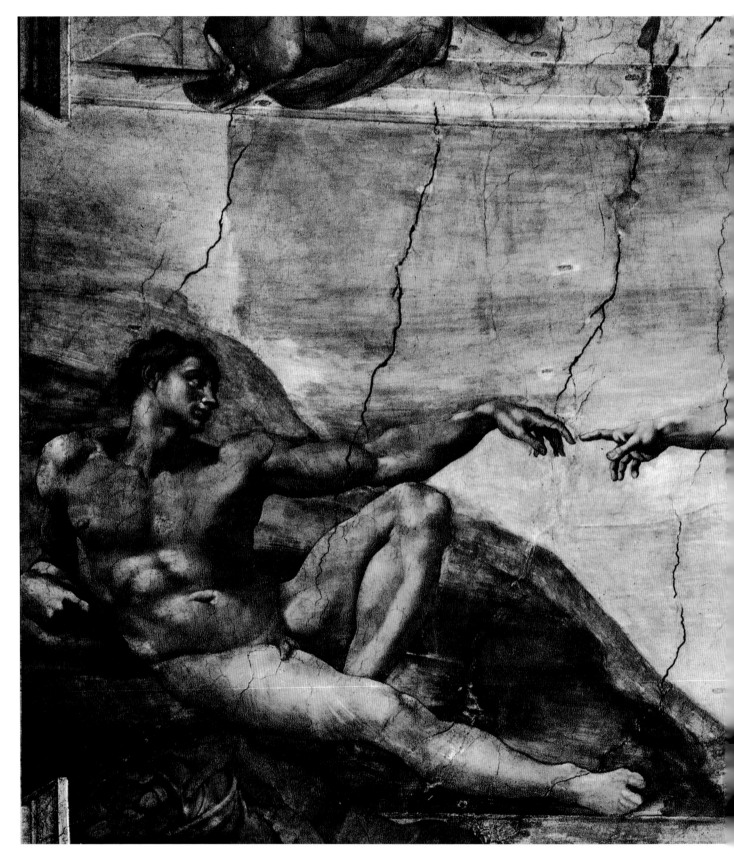

創世紀──創造亞當

亞當是西方美術史上最動人的符號。他全身赤裸,如此雄壯,但是又單純如同嬰孩。

他右手支撐著上半身,好像正要起來。他剛剛甦醒,轉頭看著給予他生命的神。

神的手伸向他,亞當順從地接受生命,接受愛與關心。在這樣飽滿巨大的雄壯肉體裡,湧動著生命最初的渴望。

亞當原來是一塊塵土,因為愛,他顫動起來,有了生命。亞當背後大筆揮灑的藍色與綠色色塊,看到米開朗基羅毫不猶豫的筆觸,大氣渾成。

達文西創造了女性柔美的極致,米開朗基羅則創造了男性陽剛之美的極致。

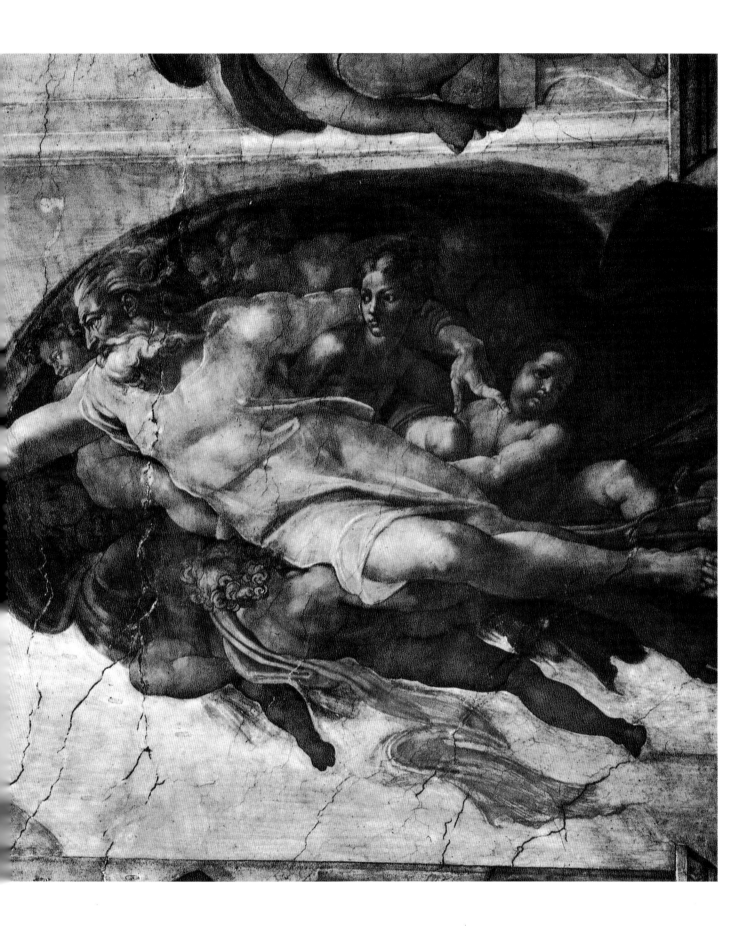

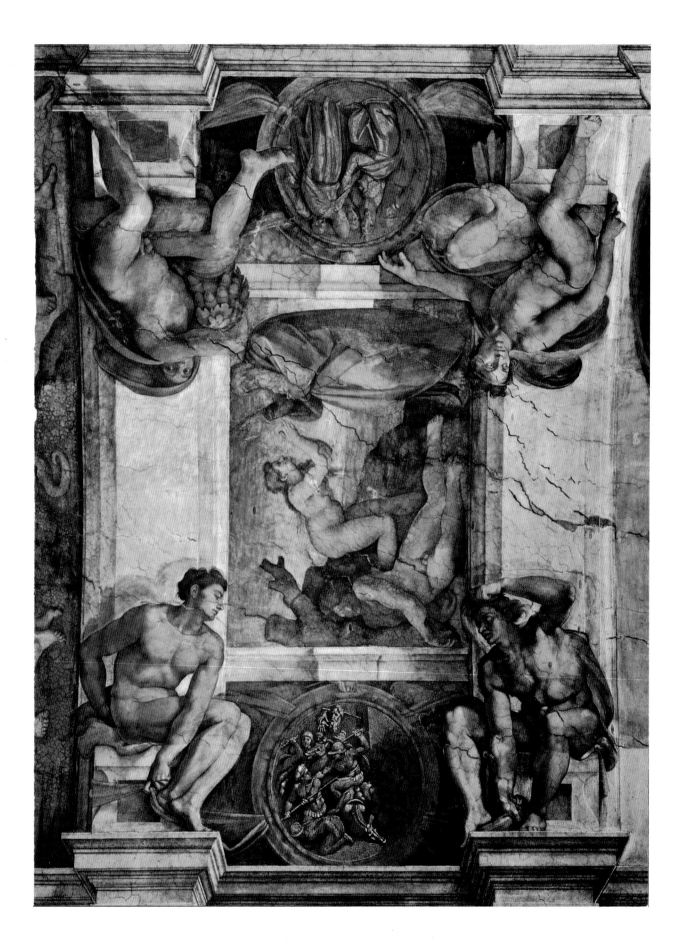

人的初始與犯罪

　　米開朗基羅在九段連續故事的中段，以「創造亞當」、「創造夏娃」，以及「伊甸園人類原罪」構成「創世紀」鉅作的第二主題。

　　或許對米開朗基羅而言，在宇宙的創造中，人類的出現是最動人心魄的畫面。人類的出現，比光的出現，比日月的出現，比大地與海洋的出現更具備生命的意義，也更具備創造的意義。

　　他苦思構想第一個人類出現時的莊嚴。

　　神以巨大的威力創造了宇宙天地，但是，當他創造了日月天地，依據舊約的傳述，他在自己創造的萬物中覺得孤獨，因此他以自己的樣子創造了人。

　　神也覺得孤獨嗎？神也在寂寞中需要陪伴嗎？

　　在十八公尺高的鷹架上的米開朗基羅，趕走了很多助手，他孤癖的性格，難以忍受愚庸的人的干擾；他無法忍受他人的錯誤或懶惰，他工作起來可以不吃不睡，創作的狂熱燃燒著他，如同烈焰，他對逼迫他工作的教皇朱利斯二世也一樣叫囂咆哮，沒有任何卑微的妥協。

　　他，高高站在鷹架上，教皇在他的腳下，如此渺小，他才是真正的君王，不會受任何人指使命令。

　　他如同神，孤獨地在他的世界中，如此孤獨，他要人陪伴，不是現世中愚庸的附和者，他要以最大的愛創造最完美的伴侶。

　　亞當出現了，躺臥在大地上，右手支撐上身，凝視著遠方；左手向前伸，無限等待，無限渴望的手，彷彿正等待著勃起的生命，等待著另一隻手的觸碰，使生命顫抖起來的觸碰。

　　神從遠處緩緩飛翔起來，四周圍繞著天使，拉起被風膨脹起來的衣袍，鬚髮蒼蒼，好像在宇宙的創造裡耗盡了最初的力氣，如今，祂只剩下最深的愛，用這樣的凝視，用這樣安靜的凝視，渴望著伴侶的出現，伸出右手，彷彿好幾世紀以來，所有的等待都在指尖上，一股生命的暖流源源貫注，最輕微、最細膩的生命的觸碰，亞當甦醒了，宇宙的混沌中有了人，有了肉體與性靈的愛與美。

　　無疑地，西斯汀「創世紀」壁畫中最驚人的傑作是「創造亞當」，這個符號成為世界性的象徵，手指與手指觸碰，隔著天與地的距離，如此遙遠，但只要有渴望，便有了愛。

　　近代電影「E‧T」裡，人類與外星人的接觸用了同樣的手勢，米開朗基羅創造了永恆不朽的「愛」的符號。

　　亞當的健碩男體是米氏人體美的典範，他以濕壁畫特有的快速畫法，抓住大塊肌肉明暗的傳達，使亞當的身上流動著華貴瑩潤的光。肉體如此壯碩飽滿，精神上卻安靜內斂一如嬰孩，一種無欲念的純真，結合著希臘異教的肉體之美，與基督信仰的性靈純淨。米氏再一次完美體現了「新柏拉圖主義」哲學在希臘與基督，在俗世與天國，在肉體欲望與性靈昇華之間絕對平衡和諧的追

（左頁）

創世紀——創造夏娃
神用沉睡時亞當的肋骨創造了第一個女人「夏娃」。

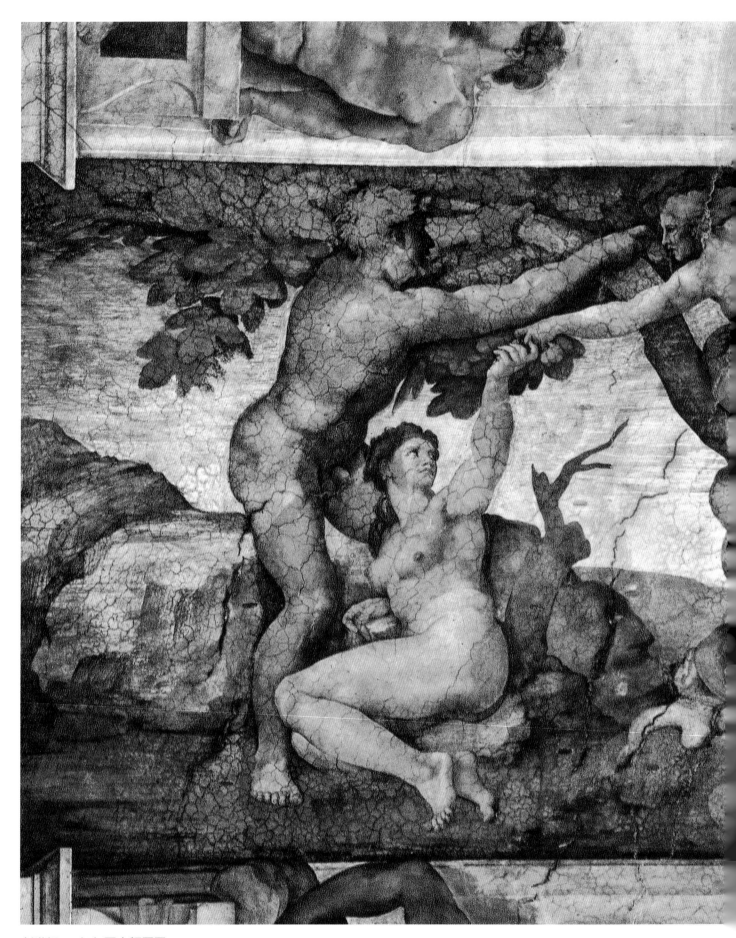

創世紀——伊甸園人類原罪

伊甸園裡亞當與夏娃偷吃了「禁果」，違背了神的禁令，因此被天使驅趕，逐出伊甸園，人類承擔了罪與罰的命運。

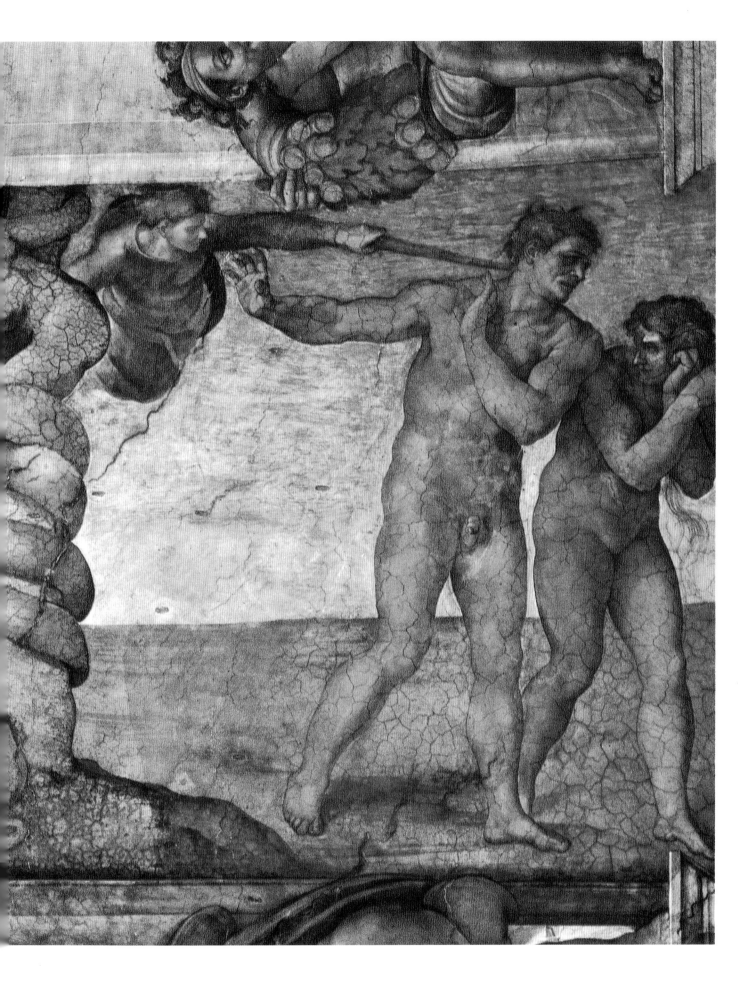

求。

緊接在「創造亞當」之後，「創造夏娃」一幅，不僅尺寸較小，在力度上顯然也弱很多，米開朗基羅全心關注在男性的肉體上，對「創造夏娃」少了很多關心。

夏娃初得肉身，有一點卑屈，屈膝合掌，彷彿向神謝恩，亞當沉睡一旁，也似乎此事與他無關。

偉大的創造者不會掩飾他真實的愛與關心，米開朗基羅如此坦然於他的「性別歧視」。

中段的「創世紀」，以人類的創造開始，也以人類的墮落結束。

在中段的第三幅作品中，米開朗基羅以「伊甸園」為主題。畫面中央是「伊甸園」的知識之樹，伊甸園中只有這棵樹的果子不能吃，吃了就會有知識，有了知識就失去了「無知的幸福」。

舊約聖經精彩地隱喻了人類對神的禁令的背叛。

知識之樹上纏著蛇，蛇是惡魔，引誘人類犯罪，蛇也是人自己心中底層的欲望，渴望背叛，渴望出走，渴望犯罪……

米開朗基羅以同樣一個畫面空間表現犯罪前的人類與犯罪後的人類。

一邊是亞當夏娃被誘惑，另一邊是亞當夏娃被逐出伊甸園。天使以木棍驅趕，亞當夏娃羞愧恐慌，米開朗基羅沿襲馬沙奇歐的形象，使人類以犯罪的驕傲背叛神，以犯罪的自信完成自己的解放。

人類不會是受豢養的寵物，人類寧可從養尊處優的伊甸園出走，證明自己存在的價值，人類不是神的寵物。

災難與救贖

人類背叛之後，引發了「懲罰」、「災難」、「救贖」等第三個主題。

米開朗基羅以舊約「諾亞」（Noah）這個人物為主題闡釋人類在災難中的信仰，救贖與沉淪。

神創造了人類，人類卻背叛了神，亞當夏娃被逐出伊甸園，繁衍了子孫，子孫卻都帶著祖先的「原罪」（Original Sin）。

神對人類的犯罪充滿怒意，一心要懲罰人類，決定發起大洪水，淹沒消滅所有的人類，以示懲罰，也洗清祂創造的天地。

西伯來人相信大洪水是神的詛咒。

但是信仰可以獲得救贖，諾亞正是充滿信仰的人。因此神派遣使者通知諾亞，在大洪水來臨前，趕造方舟，並且把大地上的一切生物，各擇一公一母，放入方舟，以為大災難後交配繁殖。

（右頁）
創世紀——諾亞獻祭
神要用大洪水毀滅世界，通知諾亞，建造方舟避難。

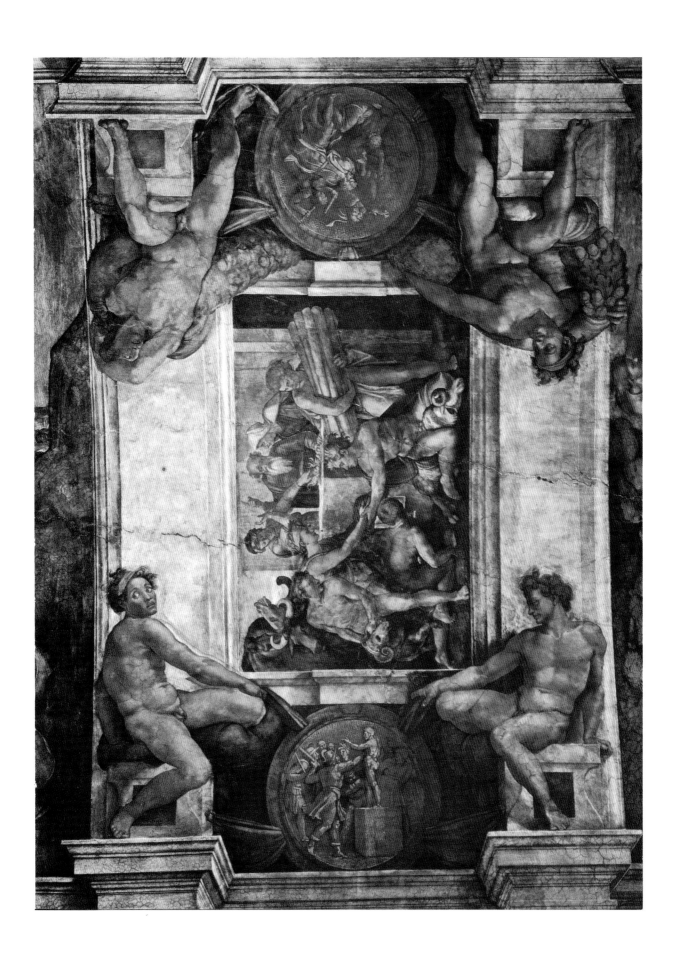

破解米開朗基羅 Michelangelo Rediscovered by Chiang Hsun

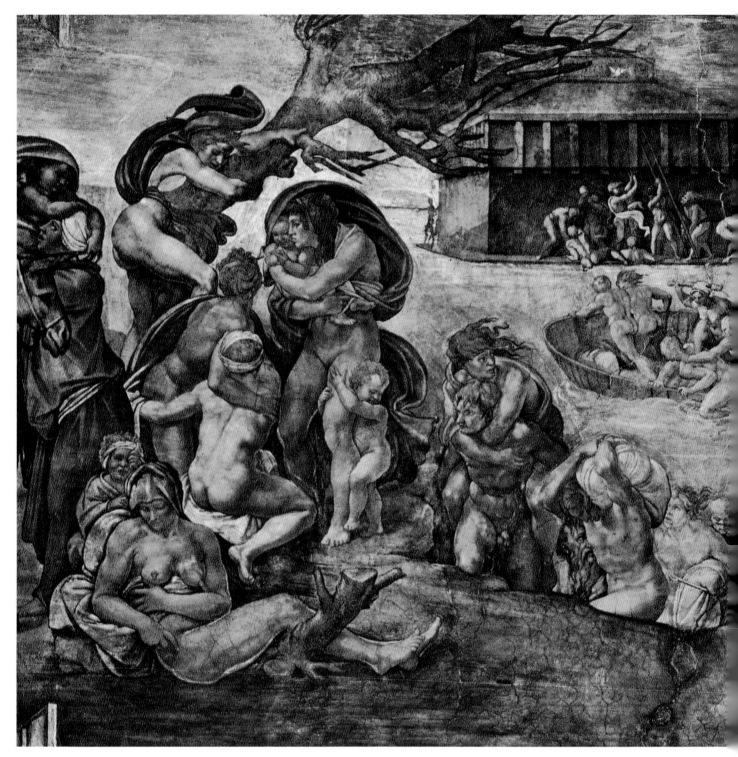

創世紀——大洪水

大洪水是災難，也是懲罰，人類彼此依靠扶助，好像在災難中才學會了對同伴的愛與關心，
災難中有了新的救贖。

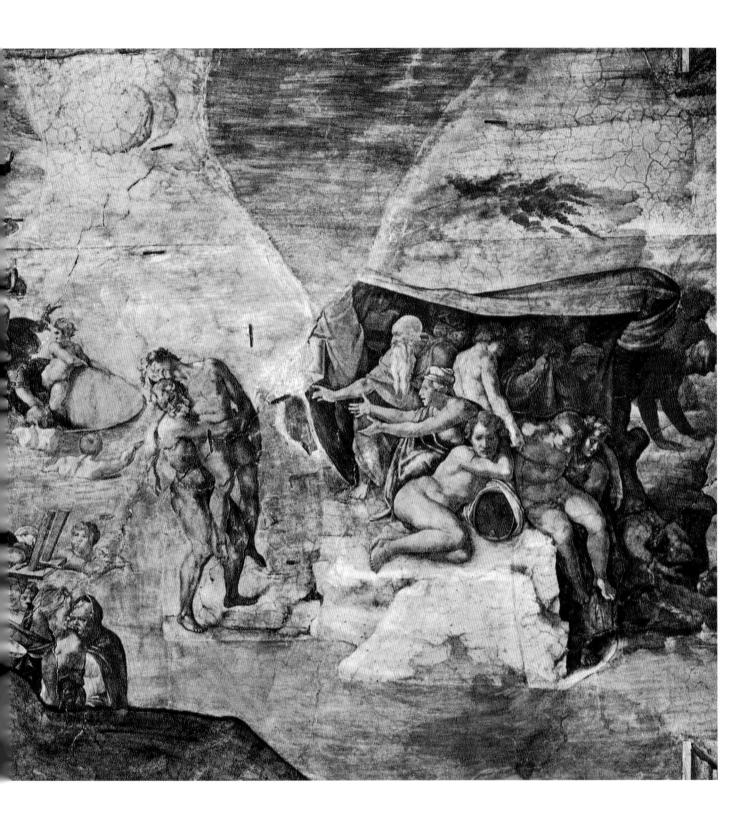

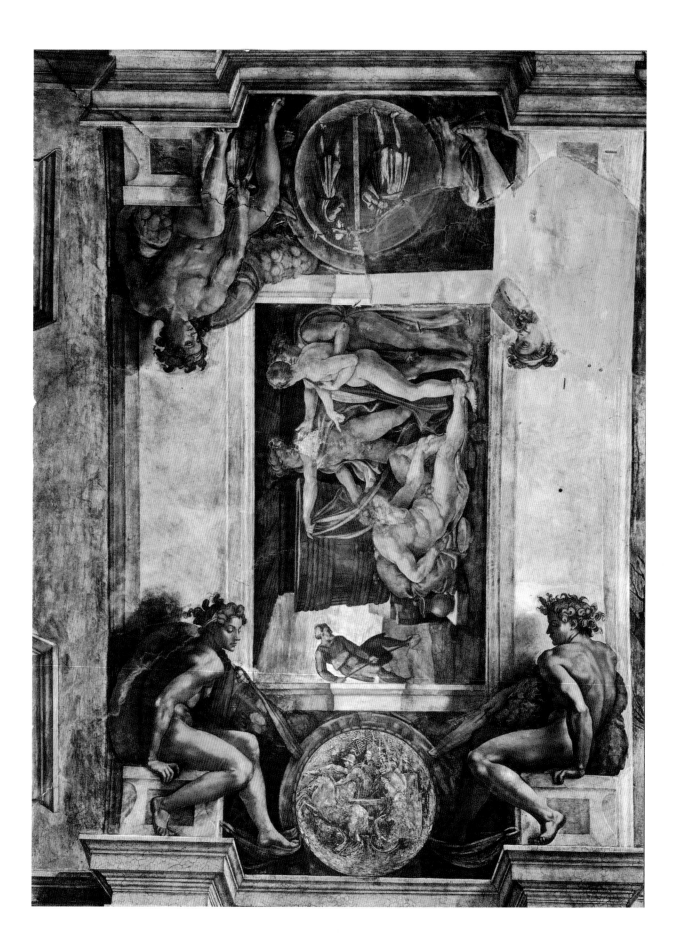

米開朗基羅在第三個主題裡選擇了三個畫面：「諾亞獻祭」、「大洪水神的懲罰」、「諾亞醉酒」。

「諾亞獻祭」白鬍鬚的諾亞在祭台上，祭台前方有裸體男子，有的抓住祭祀的犧牲羔羊，有人抱著木柴，似乎要準備建造方舟。

米開朗基羅以抽象拼圖的方法組織出諾亞在信仰虔誠中獲救贖的故事。

但是人類真的有救贖的可能嗎？

第三段的三幅作品，最初強調的是第二幅「大洪水」。

米開朗基羅一向喜好以單一或不多的人體構成單純的視覺力量。這或許來自於他雕刻的經驗，雕刻總是不擅長故事敘述，而往往以單一人體做為力量的象徵。

在「大洪水」中，米氏卻一反常態，營造了眾多人物構成的巨大場景。

米開朗基羅不喜歡風景的描述，他沒有誇張洪水的驚濤駭浪，畫面上的「驚濤駭浪」事實上是人類自己的驚慌與怖懼，是人類自己內心深處罪的恐慌。

畫面有「方舟」，方舟卻很遙遠，米開朗基羅似乎並不相信神的救贖，他在畫面中重複著人與人肉身的依靠、擁抱、背負、牽連、扶老攜幼，那長長的在災難中的流亡隊伍，好像是依靠著身體與身體的互相支持，通過恐懼，通過驚慌，通過致死的沮喪與疲倦。

救贖完全在人與人自己的依靠。

在基督的禮拜堂，米開朗基羅卻一貫持續讚美與謳歌人自身的價值。

災難使人類靠近，如果災難對人類有意義，便是重新使人類領悟：救贖的意義，並不在神的慈悲饒恕，而是人類自己彼此學會靠近。

米開朗基羅在「創世紀」神話的偉大作品，其實宣示的是「人」的覺醒，而不是神的權威。

最後一幅作品或許別具暗示的意義，「諾亞醉酒」，為什麼諾亞喝醉了酒呢？

舊約聖經描述大洪水的災難過去，諾亞已是年邁老人，子孫承歡膝下，可是，不知道為什麼，一向虔誠節制的諾亞卻喝得酩酊大醉，被孫子們發現，都跑來窺看。

米開朗基羅處理了裸體的諾亞，遠處有一名紅衣男子，正勤勞耕種，好像也是諾亞。

米開朗基羅看到人性的兩面，勤勞的自己與放縱的自己，虔誠的自己與背叛的自己，信仰的自己與虛無的自己。

「創世紀」的九段畫面，沒有結束在信仰，而是結束在虛無、放縱、沉淪。

人性的價值如此艱難，使米開朗基羅不願意以膚淺的喜劇結束，他或許寧願使人類的生命的虛無、沉淪、沮喪中深沉思考存在的意義罷。

「創世紀」神話是一幅人類前所未有的史詩鉅作，繪畫裡最偉大的人性交響詩，使所有抬頭仰望的人看到自己的生死變滅。

（左頁）
創世紀──諾亞醉酒

諾亞原來是勤勞的農夫，在老年時卻喝醉了酒，赤身露體，被兒孫看到。米開朗基羅給了道德一個小小的人性漏洞。

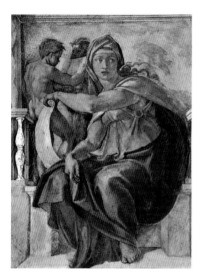

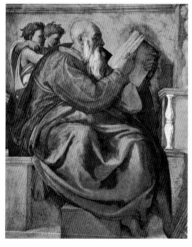

他在長卷式的史詩繪畫兩側與周邊加入了許多以色列古代的先知、歷代君王，以及裸體的巨大男性肉身，彷彿在凝視與見證宇宙的完成，凝視著人的出現，犯罪，出走，凝視著懲罰與災難，信仰與沉淪……，自古至今，一部人類存活的艱難故事，五百年後仍然使成千上萬的人抬頭仰望。

一五〇八到一五一二年，米開朗基羅以四年的時間完成「創世紀」壁畫，大部分時候他一個人在這孤獨的空間，沒有朋友，沒有助手，他把禮拜堂的門鎖起來，一個人在高高的鷹架上，常常不吃不睡，思索著，猶疑著，時而狂喜，時而沮喪。

一五一二年十月，整個作品完成，三十一日揭幕，使眾人震驚，米開朗基羅三十七歲，看起來蒼老疲倦，他像耗盡力氣的神，剛剛完成「創世紀」神話，在巨大的孤獨中聽不到任何他人的讚美掌聲。

不到半年，一五一三年的二月二十一日，教皇朱利斯二世死亡，這個不斷激發米開朗基羅挑戰更高的生命難度的統治者，在他短短的執政時間留下了輝煌的羅馬，布拉曼帖的聖彼得大教堂，米開朗基羅的西斯汀禮拜堂天篷創世紀壁畫，拉斐爾在斯坦茲宮（Stanze）的「雅典學派」鉅作，他把同時代的達文西、布拉曼帖、米開朗基羅都畫進了時代的鉅作中；朱利斯二世的名字與這些文藝復興的傑出人物一起傳世不朽，他不是一般膚淺的威權統治者，他創造一個偉大的時代，使生命可以激發出最大的潛能，他像一塊巨石，全力碰撞同一時代如同巨石的精英，激發出火花。因為朱利斯二世，建築、繪畫、雕刻……都留下了最不朽的作品。

囚——人的限制

朱利斯二世教皇和米開朗基羅，彼此對立，也彼此欣賞。

做為統治者，朱利斯二世甚至私下感受到：沒有米開朗基羅，沒有拉斐爾，他再大的權力與財富也只是曇花一現。

他曾經委任米開朗基羅設計他死後安葬的陵墓，他知道，要被後世紀念，不是因為權力，而是因為美，不是因為他自己，而是因為有米開朗基羅。

米開朗基羅數次激怒教皇，他仍然不放棄陵墓的委任工作，他知道，要在歷史上傳世不朽，他必須依靠米開朗基羅。

真正野心勃勃的統治者，不只是看到現世的權力財富，而是看到了自己在更長久的歷史上的地位。

朱利斯二世逝世了，卻留下了最偉大的建築、繪畫、雕刻，一直到今天仍然是人們朝拜讚頌的對象。

朱利斯二世留下的陵墓計畫仍然委託給米開朗基羅。

（左頁上）
創世紀——岱爾菲女祭司

（左頁下）
創世紀——先知撒迦利亞

（右頁）
垂死的奴隸 1513

「囚」是人被封閉的狀態，米開朗基羅思考起「人」的不自由。

繼任朱利斯二世的教皇是李歐十世，他來自翡冷翠，來自梅迪奇家族，他是偉大的勞倫佐的兒子。

三十七歲的教皇李歐十世，幾乎是和米開朗基羅一起長大的，一起受到翡冷翠最精英的人文薰陶。他任命米開朗基羅繼續爲朱利斯二世的陵墓計畫工作，三十八歲的米開朗基羅重新想到當年的龐大計畫，但是經過「創世紀」壁畫的四年耗盡心力的工作，逐漸步入中年的藝術家或許感覺到不同的創作理念。

年輕的時候，「偉大」是一種炫耀，到了成熟之後，對生命有了更深的認識，米開朗基羅似乎更體認到「偉大」或許只是承擔「人」的本質。

「人」的本質是什麼呢？

陵墓是人的肉體的歸宿，陵墓像一個監牢，把渴望自由、活動、渴望解脫的生命封鎖起來。

「人」是不自由的。

「人」有一個肉體，禁錮著時時想要自由的生命。

肉體像監牢，自由的心靈被囚禁在監牢裡。

米開朗基羅不斷思考著人的肉身的本質意義。

「囚」這個漢字也許是命名這些作品的最好的名稱。是「人」被一個四方的監牢框架起來的形式，「人」是不自由的，無論如何努力，總是在監牢裡，甚至死亡也是一個監牢，囚禁著渴望自由生命的身體。

他爲朱利斯二世死後的肉體尋找代言的符號。

一五一三年他雕製了兩件人像，比眞人還大，原來都是爲陵墓構想的設計一部分，後來被法國國王法蘭西斯一世看上了。這個把達文西邀請到法國的國王，努力要讓法國趕上義大利的文藝復興的盛世，帶走了米開朗基羅的兩件作品，命名爲「奴隸」，現在成爲巴黎羅浮宮的收藏。

一件是「垂死的奴隸」，這顯然並不是米開朗基羅原來的命名。他原來的創作動機只是「囚」，是各式各樣不能自由的人的身體。

一個男人，赤裸的，只有上胸纏著下葬的屍布。人體左手高舉，撫著後腦，右手撫著前胸，好像在愛撫自己的肉體。

這是「垂死的」形象嗎？人像的五官其實流露著一種陶醉的表情，好像沉溺在極深的欲望的悸動中，無以自拔。

米開朗基羅似乎使「垂死」變成另一種「高潮」，是生與死的臨界，感官到了極致，彷彿靈魂要從肉體裡解放出來，從被囚禁的牢籠裡掙脫，得到更大的自由。

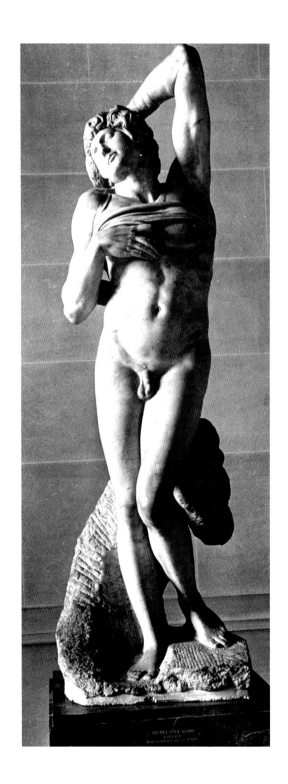

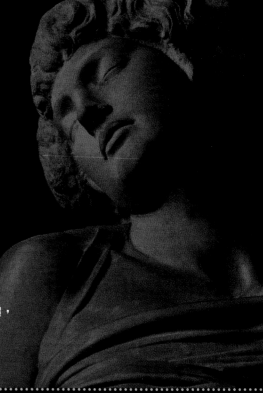

垂死的奴隸
高229 cm　羅浮宮

被後人稱為「奴隸」或「囚犯」的系列創作，
都是以一個單一男體做各種不同姿勢。
這系列作品可能是米開朗基羅中年時期對生命的一連串思考。
「奴隸」是什麼？
「囚犯」是什麼？
人可能是自己的奴隸，人也可能是自己的囚犯。
我們的肉體禁錮著渴望自由的心靈，人是不自由的，
人常常處在做自己的奴隸與自己的囚犯的狀態。
人可能更自由嗎？
死亡會不會是釋放自由的過程？
米開朗基羅在作品裡思索著複雜的哲學命題。
他使垂死者彷彿陶醉在臨終前的愉悅裡，他用手觸摸自己的肉體，
這將要告別的肉體，彷彿剎那間有了新的意義。
沒有死亡在前面，生命是不懂得愛自己的肉身的。
這件「垂死的奴隸」使死亡變成一種令人窒息的自溺。

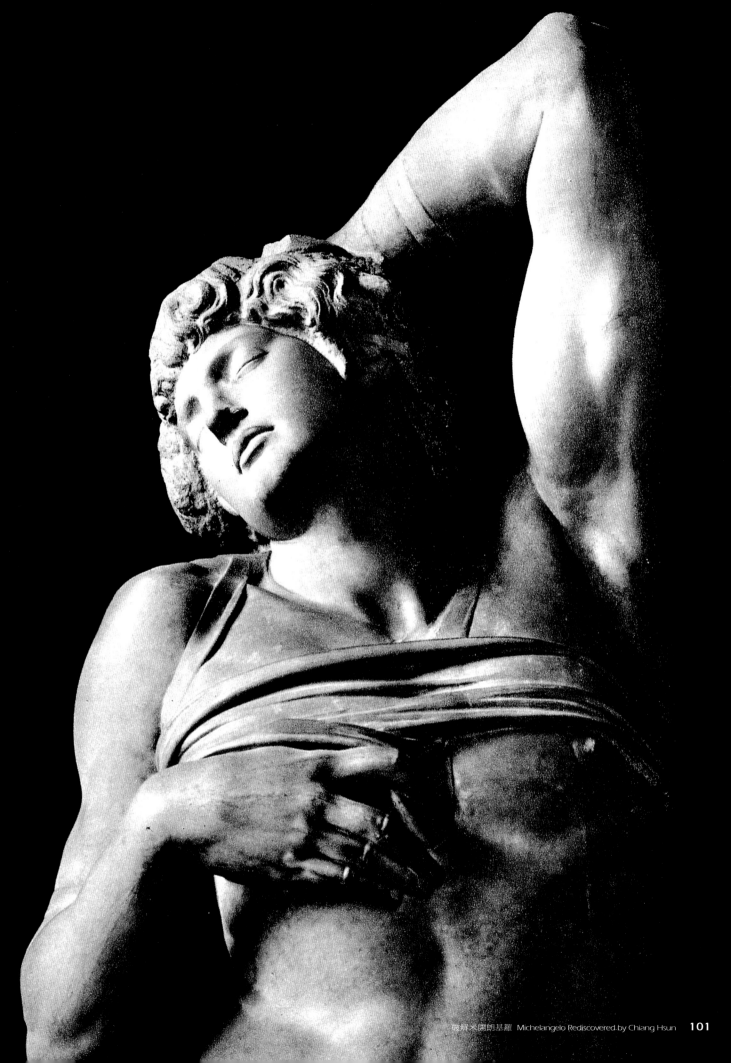

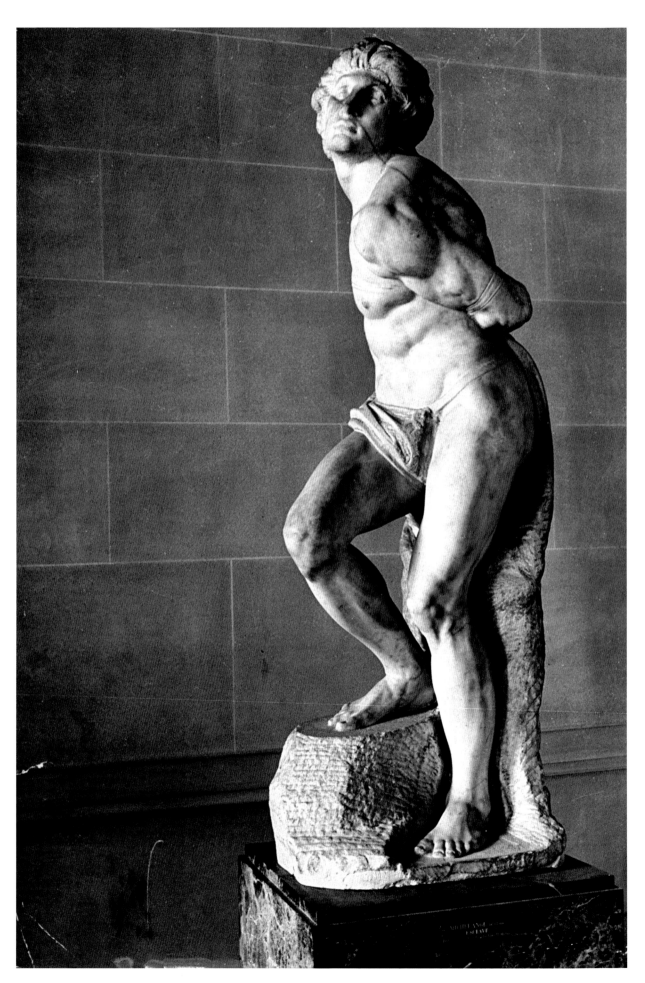

米開朗基羅完全打破了文藝復興的古典與均衡的傳統，在達文西之後，他背叛了文藝復興的規律，使人體扭動起來，人體刻意展現出誇張的戲劇化動作，這種律動的美學，藝術史上被稱為「矯飾風格」，有別於文藝復興時代的對稱工整，也是巴洛克風格律動感來臨的預告。

　　米開朗基羅從「陵墓」的計畫開始思考，最後，整個計畫中的個別雕像分別有了獨立的生命，法國國王帶到法國的兩件可以完全做為個別的藝術品欣賞。

　　在雕塑造型的突破意義上，另一件「被綑綁的奴隸」更具實驗性的張力。

　　目前存放在羅浮宮的這件作品，與「垂死的奴隸」放在一起，前者強調「美」，後者突顯「力度」。

　　裸體的雄壯人體，前胸纏著帶子，上半身與下半身做反方向扭轉，好像在極苦悶的束縛綑綁中，渴望著自由的解放。左邊的手強力向後拉，使肩、膀、背脊的肌肉一塊一塊扭結突起，苦悶、煩躁、鬱怒的肉體，對抗著不可知的限制與禁錮。

　　人的肉體，囚禁著自己；人的肉體，是魂魄的奴隸。

　　米開朗基羅使雕塑變成哲學，他把工匠的技術提高為一種思考。

　　文藝復興時代，雕塑還隸屬於較低等的工匠技藝，連達文西都輕視雕塑，認為雕刻家總是灰頭土臉，無法像繪畫者一樣優雅工作。

　　米開朗基羅改寫了雕塑的意義，他把雕塑提高到與文學、哲學、數學、天文學可以平起平坐的「自由人文學科」（Libral Arts）的高度。

　　因此，在後期陵墓計畫中的人體，其實做為整體工程設計的意義不大，他加強賦予每一件作品獨立的個性。

　　「被綑綁的奴隸」是做為「完成」作品賣給法國國王法蘭西斯一世的，但是，石雕中留下許多粗礪刀斧鑿痕，細緻刨光的瑩滑部分和大刀闊斧留下的斑剝痕跡，形成兩種對立的質感，好像人的肉體正在醞釀成形，人的肉體正在從混沌中產生。

　　人，不是結果，還沒有結果，只是不斷成形的過程。

　　心靈是肉體的奴隸，肉體是心靈的囚牢，生命的悲劇是心靈與肉體永遠不會停止的對決。

　　米開朗基羅在「創世紀」壁畫中一系列裸體男性，雄壯，巨大，以各種不同姿勢扭動著，莊嚴、驚恐、苦痛、歡悅……他們各自承當著不同的生命重量，如同米開朗基羅詩句中說的：

　　「心靈還穿著肉體的服裝！」

　　他看待肉體如同一件衣服，一件使心靈無法自由的衣服，他如此眷戀這件衣服，又如此憎恨這件衣服。

　　他甚至在基督信仰的先知與神聖者身上也同樣看到肉體的糾纏。

　　同一個時間，他創作了「摩西」像。

　　摩西是舊約聖經中西伯來最重要的先知，他帶領族人出埃及，以巨力闢開

（左頁）
被綑綁的奴隸 1513

人被綑綁纏縛，人被看不見的繩索纏繞著，無法自由。

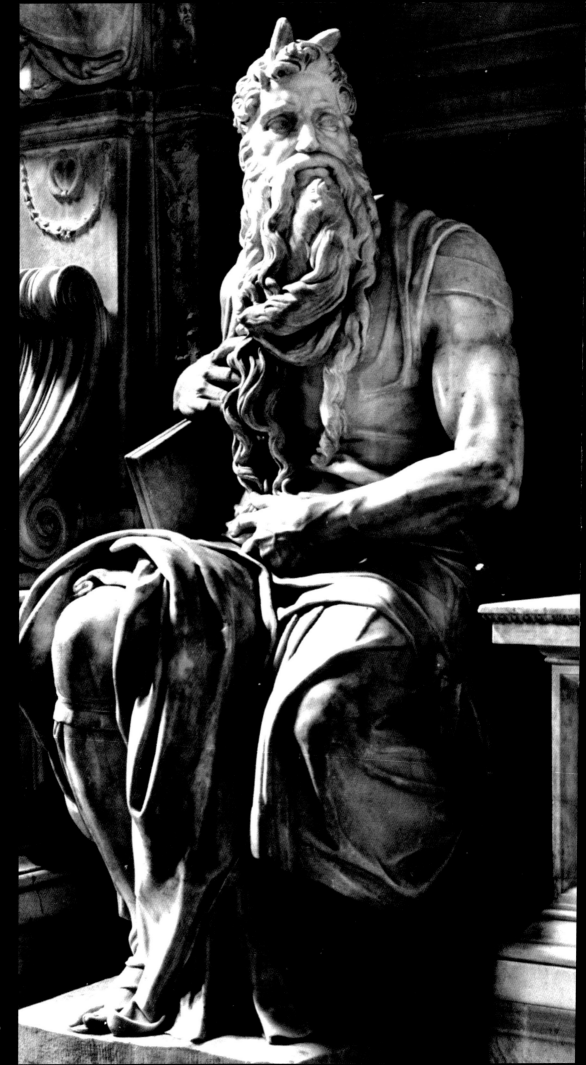

米開朗基羅 Michelangelo

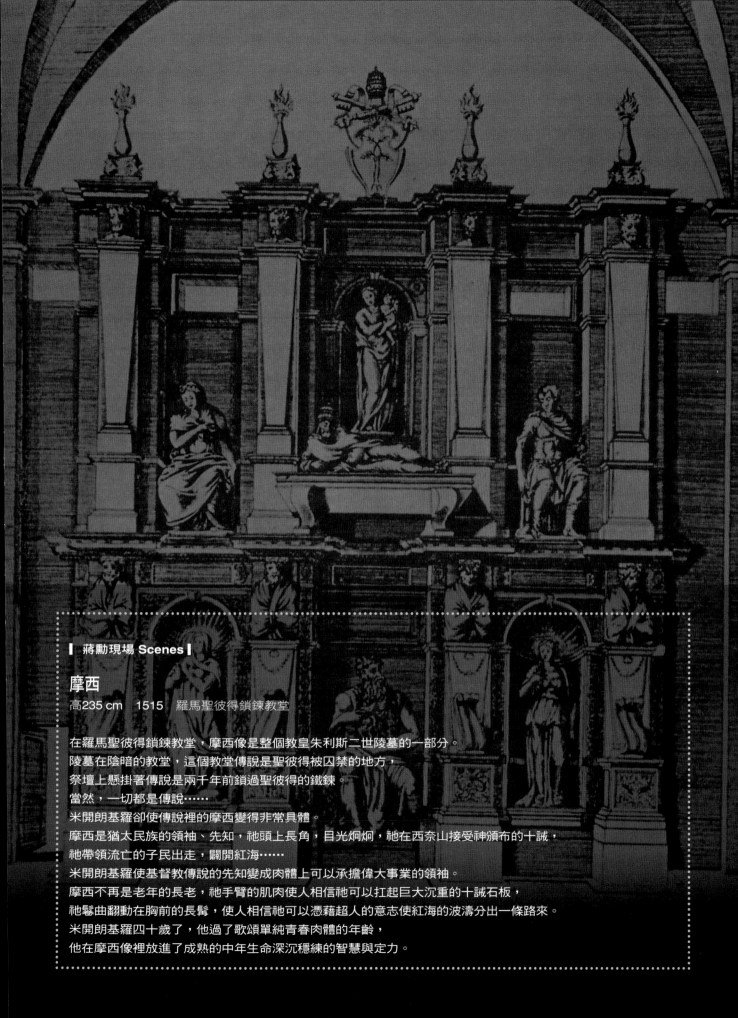

摩西
高235 cm　1515　羅馬聖彼得鎖鍊教堂

在羅馬聖彼得鎖鍊教堂，摩西像是整個教皇朱利斯二世陵墓的一部分。

陵墓在陰暗的教堂，這個教堂傳說是聖彼得被囚禁的地方，

祭壇上懸掛著傳說是兩千年前鎖過聖彼得的鐵鍊。

當然，一切都是傳說……

米開朗基羅卻使傳說裡的摩西變得非常具體。

摩西是猶太民族的領袖、先知，祂頭上長角，目光炯炯，祂在西奈山接受神頒布的十誡，

祂帶領流亡的子民出走，闢開紅海……

米開朗基羅使基督教傳說的先知變成肉體上可以承擔偉大事業的領袖。

摩西不再是老年的長老，祂手臂的肌肉使人相信祂可以扛起巨大沉重的十誡石板，

祂鬈曲翻動在胸前的長髯，使人相信祂可以憑藉超人的意志使紅海的波濤分出一條路來。

米開朗基羅四十歲了，他過了歌頌單純青春肉體的年齡，

他在摩西像裡放進了成熟的中年生命深沉穩練的智慧與定力。

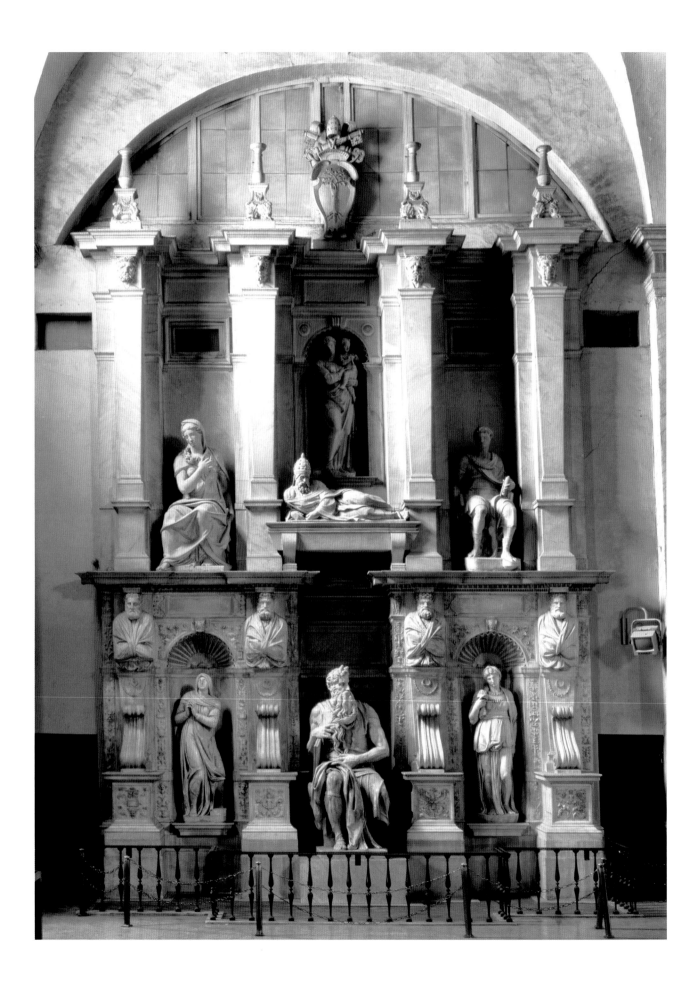

紅海，在西奈山接受神頒布的「十誡」，祂是頭上長著雙角的領袖，是威權的象徵，也是禁令與戒律的象徵。

摩西像原來也是朱利斯二世陵墓計畫中的一部分，目前存放在羅馬的聖彼得鎖鍊教堂，旁邊也配置了一些可能是原來陵墓計畫的一部分拱龕建築，但是只有摩西像有震懾人的巨大力量，其他的部分常被專家認為可能是米氏助手群的作品，少掉了米氏作品慣有的強大張力。

摩西在基督教傳統形象中多以老人的姿態出現，米開朗基羅的摩西也有很長很濃密的鬍鬚，但是他的摩西一點也不顯衰老。摩西瞪視前方，怒目凝神，好像在面對重大的抉擇，他壯碩的手臂與肩膀，絕不是老人的身體，手臂上暴突起肌肉，暴突起青筋與血管，他右手撩著鬍鬚，鬍鬚糾結纏繞，好像洶湧而來的海浪，好像澎湃波濤的大海，使人即刻感覺到先知呼風喚雨的力量。

許多人認為摩西像正是暗喻著朱利斯二世教皇震撼人的暴怒與威權性格，這是他陵墓計畫中的一部分，整個陵墓計畫沒有完成，但是單單一件摩西像，足以感受到米開朗基羅整個計畫磅礴的巨大力量。

肉體奴役──四件傑作

米開朗基羅的「陵墓計畫」變成持續的工作，好像永遠不會完成，他不斷思考，不斷創作，不斷實驗，不斷修改。

在繪畫的領域，用現代科技的X光透視，可以看到創作者一層一層油彩修改的痕跡，一張不曾修改的畫，即使完美，也使人覺得單薄。

好的藝術作品，如同生命本身，並不是單純完美，而是許多錯誤的修改的過程。

雕塑可以保留不斷修改的痕跡嗎？

當我們面對現存翡冷翠學術院美術館的四件「囚」，也許可以思考起米開朗基羅在步入四十五歲中年後創作上的巨大革命，他把雕刻帶入全新的領域。

這四件作品顯然和帶到法國羅浮宮收藏的兩件是同一系列作品，許多人命名為「奴隸」，但在義大利一直有另一個名稱為「Prigioni」，也就是「囚」的意思，也許更逼近米開朗基羅試圖表達的本意。

四件作品原先都沒有命名，一直留在米氏身邊，沒有出售，也沒有展示，從四十五歲開始雕刻，到他八十九歲去世，長達四十餘年。這些作品為什麼一直與他在一起，在表現的手法上，比帶到法國的兩件，更多石頭原始的粗獷稜角，渾然大氣。當然許多人都無法接受這四件作品這樣大刀闊斧的技法，好像只是一個雕刻的粗胚，完全沒有細節修飾，長達數世紀，這四件作品常被標明是「未完成」的作品。

（左頁）
原來為教皇設計的龐大陵墓工程，最後只完成以摩西為主體的一小部分。

它們真的是「未完成」嗎？

米開朗基羅有四十多年的時間去完成，他為什麼不完成？

許多革命性的雕塑實驗隱藏這四件系列作品中，值得做更深的思考。

目前這四件作品收藏在翡冷翠學術院美術館，和米氏二十七歲的「大衛像」放在一起，許多觀光客擠在「大衛像」前，對米氏四十五歲以後步入生命更高峰的傑作——「囚」，仍然很少人能理解與欣賞。

米開朗基羅與達文西一樣，超越他們生存的時代太多，他們遠遠跑在前面，使同時代的人無法理解，他們的追求，他們的美，需要更長的時間才能為世人接受。

這四件傑作目前被命名為1.「青年」，2.「巨人」，3.「甦醒」，4.「負重」。

「青年」這一件作品接近羅浮宮藏的「垂死的奴隸」，一名裸體男性，右手向背後扭轉，左手高舉過額，身體也在一種刻意的姿態中，彷彿對自己的肉體無限眷戀與陶醉，五官中透露出甜美沉溺的笑容。

為什麼「奴隸」或「囚犯」會有這樣愉悅的表情？

米開朗基羅重新界定了「奴役」與「囚禁」的定義，我們眷戀自己的肉體，肉體便「奴役」我們，肉體便成為我們不得自由的囚牢。

第二件「巨人」是最大膽破壞既定形象的一件，傳統的人像雕刻多以人的頭部為主體，米開朗基羅大膽在這件作品中去除了頭部，頭部是一塊大刀闊斧砍出來的方塊，「巨人」的手緊緊抓住石塊，好像要讓頭從石塊裡破裂而出，又像是負擔著巨大的重量，整個肉體被擠壓在石塊中，創作者給我們看的不只是他「雕」「刻」的人體，而更是打在石塊上像傷痕累累的斧鑿的斑疤。

五百年來，其實沒有人超越米開朗基羅，十九世紀末的羅丹（A. Rodin）受米氏影響甚大，但還是有「形」的限制。米開朗基羅使雕塑還原成材料，還原成力與力的撞擊，還原成天崩地裂的原始之初。

第三件「甦醒」最明顯地看出「人體」與四周石塊運動牽制的關係。

一個人體被石塊牢牢封閉住，無限苦悶，努力掙扎，好像要從石塊的沉重中衝突破裂而出。他的胸脯以巨大的力量向外扭動，頭部卻深陷在石塊中無以自拔。

身體四周的石塊斧鑿斑斑，這絕不是「未完成」的多餘，相反的，在這一組作品中，保留在人體四周粗重獷野的石塊展現了雕刻不可思議的力量，這正是囚禁人的壓力與限制，沒有這些苦悶的擠壓，也不會有解放的自由，米開朗基羅為人性中的受苦加註了形象化的詮釋。

第四件「負重」，斧鑿劈過的粗獷痕跡留在頭部、以及下垂的左手手掌部分。一個滿面龐胳腮鬍的男子，以巨大雄壯的軀體承擔著千鈞的重量，但我們不知道那重量來自何方，那重量是什麼？

我們只是知道，那軀體雄壯糾結的力量正是來自「負重」的壓力。

米開朗基羅從來輕視軟弱的生命，對他而言，活著，就是承擔重量。

這一組作品創作的動機，創作的年代，創作的完成與否，一直曖昧不明，

（右頁）
囚──負重（局部）
人的身體還在石塊裡，努力要掙脫石塊的壓迫，米開朗基羅大刀闊斧劈出人的掙扎。

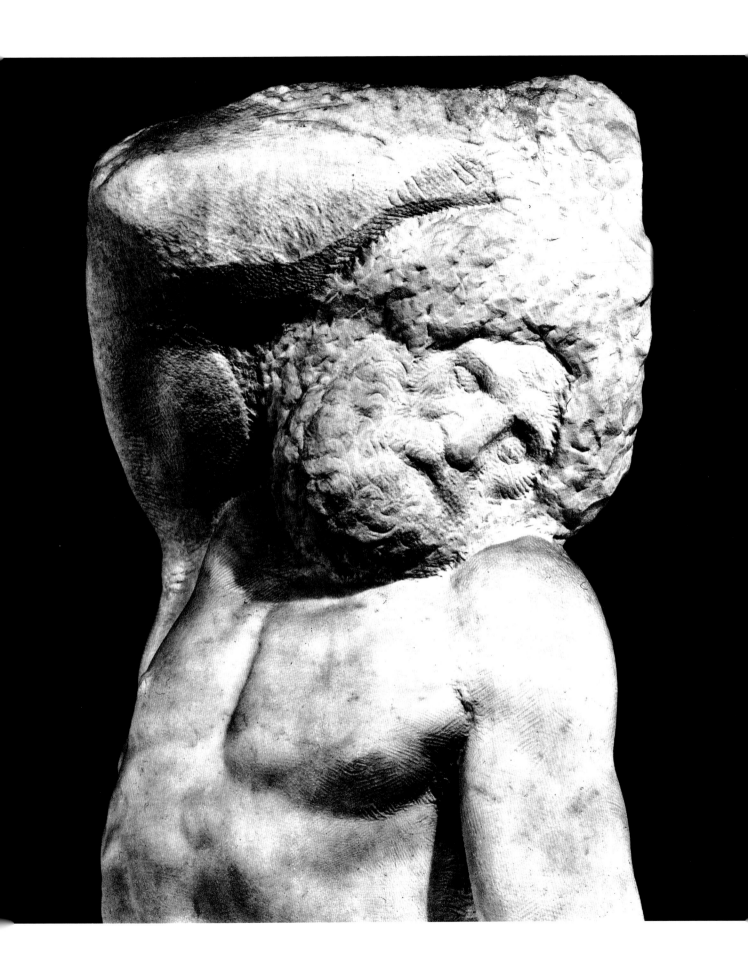

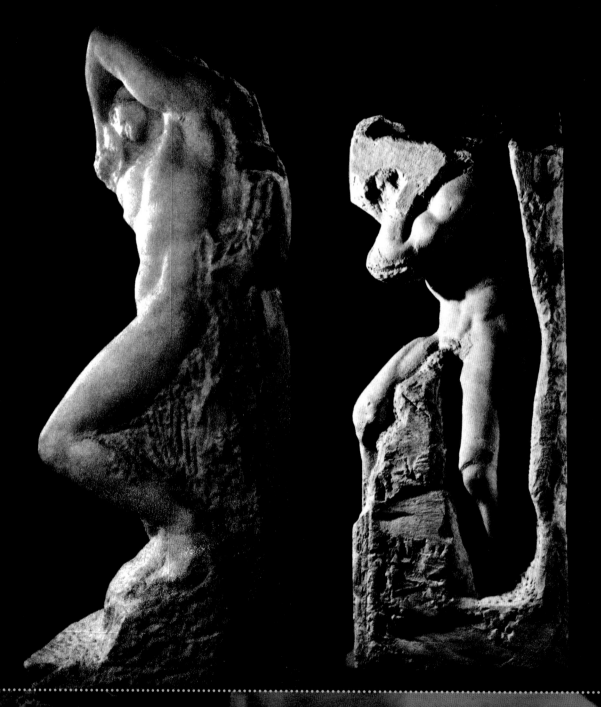

▍蔣勳現場 Scenes ▍

（由左至右）

四件「囚」—青年‧巨人‧甦醒‧負重

1527—28　翡冷翠美術學院

過了五十歲，米開朗基羅對人體的思考有了更深沉的變化。

他幾乎完全放棄了「精雕細鑿」的技法，他對別人讚美的技術上的精緻細膩已經不滿足了，他開始大刀闊斧在岩石上劈出粗獷渾沌的造型。

我們隱約看到一個人形，一個正在醞釀的人形，我們都還沒有完成自己，生命像宇宙之初的粗胚，慢慢在找尋自

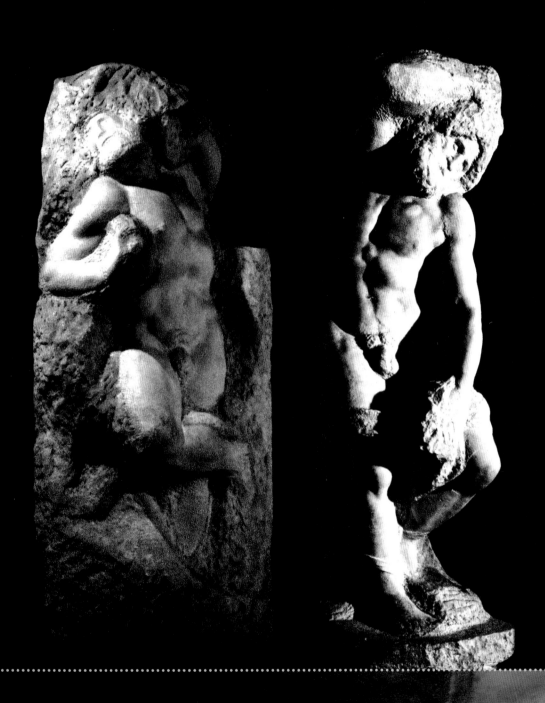

己的形貌、五官、姿態。

米開朗基羅改寫了雕刻的歷史，他使雕刻不再只是「結果」，而是一種時間延續的過程。

我們在粗獷略具人的形狀的岩石上看到斧、鑿的痕跡，斑斑剝剝，我們看到所有生命在形成過程中傷痕累累的記憶。

米開朗基羅不再歌頌單純的美麗，在飽經生命的困頓之後，他更傾向於歌頌生命對抗一切凝聚的力量。

這一組作品一直留在他身邊，沒有出售，沒有展覽，只是陪伴著他孤獨的老年，一直到臨終。似乎大部分人無法理解這時的米開朗基羅，他們常在這四件作品上加上「未完成」的標籤。

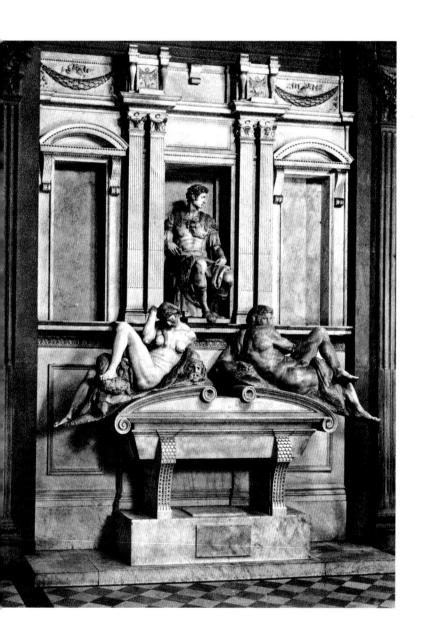

朱利安諾之墓 1519-33

朱利安諾全身盔甲,正要從座椅上站起來,
他的石棺上是「日」與「夜」的交替。

長期以來爭議不斷。

許多資料上標明這四件作品是米開朗基羅
一五二○至一五二三年的作品,他四十五歲到
四十八歲。

但是創作者留在自己身邊的作品,不出
售,也不展示,對他自己有非凡的意義,一直
到他八十九歲去世,這四件作品都有可能不斷
被修改,每一處斑剝,每一處凹凸,每一處刀
斧的痕跡,都是這孤獨生命吶喊時留給世界的
回聲。

一五二○年,達文西去世了,拉斐爾也去
世了,文藝復興的盛世只剩下孤獨的米開朗基
羅,無限驕傲,也無限辛酸地承擔著歷史的重
量,無限自負,也無限絕望荒涼。

米開朗基羅站在歷史的高峰,前不見古
人,後不見來者。

日與夜,黎明與黃昏

如果,中年以後的米開朗基羅逐漸以雕刻
表現哲學裡的抽象理念,他此後的人體雕刻便
不再只有造型上的意義,而是他希望借人體承
載更豐富的象徵意涵。

梅迪奇家族的陵墓計畫可以說是這時期他
最具體的表現。

梅迪奇家族傳承了好幾代,與歐洲各國貴
族聯姻,形成強大的政治勢力。

一五一九年,梅迪奇家族決定重修家族陵
墓,這個陵墓,包含了教堂、墓地,甚至家族
珍貴收藏古代文物書籍的圖書館,成為翡冷翠
梅迪奇家族標誌權力、財富、文明與教養的重
要符號。

梅迪奇家族最早的陵墓由設計大教堂的卓
越建築師布魯奈爾斯奇(Brunelleschi)修建,

恢宏高雅，是文藝復興前期的代表作。

重建的計畫委託給了米開朗基羅，這是絕好的機會，可以使他有可能展現建築、空間、雕刻一體成形的個人才華。

一五二三年十一月，教皇克里蒙七世繼位，他正是梅迪奇家族的後代，他的父親朱利安諾是偉大的勞倫佐的弟弟，同屬於梅迪奇家族的第三代。

做為第四代子嗣的克里蒙七世，當然更加重視家族陵墓的修建，米開朗基羅也受到更強烈的負託。

米開朗基羅在布魯奈爾斯奇設計的主教堂側邊設計了一組新的陵墓。

很樸素典雅的建築，沒有華麗的彩色大理石鑲嵌，沒有過度裝飾的細節，他以很單純的圓拱，構成四面牆壁的結構，青灰色的石材，白色的牆壁，只有拱的曲線和直線的窗框構成流動與靜定之間的互動。

陵墓兼具禮拜儀式的教堂，一邊是祭壇，另一邊是聖母聖嬰雕像。

另外兩面牆就是朱利安諾公爵與勞倫佐公爵的墓。

這兩位公爵，承襲先祖偉大的名字，在政治才能上卻並不出色。

朱利安諾是尼姆（Nemours）公爵，一五一六年逝世，三十八歲。勞倫佐是烏比諾（Urbino）公爵，一五一九年去世，二十八歲。

米開朗基羅為他熟悉的家族後代設計陵墓一定感觸很多，他熟悉這個家族的每一代領袖，從先輩的英明大氣，到後代子嗣的平庸，他都太熟悉了。

尼姆公爵與烏比諾公爵都不是家族中的卓越精英，但是米開朗基羅在他觀看生命的深度上已沒有了個別的差異。

他製作了勞倫佐陵墓上的像，坐著，一手支頤，低頭沉思，像一名哲學家，看到的人都說：「這不像勞倫佐！」

米開朗基羅當然知道勞倫佐長得什麼樣，

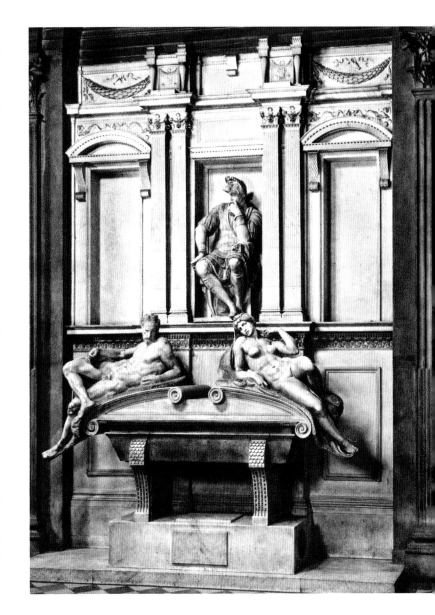

勞倫佐之墓 1519-34

勞倫佐坐著，沉思著自己的死亡，石棺上是「黎明」與「黃昏」，時間連接著「生」與「死」。

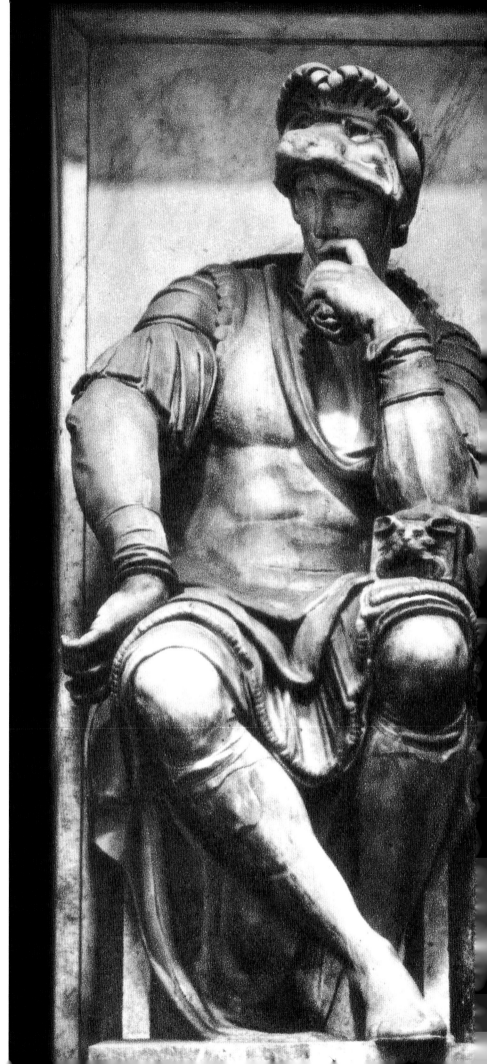

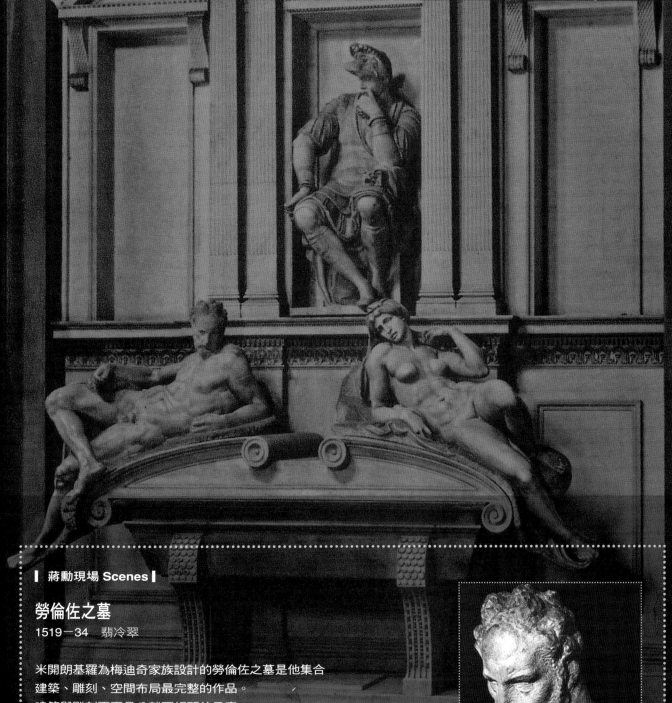

勞倫佐之墓

1519－34　翡冷翠

米開朗基羅為梅迪奇家族設計的勞倫佐之墓是他集合
建築、雕刻、空間布局最完整的作品。
建築與雕刻不再是分離不相關的元素，
建築與雕刻緊密結合成一個完整的哲學理念。
在建築單純的龕、拱之間，好像一個一個空間，等待生命出現，
或生命已經走了，成為一個空著的龕；
當然，當生命暫時存在，就有一具肉身坐在龕中。
勞倫佐坐在龕中，低頭沉思；他的腳下正是自己的石棺。
上面是生存的形式，下面是死亡。
生與死，在時間的兩端中移動。
我們面對這陵墓，右手邊是「黎明」，一尊躺臥的女體，
彷彿正從長久的睡眠中甦醒，
左手邊是一低頭沉思的男體，面容朦朧，已是「黃昏」的光，曖昧不明。
生與死，黎明與黃昏，米開朗基羅使貴族一貫只懂得誇耀權力財富的陵
墓，藉著他的設計，轉換成對「生」與「死」的沉重思考。
米開朗基羅的藝術，其實是一頁哲學。

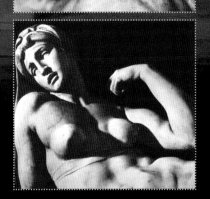

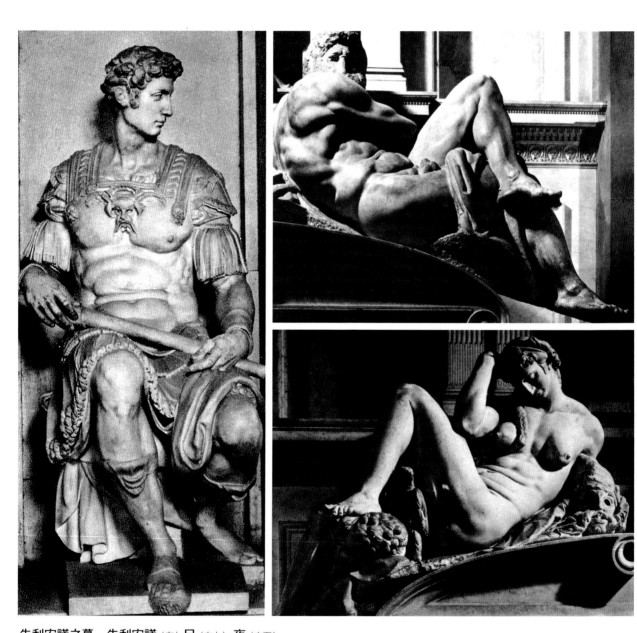

朱利安諾之墓　朱利安諾（左）**日**（右上）**夜**（右下）

米開朗基羅以具象的男體與女體表現抽象的「日」與「夜」。
「日」的男體肌肉虯結，好像有強烈炙燙的熱度。

他要做一個形似的肖像也不會是難事。

但他回答說：「上千年後，沒有人在意勞倫佐長什麼樣子！」

果然，五百年後，成千上萬群眾前往翡冷翠觀看這件作品，不是因為勞倫佐，而是因為米開朗基羅。

勞倫佐只是一個藉口，米開朗基羅借助他思考生命存在的意義。他端坐在龕中，身上穿著古代羅馬式的鎧甲，頭上戴盔，沉思著，像所有活過的生命，思考著什麼是「生」，什麼是「死亡」。

他高高在上，下面就是石雕的棺木：上面如果是「生」，下面就是「死」：不只是勞倫佐，米開朗基羅相信每一個人都在「生」「死」之中。

面對棺木，右邊是「黎明」，左邊是「黃昏」，兩個時間的概念，表現在人體之中。

「黎明」是一名裸體女性，橫躺在石棺弧形斜線上，很不穩定的基座，她頭上戴著面紗，好像剛剛從睡眠中甦醒過來，眼睛還不適應第一線陽光。

黎明亮起來了，米開朗基羅用人在睡眠中初初醒轉的姿態表現抽象的時間概念。

他覺得人的肉體是最豐富的，可以表現宇宙的萬事萬物。

左側的「黃昏」是一中年裸體男子，也橫臥在棺木上，他轉頭好像在回顧什麼。「黃昏」如果是生命的日薄西山，或許會是生命最後的回憶的時刻罷，一切都漸行漸遠，他的回顧裡彷彿有許多無奈。

「黎明」與「黃昏」，在「生」與「死」之間流過，像永不回頭的時間的長河，或許米開朗基羅想說：「生」與「死」是時間的兩端。

上下是「生」與「死」，左右是「黎明」與「黃昏」，米開朗基羅結合建築、空間、雕刻，構成設計上與理念上都完美的作品。

勞倫佐陵墓的對面是朱利安諾。勞倫佐是「沉思」，朱利安諾是「行動」，他也坐在椅子上，但看著遠方，腳跟離地，正要準備站起來。

米開朗基羅藉著兩個人詮釋了人間兩種生命典型：動與靜，實踐與思考。

他的雕刻都浸染著深沉的哲學內涵。

因為是「行動」，在棺木兩側配置的是「日」與「夜」。

「黎明」與「黃昏」是柔和的光，都適合思考；「日」與「夜」是強烈的明暗，象徵行動。

我們面對朱利安諾，上下仍然是「生」與「死」，棺木的右側是「日」，左側是「夜」。

「日」使人想起他的「奴隸」或「囚」。

一個肌肉虬結的男子，壯碩的軀體，上半身向內轉，下半身向外轉，形成巨大的扭動，扭動牽扯起肌肉、肩膀、手臂、背脊的肌肉一塊塊突顯出來。

最大膽的表現在「日」的臉部，以粗獷的手法草草雕出一個模糊的五官，好像日正當中的強烈陽光，刺激得眼睛張不開。米開朗基羅使人在他的雕刻裡感覺到光，感覺到色彩，感覺到溫度，他煽動起我們全部的官能去認識美的力

朱利安諾之墓　面具（上）**夜梟**（下）

「夜」的雕塑裡米開朗基羅以面具及貓頭鷹傳達了死亡的陰森懼怖。

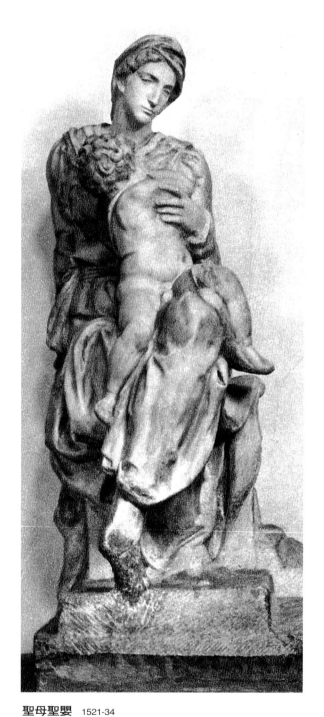

聖母聖嬰 1521-34

聖嬰回頭去呼應聖母，打破了傳統宗教作
品「正面」的刻板規則。

量。

和「日」背面相對，「夜」是沉睡中的裸體女子，頭
上有一彎新月，屈轉著軀體，彷彿沉睡在母親子宮中的胎
兒。

在「夜」的周遭，米開朗基羅例外地配置了他一向不
喜歡表現的人體以外的形象，他雕了一個醜怪的面具，也
在「夜」的腳邊雕了一尊猙獰的夜梟。

如果「夜」是死亡，夜梟的猙獰與醜怪的死神面具使
人恐懼嗎？

米開朗基羅或許對死亡有不同的感受，他在一五四五
年的詩句裡把死亡視為甜美的睡眠：

> 我渴望睡眠，沉睡如石塊
> 在長久忍受的受傷與羞辱之後
> 多麼幸運，可以不看不聽
> 因此，別叫醒我，小聲點！

這首詩也許是「夜」極好的註腳，才過中年的藝術家
在創作的大狂喜與大悲痛中渴望一種死亡式的安息。

許多人注意到「黎明」、「夜」是米氏作品中較少見
的女性形象，但是也不難發現這兩件女性軀體都是男性的
結構，他一向用男性模特兒，只是在胸部做一點改裝而
已，因此他的女性造型也往往雄強碩大，一點無嫵媚柔軟
的感覺。

與梅迪奇陵墓計畫一起完成的「聖母聖嬰」雕刻，聖
母的部分也沒有女性的柔軟，他使生命崇高、莊嚴，他使
生命從性別的差異中升高，成為單純對人體美的歌頌。

聖母坐在高台座上，一手抱著聖嬰，很簡單的「母與
子」的主題，但是米開朗基羅使坐在聖母身上的嬰兒向後
旋轉，嬰兒的上半身與下半身反方向扭轉，使整個雕塑在
律動裡似乎向上拉長。從他這一時期的幾件素描來看，他
不斷重複練習嬰兒向後旋轉的姿態，刻意打破文藝復興靜
定的古典風格，也使藝術史上一個新風格「矯飾主義」的
出現愈來愈趨明顯。

異端之愛

思考矯飾風格的向上旋轉、拉長的作品，在米開朗基羅五十五歲（1530）前後表現得特別明顯。

一件同樣屬於梅迪奇家族陵墓計畫的「勝利」雕刻常常被作為矯飾風格的典型範例。

「勝利」（Victory）是一名男子像，右手彎曲，向自己的左肩推動旋轉，下半身卻向另一個方向旋轉，右腿直伸，左腿彎曲，跨在底座上，底座上有一名巨大的中年男子的頭像。

年輕男子跨騎在中年男子身上，彷彿勝利者。

在這件作品裡，因為強調旋轉的力量，青年男子的頸部、腰部都被拉長，面對這件作品，感受到向上旋轉升起的力量，一種律動的、不穩定的視覺，瓦解了文藝復興慣用的三角形構圖。三角形金字塔結構是永恆穩定的對稱，米開朗基羅釋放了這種規則，他使雕塑如花瓣綻放，一片一片打開，使雕塑有更大的表現的自由。

「勝利」是什麼意思？

是青年男子戰勝了中年男子嗎？

許多評論家關心這件作品，認為「戰勝」不再是傳統戰爭中輸與贏的表現，米開朗基羅的「勝利」有更深的隱喻與象徵。

青年騎跨在中年男子頭上，中年男子深沉的表情，好像在思考自己被打敗的意義。

有學者指出這件作品中隱含的異端之愛，米開朗基羅極度眷戀青春俊美的男子，特別是一五三二年認識的青年貴族卡瓦里耶（Tommaso de Cavalieri），米開朗基羅為這名人文教養、儀容、談吐、肉體……都俊美到驚人的青年男子寫了無數熱情洋溢的詩。

> 我可以遺棄餵養我的食糧
> 因為它只餵養我不快樂的身體
> 而你，你的名字，如此甜美
> 使我不再覺得痛苦
> 不再畏懼死亡
> 你的名字
> 餵養了我的身體
> 也餵養我的心靈

認識卡瓦里耶時，米開朗基羅已經五十七歲，他似乎被美打敗了，垂垂老矣，被美征服，他應該狂喜，還是沮喪？

被美打敗，他應該覺得自豪，還是羞辱？

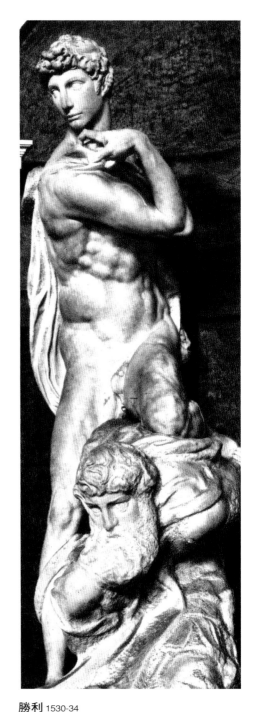

勝利 1530-34
「勝利」被認為是米開朗基羅自嘲被青年男子征服的隱喻作品。

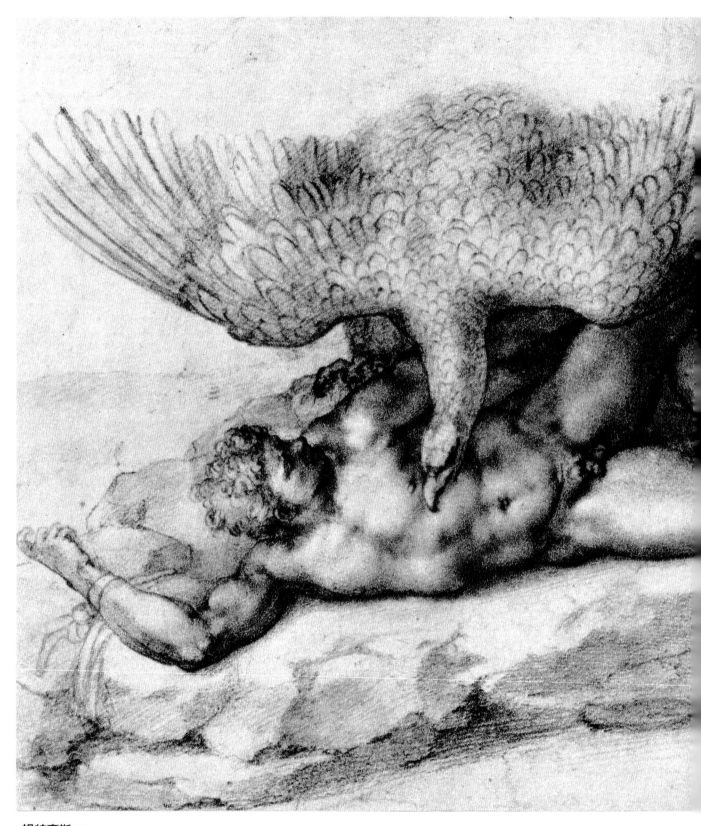

提特育斯 1532

米開朗基羅戀愛同性俊美男子，被壓抑的異端之愛使他用被猛禽啄食內臟的希臘傳說來表現自己撕裂內心的劇痛。

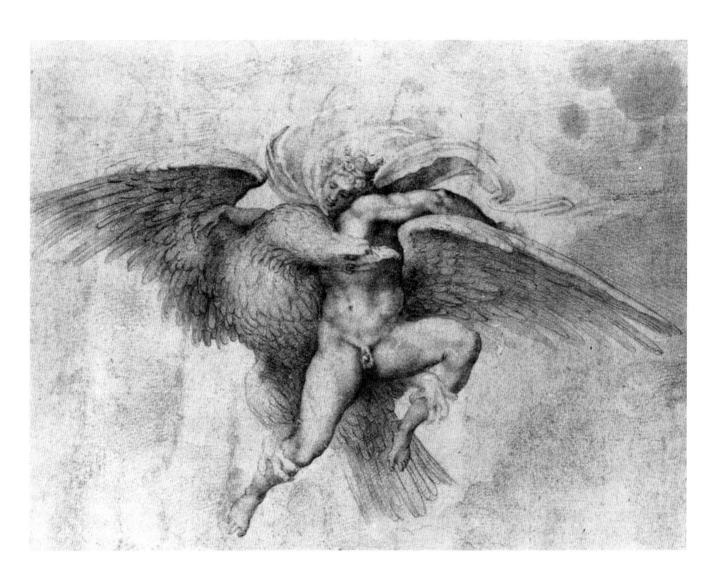

賈尼美弟 1532（摹本）
宙斯化身成鷹，撲翅抓起俊美少年賈尼美弟。
米開朗基羅以此傳達狂暴激烈的肉體之愛。

他在自己衰老卻熾烈燃燒的肉體裡看到一種「奴役」，一種「囚禁」，他知道自己終其一生，將背負著美走向死亡。

「勝利」是在這樣的異端之愛中產生的作品嗎？

學者之間，頗有爭議。

到目前為止，「勝利」的製作年代被認為是在一五三○年以前，米開朗基羅五十五歲。

而米氏遇到卡瓦里耶是在一五三二年，五十七歲。

「勝利」雕刻中的俊美男子顯然不是卡瓦里耶，但是，當然也可能反映米氏中年一系列對青春男性異端之愛的眷戀。

在「勝利」作品中，米開朗基羅基本上不再做最後修飾的刨光，人體上留下很細的鑿痕，十字形交叉的細線，像他素描裡常用的手法，彷彿成為他眷戀男體青春之美的許多細密的質感。

米開朗基羅似乎渴望著把視覺轉換成觸覺，他要用身體，用全部的最熱烈的觸覺去擁抱一個肉體。

他的作品透露這種狂烈的渴望，但是，現實之中呢？

現代的藝術史家更關注米開朗基羅與這些青年俊美男子肉體上與性行為上

的接觸。

　　但是，到目前為止，沒有任何資料顯示米開朗基羅有具體與男性的肉體接觸，他只留下大量驚人熱情的書信與詩句，謳歌青春，謳歌美，謳歌一種激情至死卻沒有結局的愛。

　　他狂暴熱烈如火焰的愛，彷彿只是為了燃燒自己，他寫給卡瓦里耶的詩句說：

　　　　我燃燒，我消耗自己，我哭泣⋯⋯

　　愛像一種永無止盡的酷刑，在與卡瓦里耶相遇的一五三二年，他留下了一系列男體與鷹的素描。

　　第一件畫的是提特育斯（Tityus），祂是希臘神話中地神（Earth）之子，因為得罪了冥王黑德斯（Hades），被綑綁在巨石上，每天有兀鷹前來，撕裂祂的胸腹，啄食祂的肝臟，等劇痛的酷刑過後，祂的肝會復原，胸腹重新長好，等待第二天兀鷹再來撕裂啄食；這種日復一日的酷痛折磨是希臘神話對生命悲劇的最強烈的暗示。永無止盡的受苦，永無止盡的痛，永無止盡的撕裂，永遠沒有結束，日復一日，無助也無奈地承擔一種沒有結局的酷刑。

　　米開朗基羅發現自己愛的悲劇如同提特育斯，兀鷹飛來，睥視美麗的肉體，這肉體是美好的食物，這肉體將被撕裂，嚼成碎片。

　　米開朗基羅在提特育斯的畫作中使自己幻化成兀鷹，也幻化成提特育斯，他貪戀肉體，他也受肉體的酷刑折磨。

　　另一件以鷹與男體創作的作品是「賈尼美弟」（Ganymede），這件作品原作佚失，但留下了一件摹本。

　　賈尼美弟是人間俊美少年，天上眾神之神宙斯（Zeus）一向追逐著美女，這一次卻被賈尼美弟的俊美震驚，宙斯化身成鷹，撲翅抓起賈尼美弟，把這英俊少年帶到眾神國度，在奧林帕斯諸神饗宴中為神祇斟酒。

　　希臘神話中的美──肉體的美，可以震動天神。

　　從素描摹本來看，一頭張開雙翅的飛鷹，環抱著俊美少年，鷹的雙爪猛烈勾住賈尼美弟的腳。

　　如果這張素描如一般學者所言，在傳達米開朗基羅初戀卡瓦里耶的激情，那麼，米開朗基羅的愛是狂暴充滿激烈肉欲的肉體之愛。這件作品中兀鷹對俊美少年的愛表現得近於一種瘋狂的毀滅。

　　這樣瘋狂毀滅的愛，沒有回應，害怕回應，變成熱烈的書信與詩，變成炙烤自己的烈火，變成他宿命中的罪，他承擔著，為此自負，也為此羞辱；為此狂喜，也為此絕望。

　　他俗世的異端之愛或許是他創作生命裡最主要的動力，那些沒有回應的絕望也一次又一次轉換成創作中無與倫比的美的顯現。

　　許多學者關心到米開朗基羅的異端之愛與他創作之間的緊密關係。

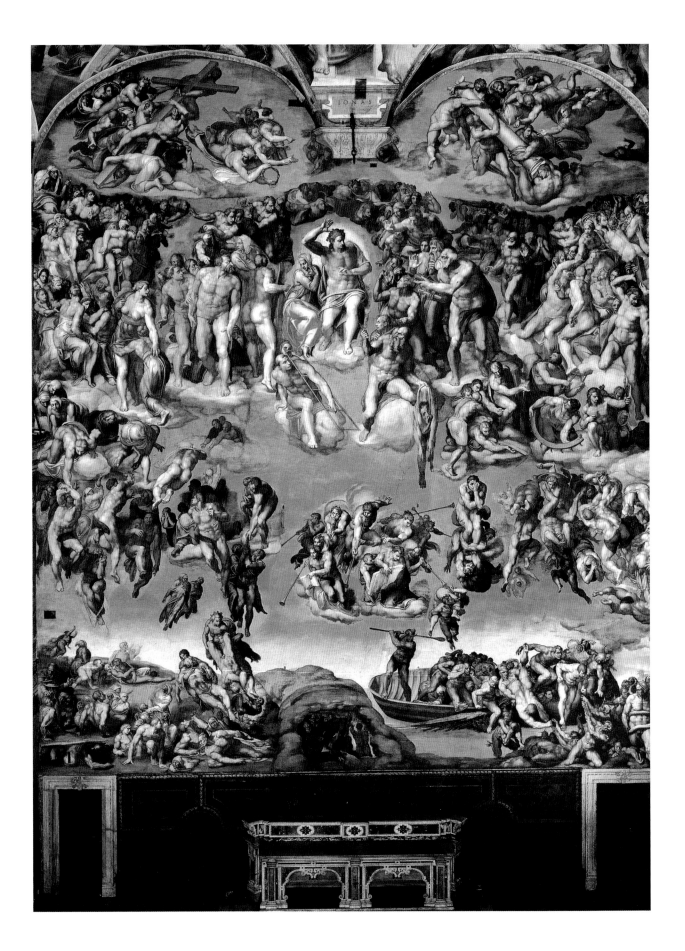

也有許多學者注意到米氏的異端之愛中也包含著一位非常特殊的女性——科羅娜（Vittoria Colonna）。

科羅娜追求性靈純粹聖潔之美，曾經想進修道院，把生命奉獻給神，後來嫁給一名侯爵，不多久守了寡，寡居中寫了很多詩。

科羅娜是貴族，謹守基督教禁欲的戒律，她四十五歲時遇見米開朗基羅，米氏已是六十歲的人。

他們彼此傾談，書寫美麗的詩句，書信往返，很多人相信六十歲的米開朗基羅在西斯汀禮拜堂繪畫「最後的審判」壁畫時是以科羅娜做畫中聖母的範本。

在羅馬時，科羅娜住在本篤修會的修道院，但常常邀請米開朗基羅及其他藝術家在她的宅邸暢談宗教、藝術、詩……

米開朗基羅也寫了許多詩給科羅娜，但是和寫給卡瓦里耶的不同，那些詩句，如此平靜優美，沒有激情，沒有夢幻，沒有令人窒息的欲望的嘶叫，也沒有毀滅與絕望。

米開朗基羅與科羅娜其實更像精神上的知己，追求著純粹性靈上的美與昇華。

一五四七年，科羅娜五十六歲逝世，米開朗基羅已是七十二歲高齡，他守在科羅娜臨終的床前，親吻她的手，告別了最親密的朋友。

最後的審判

一五二〇年代後期，歐洲的地方君權逐漸強大起來，法國的法蘭西斯一世與西班牙的查理五世都成為崛起的新勢力，梵蒂岡的羅馬教皇常常被逼迫求和。

一五二七年教皇克里蒙七世甚至被迫逃入羅馬的天使堡避難，羅馬已被亂軍占領，成為無政府狀態。

克里蒙七世是翡冷翠梅迪奇家族的成員，戰亂自然也涉及到翡冷翠。

翡冷翠全力備戰，米開朗基羅也熱血沸騰，參加防禦守備工作，擔任了整個城市防衛的統帥一職。

米開朗基羅為翡冷翠城市防衛設計的草圖還留了下來，可惜這個備戰的熱情持續了一年多，米開朗基羅逐漸陷入恐懼，他發現自己完全沒有戰爭的實務經驗，美麗的城防設計圖稿並不代表了解戰事布局，終於，在一五二九年九月，他不告而別，丟下了自己的城防工作，潛逃到威尼斯去了。

翡冷翠遭西班牙軍隊圍攻，陷入砲火，加上饑荒、瘟疫流行，大約有四萬四千人死亡。一直到一五三〇年，戰爭才逐漸平復，克里蒙七世又召喚米開朗基羅到羅馬，告訴他，西斯汀禮拜堂靠近祭壇的一面牆還空白著，等待著他，

等待他在經歷戰爭、饑荒、瘟疫、逃亡的恐懼之後，創作巨大的壁畫——「最後的審判」（The Last Jadgement）。

拖了幾年，一直到一五三四年九月，米開朗基羅才去了羅馬，羅馬還在戰爭後的悲苦陰影中，到處都是新墳，到處都是穿著喪服的人，克里蒙七世也剛辭世。繼任的保羅三世仍然賞識米開朗基羅，不但委託他開始創作「最後的審判」，同時也任命他擔任宮廷最高的建築、雕刻、繪畫的首席藝術家。

「最後的審判」在一五三六年春天開始創作，成為米開朗基羅六十歲左右最代表性的作品。

米開朗基羅重回西斯汀禮拜堂，他抬頭仰望天篷，天篷上他在二十多年前繪畫的「創世紀」還如此燦爛炫麗，透露著年輕的希望的氣息，透露著年輕的對生命與創造的渴望。

如今，過了六十歲，經歷了這樣多的人世間的災難，經歷了人世間這樣坎坷的起伏升沉，顛沛流離；經歷了這麼多愛恨的糾纏困頓，他彷彿覺得自己在面臨最後的一次神的審判。

天國與地獄都在面前，獲得寵愛與救贖的生命向上升起，受到詛咒與懲罰的生命墮入深淵，他望著禮拜堂祭壇後面那一片空白的牆，他看到許多人的肉體，歡愉的，痛苦的；喜悅的，驚慌的；平靜的，焦慮的；聖潔的，邪惡的；美麗的，醜陋的；崇高的，卑微的；那些死亡過的肉體，如同「啟示錄」的記載，聽到天使吹起長長的號角，天空閃著火光，大地裂開，死去的肉體紛紛從長久的惡夢中醒轉，等待著神的審判。

死過的肉體一一醒過來，從墓穴、棺木、泥土中爬出來，身上還纏裹著灰暗的屍布，好像失神夢遊的人，一具一具向上升起的屍體，有天使把獲救的人接上雲端，為基督信仰受難過的殉道者，聚集在基督與聖母四周，基督的身體異常巨大，軀幹寬闊，在一片黃色明亮的光中，高舉右手，標示出祂做為審判者的角色。聖母有一點羞赧地依偎在基督身邊，雙手合攏在胸前，低頭看著下界的芸芸眾生，好像有無限悲憫。

殉道者都看著基督，看著唯一的審判者，殉道者手中拿著不同的刑具，他們以不同的方式殉道，聖安德烈（St. Andrew）的十字架，聖西蒙（St. Simon）的鋸子，聖凱瑟琳（St. Catherine of Alex andria）的絞刑輪，聖塞巴斯提安（St. Sébastian）的箭……這些不同的刑具曾經折磨過他們的肉體，使他們備受現世的痛苦，如今，祂們重新前來，站在審判者面前，站在基督面前，好像在詢問：為信仰受這樣的痛苦，有什麼獎賞？

聖巴托洛莫（St. Bartholomew）是被用刀剝皮殉道而死的，祂右手拿著刀，凝視著基督，左手提著一張剝下來的人皮，有五官，有手，大家都辨認得出，這一張人皮的五官是米開朗基羅自己的容貌。

畫家把自己畫在作品中，卻是如此慘傷痛苦的自己，是一張剝成空蕩蕩的皮肉，懸在荒涼的天界與地獄之間……

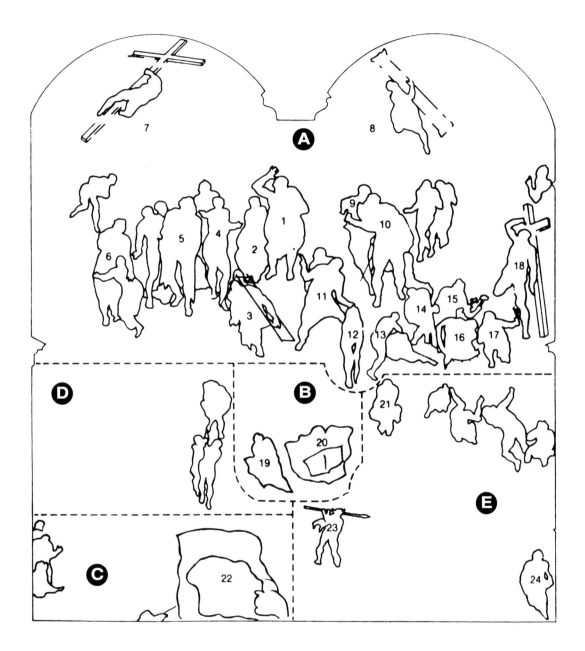

最後的審判

A—天使吹號角
1. 耶穌基督
2. 聖母
3. 聖勞倫斯與刑架
4. 聖安德烈與十字架
5. 施洗約翰
6. 受難母親
7. 天使
8. 天使
9. 聖保羅（紅袍）
10. 聖彼得（鑰匙）
11. 聖巴托洛莫
12. 聖巴托洛莫人皮
　　（米開朗基羅形貌）
13. 聖西門
14. 盜賊
15. 聖布雷斯
16. 聖凱瑟琳
17. 聖塞巴斯提安
18. 聖西蒙

B—天使吹號角
19. 善因書
20. 惡因書

C—死者復活
22.地獄之口

D—受福靈魂升天

E—受詛咒者下地獄
21.絕望的受苦者
23.鬼卒
24.米諾斯

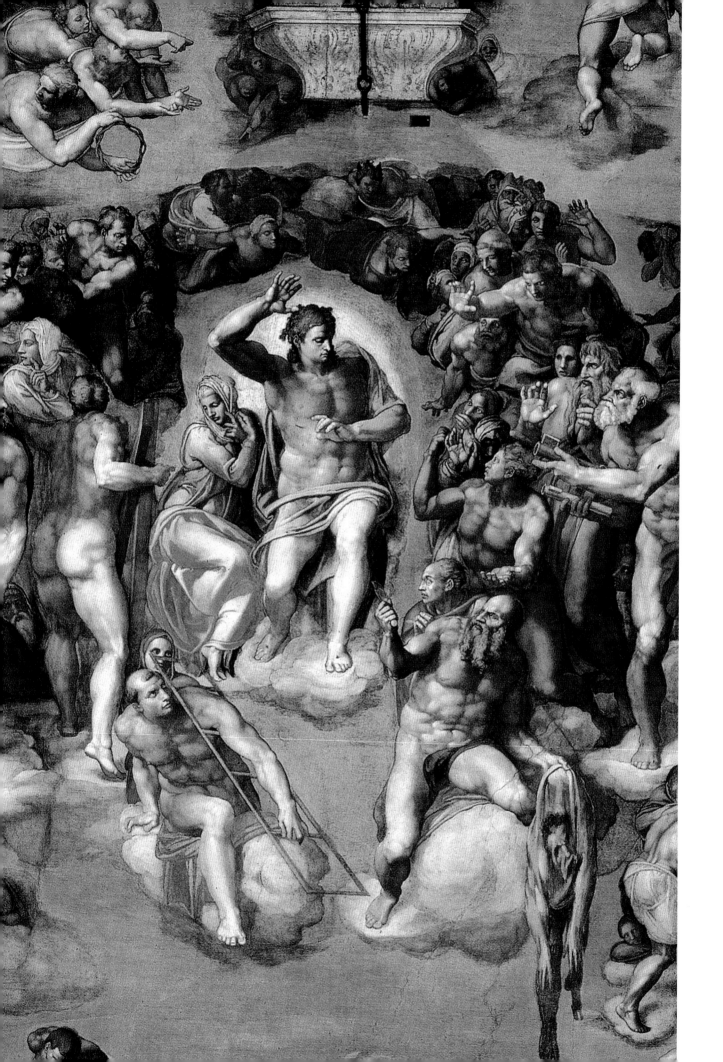

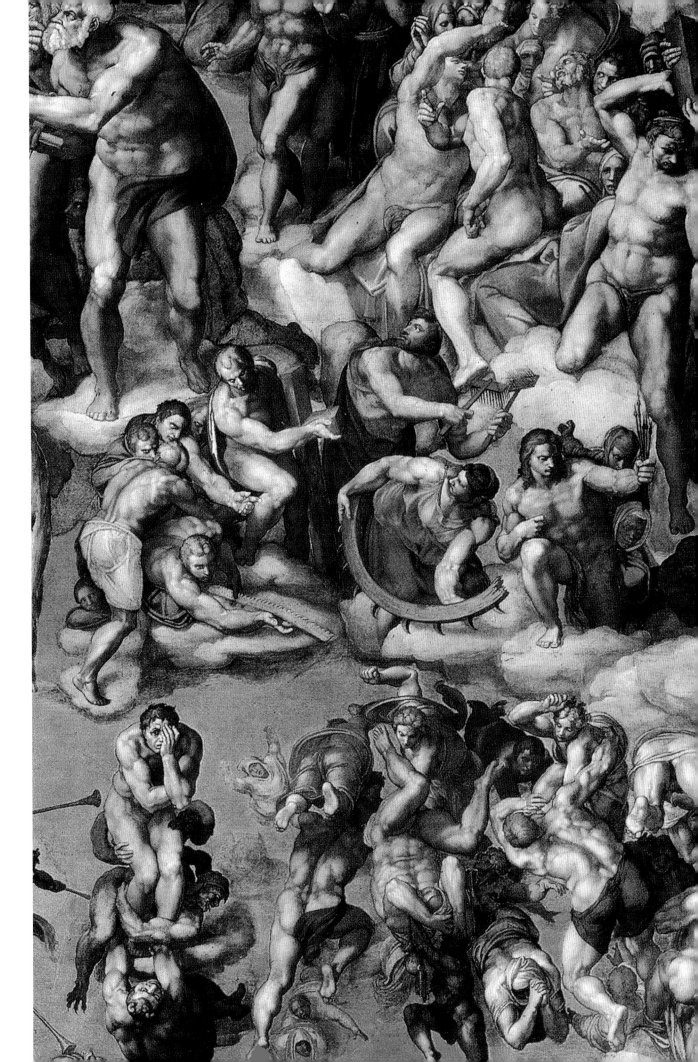

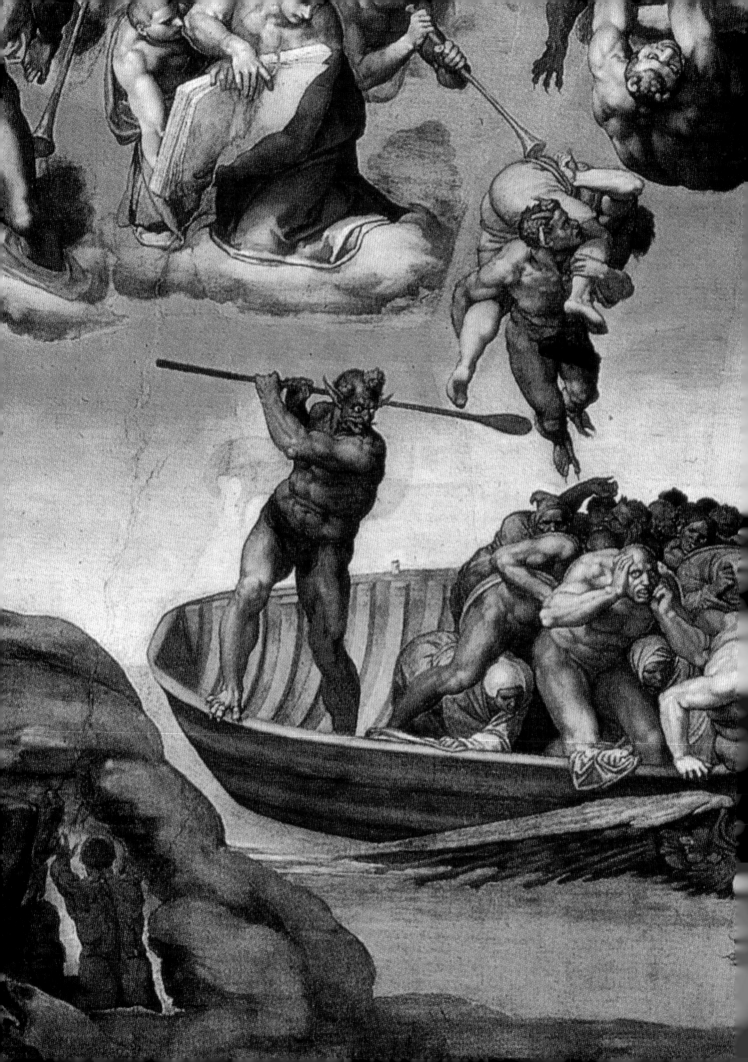

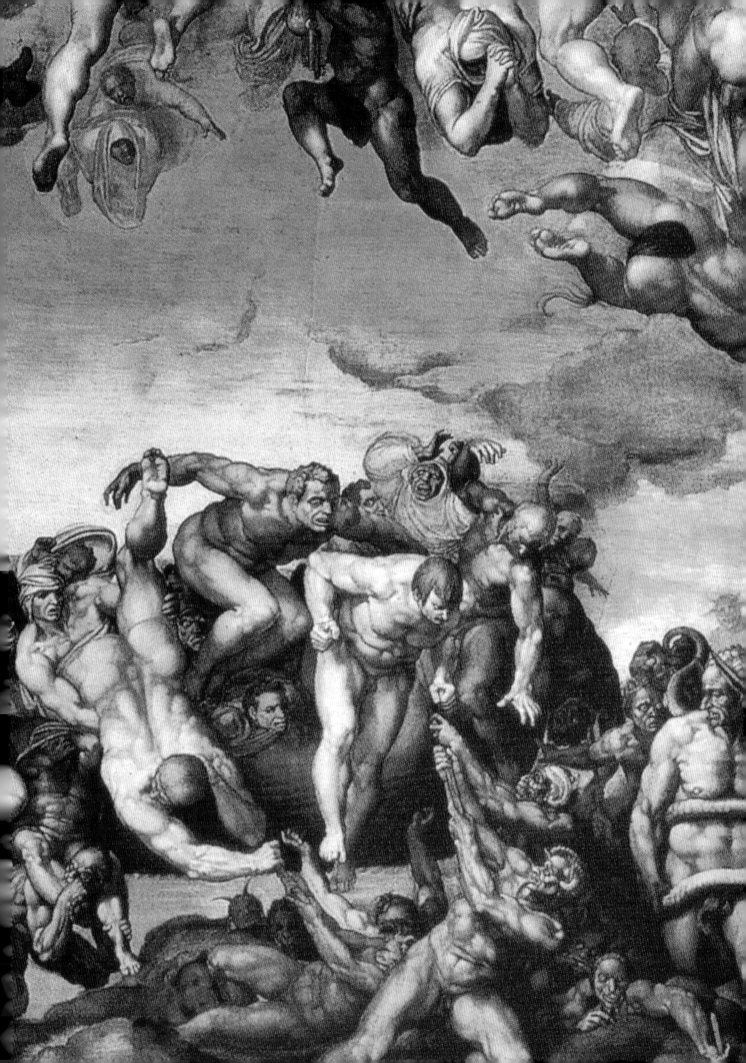

米開朗基羅期待著一種何等驚人的審判，他覺得自己是以這樣慘烈的方式在殉道嗎？或是他覺得自己俗世對美的眷戀是這樣重的苦痛，要在升上天界的時刻粉身碎骨？

　　這是歷史上創作者最偉大的簽名方式，他留在畫面上的不是虛浮的榮耀與自豪，卻是連哭泣嘶吼吶喊的聲音都喑啞了的一種窒息人的苦悶與沉默。

　　地獄的鬼卒拉扯著受詛咒的罪人，向下墜落，罪苦的人用手蒙著眼睛，不敢看地獄的可怕景象。鬼卒駕著小舟，把船上的人驅趕下地獄的黑河，驚慌恐懼的肉體擠靠在一起，慌張失神，無助地被推入深淵……

　　「啓示錄」是耶穌門徒約翰在希臘帕特摩斯（Patmos）島書寫的未來預言，長久以來，基督教的末日審判都依據「啓示錄」的描述，然而，米開朗基羅看到的似乎不只是末日審判，他看到的是日復一日生命每一分秒的升起與降落，生命是如此受苦的形式，爲這種受苦自豪驕傲，或爲這種受苦悲痛絕望，有什麼不同嗎？

　　當我們面對這一堵偉大的牆，像聆聽一種視覺上的合唱，每一具人體都同樣承擔著苦難，不同的苦難，不同的殉道形式，米開朗基羅經歷了二十多年的生命變化，他的宗教情操有了更深沉的悲憫，對不同生命受苦形式本質上的悲憫。

　　他自己則是漂浮在空中一片薄薄的人皮，剝空的肉體，剝空了肌肉與骨骼，剝空了內臟，剝空了思維與感官，如此空虛的生命，漂浮在天國與地獄之間。

　　在「最後的審判」裡，無論男性或女性的肉體都一樣壯碩巨大，承擔生命之痛，承擔生命之苦，不會有軟弱的肉體。

　　裹著屍布的肉體，復活了，只是一具骷髏，張著空洞的眼眶，不知道是欣賞，還是悲哀。

　　被救贖的生命，緊緊抓著天使垂下的念珠，好像那是他們升上天界唯一的依據，但是念珠那麼脆弱，線這麼細，千鈞一髮，這樣的救贖似乎一點也不可靠。

　　米開朗基羅真的相信救贖嗎？

　　被剝成了一張空洞的皮之後，還有信望救贖的思維，還有渴望愛的體溫嗎？

　　一五四一年，「最後的審判」全部完成，米開朗基羅六十六歲，再一次攀登了生命難度的高峰，然而，舉世震驚的同時，他或許只感到自己耗盡了一切力氣，只是一張隨處漂蕩的人皮了罷。

　　這幅偉大的壁畫，原來都是全裸的人體，米開朗基羅相信肉體遠比衣服聖潔，更接近神的完美，他不喜歡掩藏在衣服下面不潔淨的肉體。壁畫完成後二十年，教皇庇護四世（Pius IV）每天在祭壇上禮拜，看著這些強撼的人體，心神不寧，便下令讓一位畫家達沃泰拉（Daniebe da Volterra）把壁畫中所有人體的下體都加了布遮蓋起來，這位可憐的畫家便被取了一個頗嘲諷的義大利名字——

「大褲子」（Il Braghetione）。

那時是一五六四年，米開朗基羅不久將離開人世，也無暇顧及自己作品如何被人誤解與蹧蹋。

聖彼得圓頂

米開朗基羅以雕刻的觀念涉入繪畫，改寫了繪畫的歷史；他也以雕刻的造型觀念涉入建築設計，影響了此後歐洲的巴洛克建築。

米開朗基羅最早的建築野心當然表現在為朱利斯二世設計的陵墓計畫中。陵墓，既是建築，又是雕刻，他留下的許多相關素描，都顯示出他試圖把建築空間與雕刻做完美結合的實驗。

陵墓計畫一直斷斷續續，幾次修改與停頓，整個計畫最後只剩下目前保留在羅馬聖彼得鎖鍊教堂中以摩西像為主的一面拱龕。其他原來計畫配置在建築中的許多人體雕刻，反而獨立收藏在不同的地方，當成單獨的雕刻被欣賞，失去了與建築空間放置在一起的力量。

米開朗基羅結合了建築、空間，雕刻最完美的作品應該是他設計的梅迪奇家族陵墓。

這間陵墓教堂空間不大，方方正正的空間，上面推出一個圓拱，好像方的地，圓的天，有一種宇宙的莊嚴。

整座建築以青灰色近於黑色的石材砌成嚴整的石柱，石柱上是圓拱，巨大的石柱與石柱之間就是陵墓，陵墓的主人紀念像坐在龕間，龕的兩旁柱和長方形的假窗，雕像配置在建築空間裡，形成三角形的結構，在嚴謹工整的建築元素裡，人體雕刻像自由流動的水，或自由飄浮的雲。

米開朗基羅的雕刻風格太強，通常配置在一起，會使人忽略雕刻四周搭配的建築元素。但是，把雕刻抽離，米開朗基羅在梅迪奇教堂留下的建築元素反而顯現出有趣的「雕塑性」，那些看來像是門，像是窗，卻沒有門窗實際功能的假門假窗，一條一條邊框，弧形的曲線連結到水平，水平被切斷，連結下面的垂直線，因為擺脫了功能性，這些純粹為裝飾設計的造型，一方面來自建築符號，另一方面卻又背叛了原有功能，使造型的的雕塑個性特別明顯。

一五三三年，克里蒙七世，出身梅迪奇家族的教皇，再度任命米開朗基羅設計梅迪奇家族圖書館，使米開朗基羅在建築上的表現更上一層樓。

圖書館的設計純粹是建築，看不到雕像，米開朗基羅設計了一個長方形的空間，擺置了兩排書桌，上面是木製的天花板。整個建築只用青灰色石材，白色牆壁，黑白相間，一種樸素高雅的空間，特別是牆壁上開了上下兩層窗，上層窗是正方形，下層窗是長方形，是上層窗的兩倍大。窗框都用青灰深色石

梅迪奇家族陵墓設計圖
米開朗基羅以雕刻的觀念涉入建築空間設計。

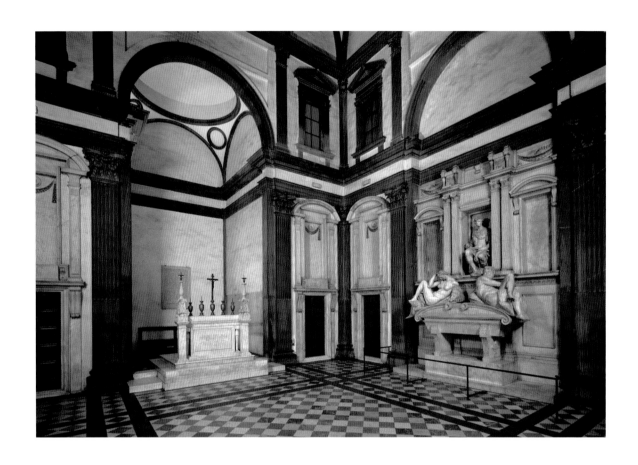

材，在牆面上一列排開，窗變成一種秩序，深色窗框像一種限制，光從深色方塊透進室內，亮麗的光像是突破黑色窗框的靈性的啟蒙。

去除了雕像，米開朗基羅的建築更像本質上的數學，沒有複雜的修飾，但非常重視秩序感，秩序本身成為一種莊嚴的美。

常常被提到的梅迪奇圖書館建築最重要的部分是入口處的玄關和樓梯。

玄關是圖書館大門從室外進入室內的空間，米開朗基羅似乎希望使進入圖書館變成一種儀式，在這個空間裡他設計了一個樓梯，梯階不高，緩緩上升，主梯階兩邊有扶欄，梯階外緣呈弧形，一波一波曲線像潮汐的波紋，最奇特的是主梯階扶欄外還有側翼的梯階，像兩張翅膀，加強了階梯向上升起的感覺。

這座梯階，完全像雕塑，米開朗基羅用雕刻的觀念使建築從單純功能性過渡成為視覺上的美學饗宴。

樓梯占據了玄關入口的主要部分，玄關如果是舞台，樓梯便是舞台上眾所矚目的主角。

許多人徘徊在樓梯四周不忍離去，這不像是一個樓梯，樓梯只是為了上下，這個樓梯是通往知識，通往性靈，通往思考與領悟的引道。

引道四周，米開朗基羅設計了一個密閉的空間，牆壁上許多白色的方窗，

梅迪奇家族陵墓

為梅迪奇家族設計的陵墓，是米開朗基羅結合空間、建築、雕刻最完整的作品。

許多黑色長方形的龕門，門上有半弧形的楣頂，都是建築元素，都沒有實際功能，門與窗都是假的，只有一條平緩上升的梯階引導進入知識的殿堂。

米開朗基羅一直到一五五九年才完成了這座梯階與玄關，那時他已是八十四歲高齡。

在羅馬米開朗基羅設計的坎匹朵里歐廣場（Campidoglio）可能是他在建築領域表現得更為傑出的作品。

羅馬城的中心一直是坎匹托里山丘，這個山丘在古代羅馬就是政治中心，但在中世紀逐漸荒廢了，雖然還是政治活躍的地區，但也擁擠著嘈雜的市集和牛墟。

一五三六年，查理五世要訪問羅馬，教皇保羅三世想重整市容，也需要一個進行迎接典禮的儀式性空間，就委託了米開朗基羅重整羅馬的坎匹托里山丘。

因為其他的因素，查理五世的訪問取消，米開朗基羅的整建廣場計畫也一延再延，但是大約在一五五〇年前後，米開朗基羅完成了草圖，廣場的平面圖及立面圖都留了下來，但是真正興建的工程是在他死後才進行，大約晚到一百年後才由後來的工程師依據米開朗基羅設計草圖完成了整個廣場計畫。

廣場高高的在山丘頂端，由陡峻的石梯攀登上去，廣場是由三幢優雅的建築圍成，像一個露天開放的中庭。建築像舞台的布景，兩層樓的高度，有巨大的科林斯石柱貫穿兩層樓空間，給人雄偉壯大的莊嚴感，但是一層樓的細小石柱卻是艾奧尼亞形式，非常寧靜優雅，米開朗基羅完全舞台的營造方法圍成廣場三面屏障。

廣場中央是一名古羅馬皇帝的騎馬像，米開朗基羅設計了新的台座，使這雕像彷彿從古代羅馬的輝煌榮耀一直延續到當代的強大繁華，象徵世界的中心。

雕像四周是放射性的星芒布局，星芒一共有十二個向外突出的尖角，從星芒向外擴散，一層一層，如同花瓣綻放，幾何圖案不斷向外擴張，形成一個如鵝卵一般的橢圓形空間，象徵著宇宙的無限力量。

這或許是人類歷史上最獨特的廣場，是廣場，又是舞台，是一個純粹理念上的存在，容納了宇宙，容納了歷史，容納了時間與空間。

坎匹朵里歐廣場是米開朗基羅不朽的藝術傑作，不到現場，很難理解他可以使建築元素轉換成如此多采多姿的豐富語彙。

米開朗基羅晚年承接了聖彼得大圓頂的設計工作。聖彼得教堂在一五〇六年由布拉曼帖負責設計，完成了希臘正十字形的底層基本結構。布拉曼帖去世後，這個艱巨工作由桑迦洛（Sangallo）接手，在布拉曼帖的基礎上推出了一個前廳，使正方形變成長方形的基座。

一五四六年前後，米開朗基羅接手這個工程，他雖然曾經與布拉曼帖有過衝突，但卻十分肯定布拉曼帖建築專業上的才華，也極力試圖延續布拉曼帖原來最初的大教堂設計概念。

米開朗基羅主要的工作是要在布拉曼帖正方的基座上推出一個大圓拱頂。

梅迪奇圖書館（入口）

梅迪奇圖書館入口梯階是米開朗基羅傑出的建築設計。

坎匹朵里歐廣場

羅馬的坎匹朵里歐廣場如花瓣一層一層向外擴張。

　　圓頂建築的概念是古代羅馬帝國的創造，最有名的代表是建於公元二世紀左右的「萬神殿」（Pantheon），圓頂象徵著天穹的莊嚴崇高。中世紀的哥德形式建築放棄了圓頂，追求尖拱尖塔的垂直性發展，追求靈巧輕盈向上升起的線。

　　到文藝復興前期，布魯內爾斯奇重新在翡冷翠聖母百花大教堂實驗了成功的圓頂結構，開創了歐洲圓頂建築新的歷史。米開朗基羅承繼布魯內爾斯奇的精神，試圖在梵蒂岡教皇所在地的大教堂上置放一個有宇宙象徵意義的圓頂。

　　設計工作大約從一五四七年開始，米開朗基羅首先延續了布拉曼帖底層「對柱」的形式，以一對一對高大的圓柱，加上科林斯式向上的莨苕葉柱頭裝飾著圓頂的底座，感覺起來這些柱子不只是裝飾，而有著承擔圓頂重量的結構功能，統一了整個建築風格，也加強了圓頂的崇高權威象徵。

　　米開朗基羅在一對一對石柱之間開了長方形的窗，使教堂內部的採光依照日照的時辰角度變化，這些採光的功能也延續在圓頂本身，圓頂的球狀空間上

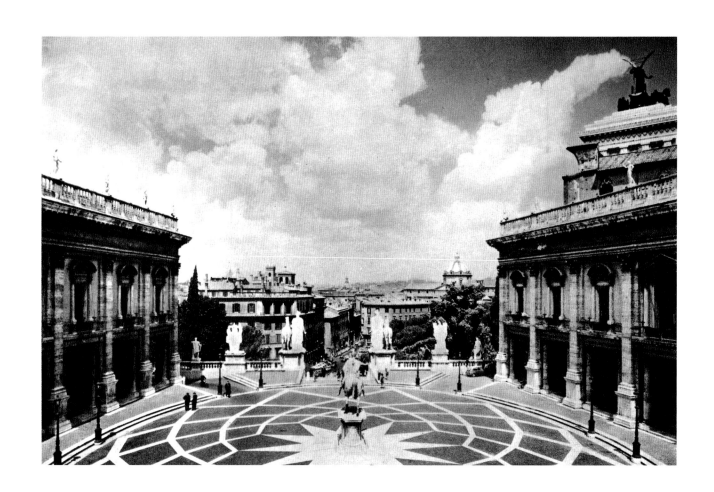

排列三層圓拱形的天窗，在外部視覺上減低了圓頂量體的沉重感，在內部使天窗的光突破圓頂密閉的黑暗，形成一種光的秩序。

這個圓頂設計大約在一五六一年，米氏八十六歲時完成了木製模型，圓頂之上還添加了一個高聳的尖形塔頂，像一頂高高的帽子，提升了圓頂向上的力量，也在羅馬梵蒂岡神聖的天際線樹立了永恆不朽的信仰標誌。

經過上百年建築的大教堂，因為米開朗基羅的圓頂設計，使整幢建築有了完整一致的美學統一性，五百年來一直是人類歷史最重要的紀念性建築。

在米氏一五六四年逝世後，一五九〇年代圓頂曾經另一位建築師德拉波塔（Giacomo della Porta）整建，圓頂形式略作修正，但與米開朗基羅基本設計的精神是一貫的。

米開朗基羅在建築上還承接了一些不同的案例，像聖喬凡尼教堂（San Giovanni dei Forentini），像庇護城門（Porta Pia），但可能沒有能超過他在聖彼得

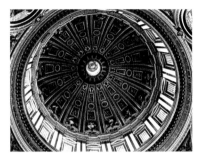

（上）
聖彼得大教堂圓頂（內部）

（下）
聖彼得大教堂設計圖

改建聖彼得大教堂圓頂是米開朗基羅晚年的重要工作。

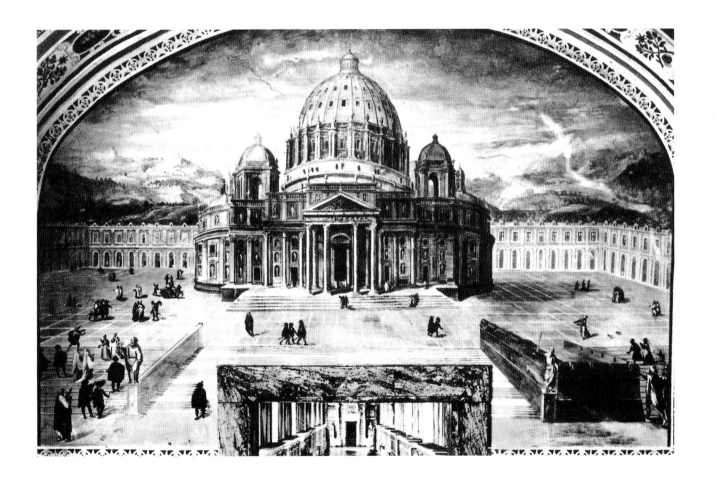

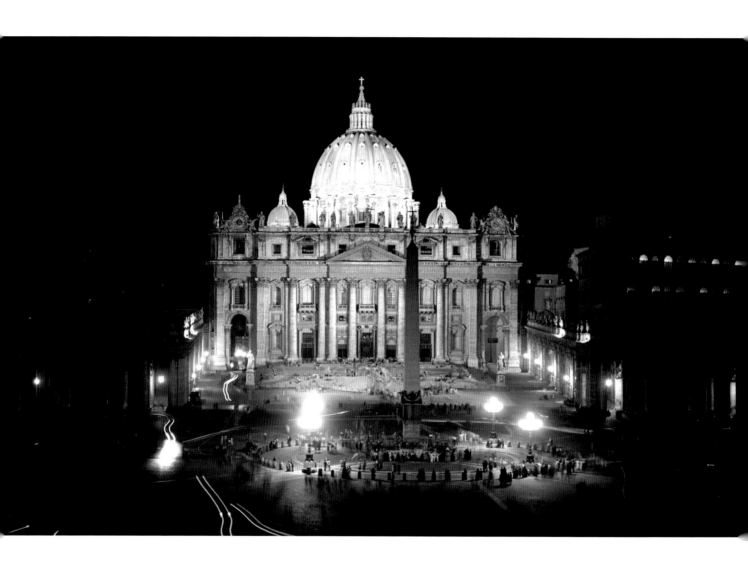

（左頁）
聖彼得大教堂

羅馬梵蒂岡聖彼得大教堂的圓頂成為世界性的符號，米開朗基羅使成千上萬的人到這裡瞻仰崇高與莊嚴的意義。

（右頁）
翡冷翠聖殤 1555年

七十歲的米開朗基羅，再度回到「聖殤」主題，逼近死亡，他的作品有了對生命的悲憫。

教堂大圓頂上為自己樹立的不朽形象。在他垂垂老矣的八十歲以後，許多心血花在建築設計上，好像他需要更大的造型計畫來表現他在視覺藝術上的野心，建築顯然比雕刻更具挑戰難度。

聖彼得大圓頂高聳在天際，像米開朗基羅最後的紀念碑。

最後的聖殤

　　二十三歲，年輕的米開朗基羅曾經雕刻過「聖殤」，為自己的信仰受苦刑，為自己的信仰而死，耶穌的屍體從十字架上卸下，躺臥在母親懷中，充滿了愛與悲憫的作品。

　　二十三歲的米開朗基羅的「聖殤」為他贏得了舉世盛名。

　　然而，才二十三歲，生命剛剛開始，他理解的殤痛如此美麗，耶穌躺臥在聖母膝上，如同一對戀人。

　　「聖殤」是米開朗基羅藝術的最初主題。

　　經過五十年，過了七十歲的米開朗基羅，在步入衰老病痛的歲月，覺得距離死亡愈來愈近，他重新省視自己青年時的作品，青春的華美仍然如此使人讚歎，但是垂垂老矣的藝術家知道「死亡」是多麼沉重的主題。

　　他想到自己的死亡，自己的墓地，自己一生的愛與美的追求，都將一起埋葬的地方。

　　他似乎想為自己雕刻一座墓碑，一個蒼涼的記憶。

　　「死亡」似乎是重回生命的原點，重回青春時的主題，卻有了完全不同的理解。

　　米開朗基羅有四件同一主題的「聖殤」，第一件是知名度最高的聖彼得教堂的「聖殤」，死亡美麗如詩句，如花朵的「聖殤」。

　　第二件「聖殤」是置放在翡冷翠大教堂博物館的「聖殤」（Bandini Pietà）。

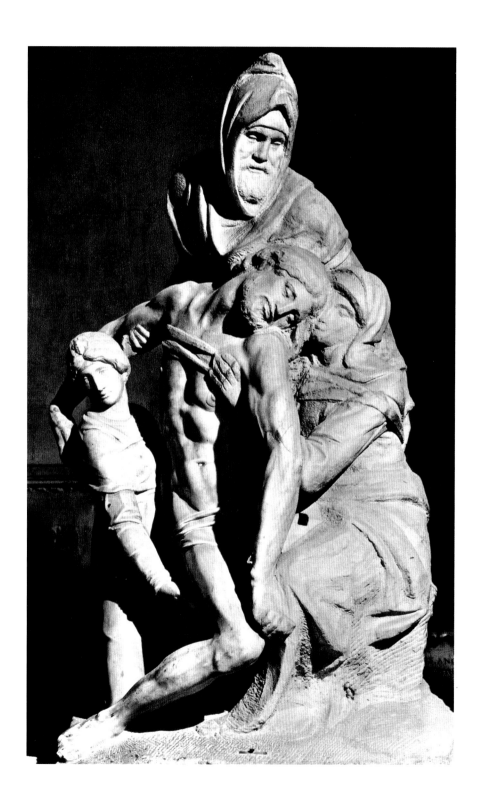

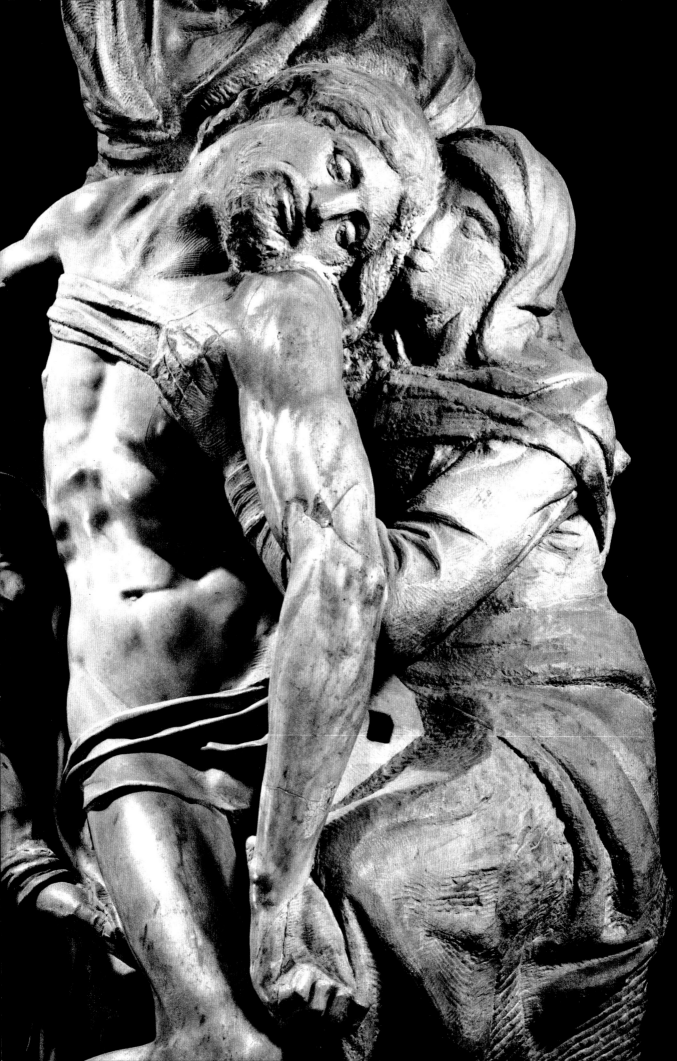

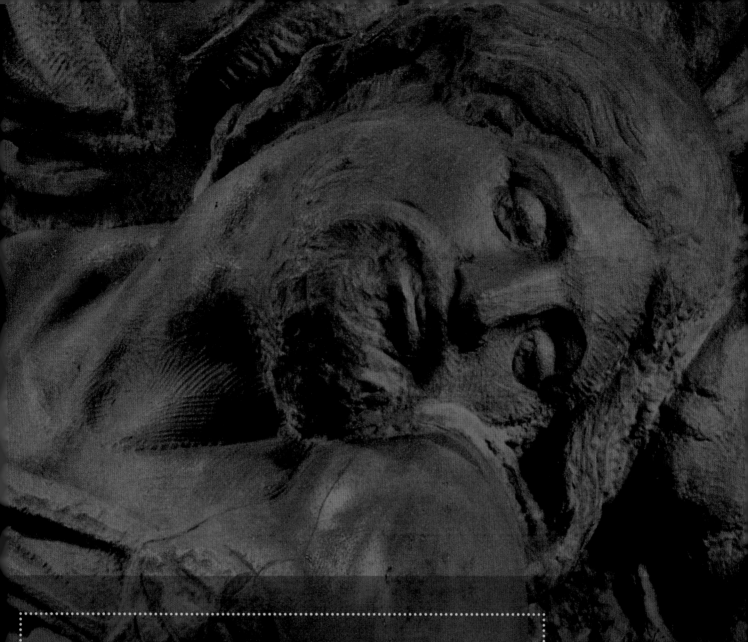

翡冷翠「聖殤」
高226 $\frac{1}{10}$ cm，寬123 cm　1555年　翡冷翠大教堂

大概在米開朗基羅七十五歲前後，他雕刻了這件「聖殤」。

他應該記得自己在超過五十年前也雕刻了一件「聖殤」。

那個時候他只有二十三歲，年輕，充滿了對生命的憧憬。

如今五十年過去了，五十年可能在一個人的身上鏤刻下多少痕跡？

他重新思考了「聖殤」這一主題，一個屍體從十字架上卸下，

母親在一邊，用手攙扶著，用臉頰緊緊貼著屍體的頭部。

母親的臉像是被淚水模糊了，只草草刻了一個輪廓。

屍體的重量完全往下壓，頭垂倒在一邊，腿支撐不住上身的重量，

無論兩旁的人如何努力支持，屍體是宿命要垮下來的，死亡的重量沒有人可以承擔。

米開朗基羅用五十年的時間修正了他年輕時對「聖殤」的看法。

許多人覺得這是他準備置放在自己基地上的最後作品，

上面的男子也很像他的自塑像，高高凝望著自己的死亡。

耶穌的屍體從十字架上卸下，聖母用雙手和膝蓋努力支撐著屍體，母親似乎無法接受自己孩子的死亡，她要這肉體站起來，用臉頰緊緊貼近孩子的頭，彷彿要把自己的體溫傳送給冰涼的屍體，她要那肉體復活，站起來！

然而那肉體站不起來了，上身的重量重壓在腿上，腿被壓彎了，沒有一點支撐的力量。

死亡這麼沉重，一旁的瑪德蓮也攙扶不起這身體的重量。

在「聖殤」的頂端，一個戴頭巾的男子，無限悲憫地俯看著這死亡的場景。

這個男子是誰？歷來學者眾說紛紜，有人說是最後埋葬耶穌的尼可德莫（Nicodemus），也有人說是幫助埋葬的約瑟夫（Josef），這兩人都只是傳說中的人物，沒有實際證據可以查考。

也有人指出這個人物的面容酷似米開朗基羅自己。

如果這是藝術家準備置放在自己墓地的作品，這件作品也就是他為自己唱的「輓歌」，如同音樂家為自己寫作的「安魂曲」。

米開朗基羅凝視著死亡，聖者的死亡，修行者的死亡，為一生信仰完成的死亡，也是他自己的死亡。

他的一生像一種殉道，是另一種形式的「聖殤」。

作品中保留了大量粗獷的表面，未經修飾，尤其是聖母的部分，長期被認為是「未完成」，卻更顯示出創作者表現死亡的沉重與樸素特質。

第三件「聖殤」被稱為「巴勒斯屈那聖殤」（Pietà from Palestrina）。

有學者懷疑過這件作品的可靠性，目前存放在翡冷翠美術學院，就在「大衛像」旁邊。

比上一件「聖殤」少了一個人，聖母與瑪德蓮在兩側扶著耶穌屍體。屍體的重量好像更沉重了，一隻不合理的、巨大的手，從耶穌的腋下支撐著屍體的重量，那是聖母的手，只有母親的手可以這麼巨大，在孩子的死亡時刻，似乎以命令的姿勢要屍體復活，要這往下垮的身體站立起來。

耶穌的身體變形得很厲害，上身龐大寬闊，好像有千鈞的重量，下肢卻癱瘓無力，萎縮成枯枝一般。

聖母的臉，凝視著耶穌，只是粗粗雕過的刀斧的痕跡，只是一種被淚水模糊的臉，沒有任何世俗的美麗可言，但是充滿了壓抑含蓄的悲劇力量。

米開朗基羅最後一件「聖殤」現存米蘭斯佛薩古堡。

據當時人記載，一直到他死前一天，還看到他拿著錘鑿敲打石塊，石屑濺迸，石上一刀一刀三指寬到四指寬的鑿痕。

米開朗基羅最後七、八年，常常在信中談到自己一身病痛，排尿困難，上下樓梯都難以行動，到了最後一年，連寫信都有問題，常常口述由朋友代筆。

然而，他最後的「聖殤」仍然如此飽含生命的強度。

這是「聖殤」，最後一件「聖殤」。瑪德蓮不見了，只剩了兩個人體——耶穌和母親緊緊依靠在一起。

（右頁）
巴勒斯屈那聖殤 1547-55
「聖殤」裡母親凝視自己孩子的死亡。

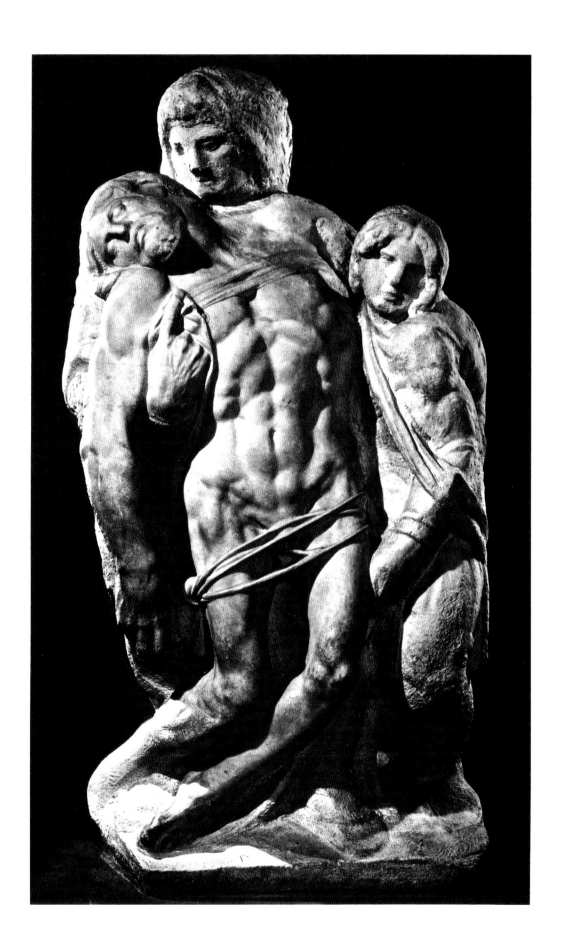

這件作品當然是「未完成」，帶著創作者最後的修改痕跡。

　　作品從左側看留著一隻敲斷的手，耶穌的手，顯然，他把寬闊的屍體修成瘦長，但是，那隻手留在那裡，好像存在的另一種證明。

　　細瘦的身體好像不再沉重，解脫了肉體的負擔，背負著母親一起向天上飛起。

　　沉重的肉體在死亡之後真的有救贖的可能嗎？

　　聖母好像背在耶穌背上，但是從右邊看，聖母站在較高的位置，努力用大腿的力量托住耶穌的臀部，想用全身的力量把下墜的屍體拖起來。

　　沉重與飛昇，死亡與救贖，肉體與靈魂，在這件「未完成」的作品中達到驚人的一致性。

　　一五六四年二月十七日，米開朗基羅結束他將近九十歲的生命，結束他長達七十五年的創作。他寫下最後的遺囑：

靈魂交給神
肉體交給大地
物質交給親屬

　　不多久，他的遺體從羅馬送回故鄉翡冷翠，埋葬在他童年住處的聖塔克羅齊教堂。

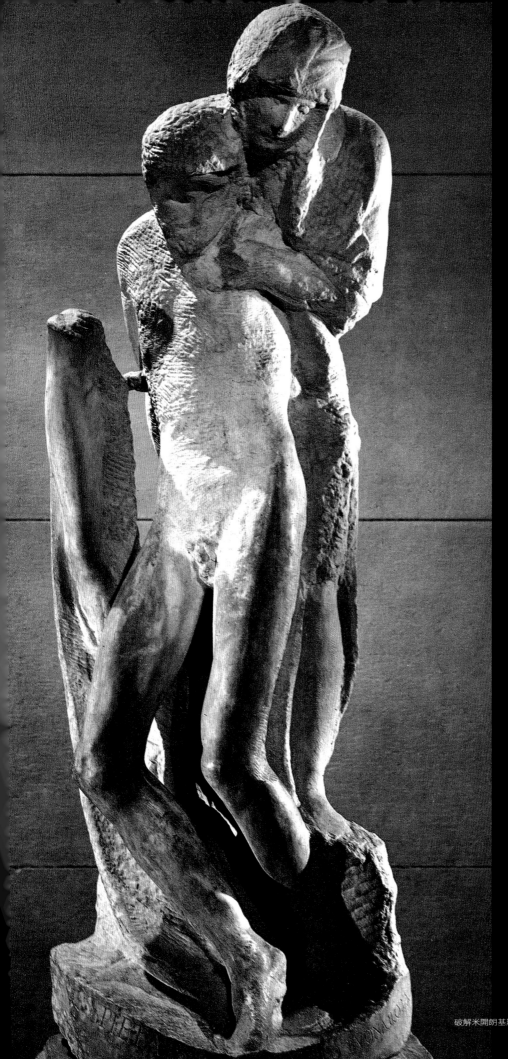

米蘭「聖殤」
高195 cm　1563－64修改
米蘭斯佛沙古堡

這是最後的作品了，傳記上記錄八十九歲的米開朗基羅在逝世前兩三天還在雕刻這件作品。

依然是「聖殤」，是信仰與死亡的主題。

比先前一件作品去除了多餘的部分，他使單純的母與子緊緊依靠在一起。

兒子的身體細瘦修長，好像背負著母親，一起往天上升去。

死亡會是一種解脫嗎？

死亡解除了沉重的負擔，可以輕盈飛升起來嗎？

但是，只要一改換角度，作品的內容就變了，祂們不是升起，是母親用大腿的力量托著兒子的臀部，要兒子站起來，她悲傷的臉緊緊依靠孩子，好像要把所有的體溫和生活的力量都交給孩子。

這是「未完成」的作品，卻是一個偉大的美學思考者最完美的一個句點，他沒有在意作品的完成，他在意生命的完成。

附錄

Michelangelo Rediscovered
by Chiang Hsun

- 年表
- 主要作品

▌年表

1475	三月六日生於義大利中部阿雷索（Arezzo）的卡普雷斯（Caprese）村。
	父親老多維克‧比奧納羅帝（Lodovico Buonarroti）是地方上的法律公證人。出生不久全家遷居至翡冷翠，因為長兄大他十六個月，尚在哺乳，母親便將他交給奶媽撫養，養父是塞提納諾（Settignano）地方的石匠。
1482	波提切立創作「維納斯誕生」與「春」。
1483	拉斐爾誕生於烏爾比諾。
1487	在翡冷翠進入吉朗達歐（Domenico Ghirlandaio）工作室學習繪畫、雕塑，停留時間不久。
1489	進入梅迪奇家族在聖馬可修道院的人文學園，大量接觸古代希臘羅馬雕刻的精品收藏。
1491	創作「梯階聖母」。
1492	創作「戰鬥」，梅迪奇家族的勞倫佐逝世，他的人文美學影響米開朗基羅一生的創作。
1494	離開翡冷翠，前往威尼斯及波隆納。翡冷翠發生政變，梅迪奇家族被放逐，由多明尼加修會的苦修士沙弗納羅拉（Fra Girolamo Savonarola）統治四年，反對古希臘的異教文化。
1495	回到翡冷翠，雕刻「施洗約翰」及「沉睡愛神」，兩件作品皆佚失。
1496	前往羅馬，雕刻「酒神」。亞力山大六世繼任教皇。
1497	八月二十七日簽約製作第一件「聖殤」。
1498	沙弗納羅拉在翡冷翠被處火刑。
1500	「聖殤」完成，置放於聖彼得教堂。
1501	回翡冷翠，接受委託為翡冷翠市政廣場雕刻「大衛」像。
1503	簽約為翡冷翠大教堂製作十二門徒像，但僅完成「聖馬太」一件。
	朱利斯二世繼任教皇。
1504	「大衛」像完成，置放在市政廳門口，成為翡冷翠的地標。
	與達文西共同接受委託，製作「卡西那戰役」圖。
1505	接受朱利斯二世委託，開始巨大的皇陵計畫。
1506	與教皇衝突，潛回翡冷翠。布拉曼帖設計聖彼得大教堂。教皇朱利斯二世征服波隆納，米開朗基羅奉命前往謁見教皇致歉。
1508	回到羅馬，開始西斯汀禮拜堂「創世紀」壁畫工作。
	拉斐爾同一時間也為教皇在梵蒂岡製作壁畫。
1509	教皇發起坎布雷同盟（Camprai）征服威尼斯。
1512	十月完成西斯汀禮拜堂「創世紀」壁畫。梅迪奇家族重掌政權。
1513	朱利斯二世去世，陵墓計畫完成「摩西」像，兩件「奴隸」像（現藏羅浮宮）。
	出身梅迪奇家族的李歐十世繼任教皇。

1514	簽約製作「背十字架的基督」像。
	布拉曼帖逝世、拉斐爾繼任聖彼得教堂建築總監。
1516	哈布斯堡王朝查理五世繼任西班牙國王。
	回翡冷翠，開始梅迪奇家族禮拜堂設計。
1517	德國地區開始宗教改革運動。
1519	達文西逝世於法國Ambroise。
	開始製作「囚犯」像。
1520	梅迪奇家族陵墓計畫開始。
	拉斐爾完成「耶穌變容」，不久逝世，年僅三十七歲。
1523	梅迪奇家族的克里蒙七世繼任教皇。
1524	開始設計翡冷翠梅迪奇家族圖書館。
1525	西班牙查理五世打敗教皇聯軍，教皇被囚禁。
1526	教皇同盟（Cognac）形成，教皇與翡冷翠、法蘭西、威尼斯、米蘭組成聯軍，共同對抗查理五世的西班牙軍隊。
1527	梅迪奇家族從翡冷翠逃亡，米開朗基羅中止梅迪奇家族教堂工程，羅馬被軍隊劫掠，許多藝術家逃亡。
1529	米開朗基羅接受委託，擔任翡冷翠城防職務，九月二十一日突然出走，逃到威尼斯，為費拉拉（Ferrara）公爵繪畫麗達（Lead）與天鵝，教皇與查理五世締結和約。
1530	查理五世攻陷翡冷翠，教皇克里蒙七世在波隆那為查理五世加冕。
1531	梅迪奇家族重新執政。
1532	米氏簽訂朱利斯二世皇陵計畫新合約。
1534	完成「勝利」像，米氏赴羅馬，克里蒙七世逝世，保羅三世繼任教皇。
1536	創作「最後的審判」壁畫，瑞士喀爾文教派興起宗教改革運動。
1540	完成Brutus像。
1541	完成「最後的審判」。
1545	雕像置放於聖彼得鎖鍊教堂的朱利斯二世陵墓上。
1546	米開朗基羅接任聖彼得教堂總建築師職務，開始設計大圓頂。
1547	米蘭「聖殤」（Rondanini）開始工作。
	最知己的朋友維朵利亞·科羅娜逝世。
1550	翡冷翠聖殤（Bandini Pietà）開始工作。
1564	二月十八日逝世於羅馬。

跪著的天使
1494　波隆那聖Domenico教堂

酒神
1496　翡冷翠Bargello美術館

聖馬太
1503　Bargello美術館

聖保羅
1503　Siena

聖彼得
1503　Siena

聖格里高
1503　Siena

聖庇護
1503　Siena

| 1486 | 1487 | 1488 | 1489 | 1490 | 1491 | 1492 | 1493 | 1494 | 1495 | 1496 | 1497 | 1498 | 1499 | 1500 | 1501 | 1502 | 1503 | 1504 | 1 |

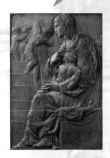

梯階聖母
1491　Buronarroti之家

戰鬥
1491-92　義大利Buronarroti之家

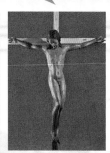

十字架
1492　Buronarroti之家

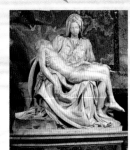

聖殤
1497　梵蒂岡聖彼得大教堂

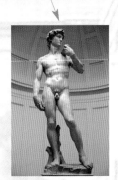

大衛
1501　翡冷翠美術學院畫廊

Michelangelo

Michelangelo di Lodovico Buonarroti Simoni

聖母聖嬰浮雕
1503-05　Bargello美術館

聖母聖嬰浮雕
1504　英國皇家學院

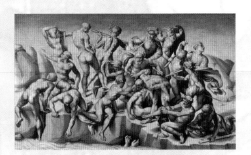

卡西那戰役
1505　翡冷翠Vecchio宮

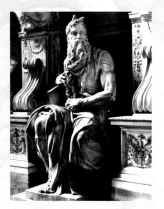

摩西
1515　羅馬聖梵蒂岡西斯汀禮拜堂

1507	1508	1509	1510	1511	1512	1513	1514	1515	1516	1517	1518	1519	1520	1521	1522	1523	1524	1525

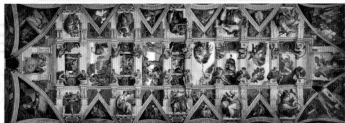

西斯汀創世紀壁畫
1508~1512　羅馬聖梵蒂岡西斯汀禮拜堂

黃昏
1519　翡冷翠

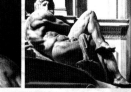

日
1519　翡冷翠

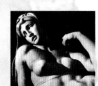

黎明
1519　翡冷翠

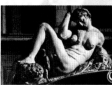

夜
1519　翡冷翠

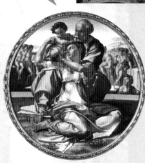

聖家族油畫
1503　烏菲齊美術館

梅迪奇圖書館
1533　翡冷翠

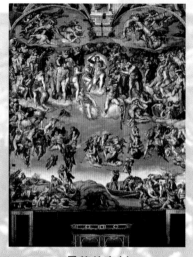

最後的審判
1536　羅馬聖梵蒂岡西斯汀禮拜堂

1526	1527	1528	1529	1530	1531	1532	1533	1534	1535	1536	1537	1538	1539	1540	1541	1542	1543	1544

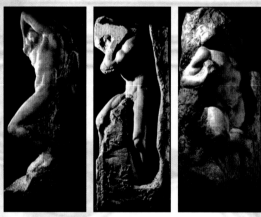

囚一青年・巨人・甦醒・負重
1527~1528　Siena

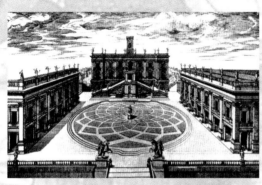

坎匹朵里歐廣場
1550

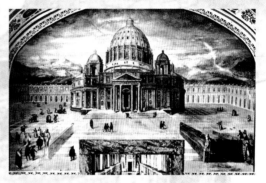

聖彼得圓頂
1561　羅馬聖梵蒂岡西斯汀禮拜堂

| 6 | 1547 | 1548 | 1549 | 1550 | 1551 | 1552 | 1553 | 1554 | 1555 | 1556 | 1557 | 1558 | 1559 | 1560 | 1561 | 1562 | 1563 | 1564 | 1565 |

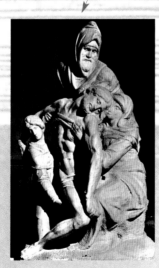

翡冷翠聖殤
1555　翡冷翠大教堂

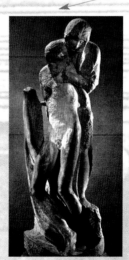

米蘭「聖殤」
1564　米蘭斯佛沙古堡

國家圖書館出版品預行編目資料

破解米開朗基羅 = Michelangelo rediscovered
　　　　by Chiang Hsun / 蔣勳著. -- 第一版. --
　　　　臺北市：天下遠見, 2006[民95]
　　　　面；　公分. -- (文化趨勢；CT009)

ISBN 978-986-417-797-4(精裝)

1. 米開朗基羅(Michelangelo Buonarroti, 1475-1564) - 傳記
2. 米開朗基羅(Michelangelo Buonarroti, 1475-1564) - 作品評論
3. 藝術家 - 義大利 - 傳記

909.945　　　　　　　　　　　　　　　95020069

文化趨勢 009

破解米開朗基羅
Michelangelo Rediscovered by Chiang Hsun

作者／蔣勳
文化趨勢總編輯／陳怡蓁
系列主編／項秋萍
責任編輯／陶蕃震（特約）
協力編輯／楊文瑩（特約）
美術指導／張治倫（特約）
視覺設計・美術編輯／張治倫工作室　王虹雅（特約）
圖片來源／Getty Image／TDI【頁61、頁99、頁102、頁104】
　　　　　COBIS／【頁31/ Alinari Archives、頁41/ AlinariArchives、頁48/ Arte & Immagini srl、頁49/ Arte & Immagini srl、
　　　　　　　　　頁52/ Araldo de Luca、頁54/ Araldo de Luca、頁55/ Seamas Culligan 、頁106/ Alinari Archives、
　　　　　　　　　頁134/ Alinari Archives、頁138/ ANSA】

出版者／天下遠見出版股份有限公司
創辦人／高希均、王力行
天下遠見文化事業群 總裁／高希均
發行人／事業群總編輯／王力行
版權暨國際合作開發協理／張茂芸
法律顧問／理律法律事務所陳長文律師　　　　著作權顧問／魏啓翔律師
社　址／台北市104松江路93巷1號二樓
讀者服務專線／（02）2662-0012 傳眞／（02）2662-0007：2662-0009 電子信箱／cwpc@cwgv.com.tw
直接郵撥帳號／1326703-6號 天下遠見出版股份有限公司

製版廠／凱立國際資訊股份有限公司
印刷廠／吉鋒彩色印刷股份有限公司
裝訂廠／精益裝訂廠
登記證／局版台業字第2517號
總經銷／大和書報圖書股份有限公司　電話／（02）8990-2588
出版日期／2006年10月25日第一版
　　　　　2006年12月15日第一版第3次印行

定價：500元
ISBN-13：978-986-417-797-4 （精裝）
ISBN-10：986-417-797-4 （精裝）
書號：CT009